给孩子讲年画故事

殷伟 著

清华大学出版社
北 京

内容简介

中国民间年画不仅是一部美术宝典，也是昔日社会世俗生活的写照，作为非物质文化遗产的一种，包含着十分丰富的文化记忆。

本书为面向中小学生的传统历史文化普及读本，撷取民间经典年画中年节及日常的经典内容加以发掘探析，以孩子们能接受的语言、生动的故事、精美的图片，从多个学科角度阐释民间年画的特质和内涵。其中涵盖了广为流传的二百则中国民间故事，让孩子在增长见闻的同时，获得爱的教育、美的熏陶。

图书在版编目 (CIP) 数据

给孩子讲年画故事 / 殷伟著. -- 北京：清华大学
出版社, 2025. 1. -- ISBN 978-7-302-67880-9

Ⅰ. J218.3-49

中国国家版本馆CIP数据核字第2024HF0702号

责任编辑：孙元元
封面设计：谢晓翠
责任校对：欧　洋
责任印制：杨　艳

出版发行：清华大学出版社
　　　　　网　　　址：https://www.tup.com.cn, https://www.wqxuetang.com
　　　　　地　　　址：北京清华大学学研大厦A座　　　邮　　编：100084
　　　　　社 总 机：010-83470000　　　　　　　　　邮　　购：010-62786544
　　　　　投稿与读者服务：010-62776969, c-service@tup.tsinghua.edu.cn
　　　　　质量反馈：010-62772015, zhiliang@tup.tsinghua.edu.cn
印 装 者：小森印刷（北京）有限公司
经　　销：全国新华书店
开　　本：140mm×210mm　　　印　　张：7　　　字　　数：188千字
版　　次：2025年1月第1版　　　　　　　　　印　　次：2025年1月第1次印刷
定　　价：88.00元

产品编号：108047-01

序

对于"年画",估计知其然者众,几乎无人会说没见过年画,甚至没贴过年画;但知其所以然者却寥寥耳,因为几乎绝大多数人都说不清年画的来历、沿革、流派,等等。如果有人帮我们弄清了年画背后的故事,我们再去观画,就能更加有趣,甚至以画观史,倍有所得。

年画的演变史,本身就是一部中国人的社会史、生活史。而年画在宋明以后逐渐从"镇恶、驱邪",演进到"祈祥、纳瑞",直至清代康乾盛世年画定名、成型,也恰恰反映了人类对美好生活的欲望更加强烈。年画的鼎盛也和明中叶以后商业、手工业的快速发展,以及雕版印刷中的彩色套印技术的成熟分不开,木刻技艺为年画插上了翅膀,始于明朝、盛于清代的诸如天津杨柳青、苏州桃花坞、山东杨家埠等著名的年画产地,都是那时文化产业的高地,其影响与辐射犹如当今横店之于中国的影视业。

年画绝不是可有可无的年节装饰,它呈现的表层文化是,花红柳绿的线条色块,在千家万户的墙壁上盛开。而年画揭示出的内核文化,其实质是华夏民族的心灵诉求和精神坚守。这种诉求和坚守悠久而韧长,无论遭受多大的打击与毁坏,它们都不会从生活的舞台上谢幕。正因为有了画上那些美好人物、事物的存在,历代中国人才架构起自己理想的精神链条。从某种程度上说,年画是底层百姓向往幸福人生的审美符号,在中国民间具有巨大的吸附性与穿透性。

在长期对年画的创作与欣赏中,中国的艺人和民众走过了一条富有深意的轨迹。他们从对神灵的畏惧与崇拜,逐渐走向对祥福的追求与祈盼,最终发现并拥抱了人类自身。从《给孩子讲年画故事》

一书里林林总总的门神、灵兽、福娃、寿星中，我们清晰地看到了从神性向人性的复归。那些慈眉善目的老者，围着肚兜的胖娃，乃至丰满巧笑的民国美女，带给多少绝望中的人一抹绚丽的曙光。

　　殷伟从汗牛充栋的民俗文化图谱中博观约取，为我们打捞出这些几于湮灭的年画珍品，实际上是在为我们修复断裂的历史。中国的历史其实就是保护记忆、抵抗失忆的战争。对教育孩子而言，年画则是帮助孩子了解历史、民俗乃至整个民族精神更加难能可贵的媒介。

文化学者、作家、导演、编剧

2024 年 11 月

前　言

　　民间年画是中国人在年节之际迎新祈福的一种独特的艺术形式，承载着对美好生活的憧憬，体现了中国人理想的生活图景，更是独树一帜的民间美术宝典，包含着十分丰富的文化记忆，蕴藏着历史人文、自然环境、民俗生活以及地域心理的丰富内涵。民间年画因其满足人们装饰年节、驱邪纳福、求取历史知识、关心世俗生活等心理需求，得到了人们的广泛认同。

　　新年张贴年画，既能增加节日欢乐喜庆的气氛，又能满足人们祈福纳祥、驱邪避灾、欢欢喜喜过新年的心理需求，不仅表达了祥和平安的人生理想，更饱含了对来年美好生活的祈盼。在昔日老百姓的生活中，年画是风俗的需要，也是年俗的方式与载体，同时还蕴含了浓厚的人文精神与年文化心理。面对年画，老百姓可以直观地"看到"自己心中的想象和愿景，诸如福禄寿喜、生活富足、家宅安泰、风调雨顺、庄稼丰收、仕途得意、生意兴隆、人际和睦、天下太平、出行平安、祈福迎吉、驱灾避邪，等等，都可以在年画上一一见到。年画成了生活幸福的理想化符号，特别是在辞旧迎新的日子里，年画就格外具有感染力和亲切感。

　　年画伴随着过年风俗而产生，欣赏者大都是文化水平不高的普通百姓，因此，年画在表达老百姓祈福禳灾的心愿时，兼具传播一些文化历史之类知识的作用。对于昔日的中国人来说，年画是他们的重要精神食粮，其中蕴藏的是农耕时代中国民间立体的影像、广角的社会生活，还有过往不复的精神情感，其内涵和功能是多样的，有祖先崇拜、自然崇拜、宗教信仰的成分，也有教化、传播和装饰美化的意义。就现存全国各地明清年间的年画而言，题材内容几乎包罗万象，无所不有。在那个旧时代，年画往往是民间进行道德伦

理规范、生活知识教育、文化艺术传播的重要工具，涉及历史、宗教、神话、传说、小说、戏曲、生产、建筑、游戏、节庆和衣食住行、人生仪礼、圣贤人物、社会交际、山水名胜、自然风光、各地风尚、信仰禁忌、商埠新景、西洋风俗等民俗生活的方方面面，简直就是一部民间生活的百科图卷。

年画作为老百姓为满足自己的精神生活而创造的独特绘画形式，是一种民俗艺术，贯穿于整个民俗生活中，与民俗生活血肉相连不可分离，表现出民俗文化的许多重要特征。尽管年画的形成是随着岁末风俗而来，内容与岁时节令紧密相关，岁末腊月才大量出现在乡村市集城镇街巷，但大凡在岁时节日、嫁女聚亲、生子弥月、生日寿诞、入塾读书、考试中举、升官授职、拜师收徒、谢医挂匾、祭天酬神、养蚕获利、捕鱼丰收、出猎平安、安家迁居等民俗活动中，都可以见到各种不同题材的年画，年画作坊也都有特制的相应画幅应市。

昔日的年画属于大众消费品，基本上没人去保存；在过去的时代，更没人将年画视为一种历史文化。幸而现在的学者们将年画视为瑰宝，不断地研究发掘年画这个巨大的艺术宝藏。

世界在变化，时代在前进，但是对中国人来说，康健喜乐、风调雨顺、国泰民安的希冀几千年来并没有发生多大改变。这本小书选取了旧时常见的二百种年画题材，每种题材的年画在不同地域有不同的艺术特色，不便一一列出，因此选择了最为鲜活普遍的样式，让孩子们在了解传统文化的同时，领略我们古老的民俗之美，与古人自然地产生共情，进一步思考"中国人"的精神特质、"中华民族"的生活愿景。

目　录

四　四时八节篇

一 天神地祇篇

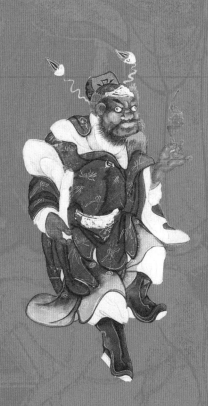

○○一　南极仙翁

　　寿星，民间又称南极仙翁。他身材不高，弯腰弓背，一手拄龙头拐杖，一手托仙桃，慈眉善目，笑逐颜开，白须飘逸，最突出的是他那硕大的脑袋和凸出的额头。在人们的心目中他根本不是什么"星"，而是一位慈祥和善的长者，是一种吉祥的象征。有时，他还骑在仙鹿上，集福、禄、寿于一身。

　　寿星自先秦以来，被历代王朝皆列入国家祀典，至明代始停止祭祀。国家礼典虽废，南极仙翁却广为流传。如家喻户晓的鼓子曲《白蛇传·盗灵芝》里的南极仙翁是一个好心肠的老神仙。白娘子盗取灵芝仙草，被白鹤童子拦住去路。白娘子双膝跪地哀求，南极仙翁非常同情，赠予灵芝。最后，白娘子用这株灵芝救活了许仙。清代天津杨柳青年画《白娘子盗灵芝》生动地描绘了这一故事。

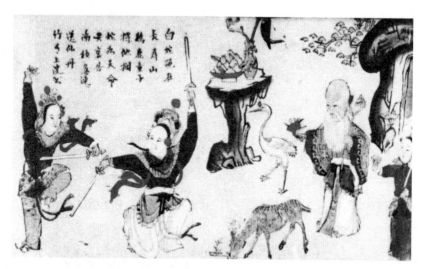

清代天津杨柳青年画《白娘子盗灵芝》

○○二　麻姑献寿

旧时为老人祝寿，还有男女之别：男性挂男寿星图，女性挂女寿星图。女寿星图通常画的是麻姑，如《麻姑献寿》。麻姑为道教尊奉的女仙，其事迹最早见于葛洪《神仙传·麻姑传》。相传东汉桓帝时，某年的七月初七日，神仙王远降临在江西建昌蔡经家后，就派使者去请仙女麻姑赴宴。不多久，麻姑下凡了。她看上去是个十八九岁的俏美姑娘，头顶结了一个髻，剩余的长发乌溜溜地垂到了腰际，穿着光彩夺目。两位神仙原来是旧相识，阔别话旧，麻姑说她与王远分别以来，

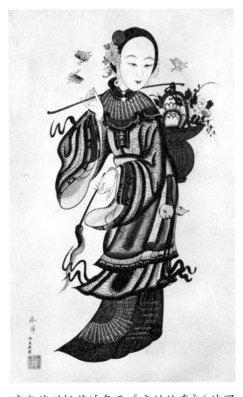

清代苏州桃花坞年画《麻姑献寿》（俄罗斯圣彼得堡国立艾尔米塔什博物馆藏）

已见过"东海三为桑田"。可见其寿命之长。故后世多以麻姑象征长寿，视之为寿仙。

清代苏州桃花坞年画《麻姑献寿》是桃花坞年画中最著名的作品之一，描绘了神仙麻姑貌美如花，飘然而行，肩上荷一枝细竹，枝上挂一壶美酒。以茶色、雅黄、灰色等作为基本色调入画，美女的脸部施以白粉，画面完整独立，人物栩栩如生。

○○三 东方朔偷桃

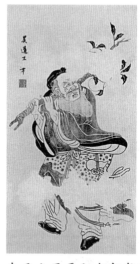

金元山西平阳水印年画《东方朔盗桃》印本

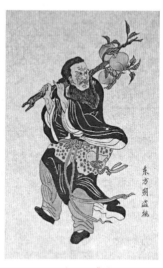

山西平阳年画《东方朔盗桃》摹本

东方朔在《史记》《汉书》中都有传记。他22岁上书汉武帝自荐，汉武帝任其为侍臣。东方朔善诙谐，好作惊人之语，敢于向皇帝进谏。两汉时期，东方朔的传说在民间广为流传。相传汉武帝喜好仙道，七月七日夜，西王母乘紫云车下凡来访，给了汉武帝五个仙桃，还告诉汉武帝这仙桃三千年才结果。西王母指着窗外偷看的东方朔，说他曾经三次到桃园来偷仙桃。由此可以推算东方朔在九千岁以上，当然可以称得上老寿星了，所以东方朔成了中国的长寿之祖。

宋元以来，东方朔偷桃的典故，一直是人们非常喜爱的祝寿图主题，也成为中国传统祝寿文化的吉祥元素。民间年画艺人常以此作画入图，金元山西平阳水印年画《东方朔盗桃》托名吴道子所作，画东方朔腰挂药葫芦，双手握一枝刚偷到的仙桃搭在肩上，双足前奔，不安地回望追赶者，一副顽童般恶作剧得逞后的开怀神态。

○○四　八仙庆寿

　　八仙是中国民间广为流传的神仙群体，明人吴元泰的神话小说《八仙出处东游记》所列八仙为：铁拐李、汉钟离、张果老、何仙姑、蓝采和、吕洞宾、韩湘子、曹国舅。八仙均为神仙中的散仙，也是惩恶扬善、济世扶贫的神仙。八位仙人各具代表性，概括了社会众生相：男女老少、富贵贫贱、文士武将、健壮伤残一应俱全，满足了社会各个阶层、各色人等崇拜神仙的心理，同时，也满足了各类人群成仙的愿望。正因为如此，八仙得以广泛传播。

　　相传八仙定期赴西王母蟠桃大会祝寿，被民间取用为祝寿的素材，民间祝寿图中八仙是不可缺少的形象。清代北京年画《八仙庆寿》图上方正中为怀抱玉如意、手持羽毛扇的寿星，身前的案桌上摆着仙桃，另有猿猴献上巨大的仙桃。八仙分列两旁，下方是大聚宝盆和大仙桃。左右有"年年如意，月月平安"贺词；寿星与八仙神情姿态活灵活现，各显个性。

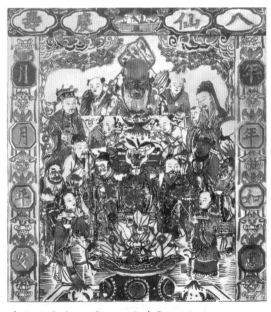

清代北京年画《八仙庆寿》

〇〇五　和合二仙

　　和合二仙原为民间象征家人团聚和合、平安幸福的欢喜神万回哥哥。大概在明末清初，和合二仙逐渐由一神变为二神，俗信这二神是寒山、拾得两僧。民间传说寒山和拾得同住在一个村子里，两人亲如兄弟，又同时爱上一个女子，但又互相不知情。后来拾得要和那个女子结婚，寒山才知道，于是弃家来到苏州枫桥，削发为僧。拾得了解到真相后，舍弃姑娘也来到江南，寻找寒山。探知其住处后，就折了一枝盛开的荷花前往见礼。寒山一见，急忙捧出饭盒出迎。二人喜极，相向而舞，遂决定不再分开。拾得也出了家，二人在此开山立庙叫作"寒山寺"。由于"荷"与"和"、"盒"与"合"同音，故称和合二仙，又称"欢天喜地"。

　　清代苏州桃花坞年画《合门喜庆》（又叫《欢天喜地》），描绘和合二仙的和仙手中持荷花，合仙双手高举盛满金银珠宝的宝盒，升起的祥云中有"欢天喜地"字样。盒盖上有喜鹊和金钱串，添加了喜庆富贵意味，寄托了欢天喜地的吉祥寓意，是专门用以祝贺人新婚的喜图。

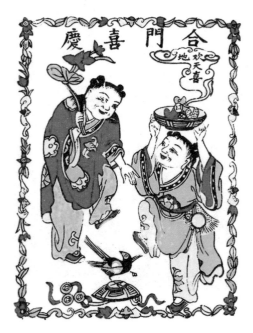

清代苏州桃花坞年画《合门喜庆》

○○六　文武财神

民间年画的文武财神所指往往为多个人物，常"结伴"出现。

文财神造型大多白面长须，容貌富态，头戴宰相纱帽，身着红袍玉带，手捧如意，足蹬元宝，完全是道教三官之一的"赐福天官"形象，民间俗称文财神之一的、殷商时期的大忠臣比干的打扮就是如此。而另一位文财神、春秋末越国大臣陶朱公范蠡大概是最具有财神气质的一位，大多锦衣玉带、冠冕朝靴，脸色白净，面带笑容，适合新春喜庆等场合挂于堂室。

而常见的武财神神像，一种多为黑面浓须，身跨黑虎，右手执铁鞭，左手托元宝，全副戎装，威风凛凛，这位武将打扮的财神就是武财神赵公明。另一位财神则是一向轻视财富的关羽，他在民间竟也作为招财纳吉的喜庆图像声名显赫，每到逢年过节时其年画常悬挂在中堂上。

清代盛祥画店年画《文武财神》将文财神比干、武财神赵公明聚集在一起，又用钱龙、金山、元宝、金马驹、红珊瑚等物作陪衬，烘托出富贵热闹的场面，预示着新年财源广进。

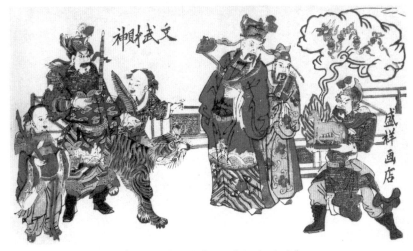

清代盛祥画店年画《文武财神》

○○七　福如东海，寿比南山

　　"福如东海，寿比南山"是中国传扬千古、脍炙人口的祝寿名句。"福如东海"的意思是福运聚集如海水般无尽，是旧时最为流行的一句祝颂语，祝人的福气像东海一样浩大。最早把"南山"与"寿"联系起来的，是《诗经·小雅·天保》："如南山之寿，不骞不崩。"意为似南山之长久，不会耗损，不会崩坍陷落。诗中的南山，若是泛指，应为秦岭山区；若是实指，则是终南山。晋南年画《福如东海，寿比南山》是晋南门画中的一种，主要张贴在长辈房门，祝福老人健康长寿。

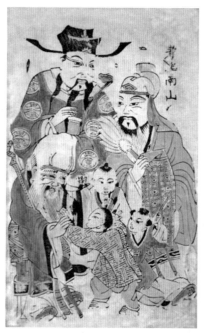
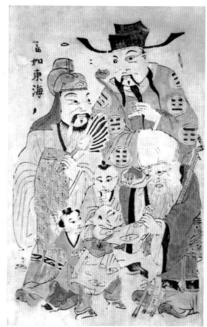

晋南年画《福如东海，寿比南山》

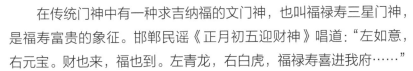

○○八　福禄寿星

　　在传统门神中有一种求吉纳福的文门神，也叫福禄寿三星门神，是福寿富贵的象征。邯郸民谣《正月初五迎财神》唱道："左如意，右元宝。财也来，福也到。左青龙，右白虎，福禄寿喜进我府……"

　　河南朱仙镇年画《福如东海长流水，寿比南山不老松》为两幅内容相同的对画，绘福禄寿三星和三个童子，画中福禄寿三星的赐福天官手执如意，禄星持羽扇（也有绘怀抱婴儿的），寿星持龙头拐杖，传达了人们对福禄寿的愿望和追求。

河南朱仙镇年画《福如东海长流水，寿比南山不老松》

○○九　福在眼前

　　钟馗是中国民间传说中大名鼎鼎的捉鬼英雄，也是民间奉祀的镇鬼之神。俗信钟馗能捉鬼食鬼，认为家中悬挂钟馗像能够镇宅避邪，祛恶纳福。钟馗捉鬼的传说源于唐代，唐玄宗让吴道子画《钟馗捉鬼图》，又御笔批示将吴道子《钟馗捉鬼图》刻版印刷，广颁天下，让人们在岁暮除夕贴在家门以祛邪魅。后世相沿袭，遂成习俗。"福在眼前"表示福就在眼前、福来到眼前。在民间年画中，所绘钟馗多无捉鬼情节，只绘钟馗头戴进士巾，身穿圆领官衣，蹬厚底靴，一手执宝剑，一手指眼前的蝙蝠，或题"福在眼前"，或题"恨福来迟"，或题"福自天来"，或题"引福入堂"等，借"蝠"与"福"谐声巧成一句吉利语。

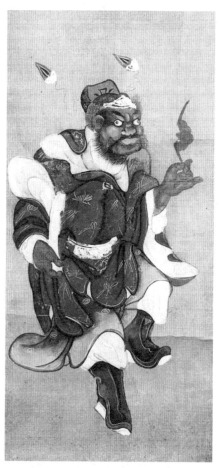

北京故宫清代养心殿门判子门神

　　北京故宫清代养心殿门判子门神，描绘钟馗身披绿袍，绿袍上以泥金描绘竹草纹样，钟馗手执一红色蝙蝠，举到眼前，寓意福在眼前、"洪福齐天"。

○一○ 后土娘娘

古代民间崇拜天地，以天为男性，地为女性，故有"天公地母"或"皇天后土""天帝后土"的说法。天公是神格最高的天神，主宰天界，代表皇天；后土则主宰大地山川，是尊贵的女性大神，代表大地。神祇后土在民间一般称为后土娘娘、地母、地祇、地母至尊，职掌阴阳生育、万物之美与大地山河之秀，是道教尊神四御中的一员，前三者是天神，而后土是地祇。历朝的帝王皆祭拜后土。在夏商周三代，后土的地位是非常高的，国家有何大事都须祭告后土。汉文帝下诏由国家统一于冬至祭祀太一，夏至祭祀地祇，于是祭祀地祇正式纳入国家祀典。隋代以后，后土以女性姿态出现。到唐以后，民间也可以奉祀祝祷，后土祠多塑以妇人神像，称后土娘娘，老百姓则常直呼后土皇帝。

清代北京纸马（祭祀完毕后焚烧）《后土皇帝》刻绘后土面部丰腴，大耳垂肩，弯月新眉与樱桃小口相得益彰。穿交领大衫，胸背有补子，双手捧圭端坐，左右有各持器物的四侍神，完全是一副人间帝后模样。

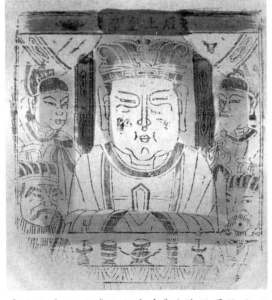

清代北京纸马《后土皇帝》（美国哥伦比亚大学 C.V.Starr 东亚图书馆藏）

一一　三官大帝

　　三官信仰是道教信仰之一，天官、地官、水官是道教崇拜的神祇，道家宣称天官赐福、地官赦罪、水官解厄。三官中以天官为尊，最受百姓欢迎，民间十分流行以天官为福神。传说农历正月十五日上元节，天官紫微大帝下凡人间，依据人的善恶表现为人赐福；七月十五日中元节，地官清虚大帝来到人间，依照神仙、凡人、鬼魂平时表现赦罪免刑；十月十五日下元节，水官洞阴大帝显灵人间，根据考察录奏天庭，为人排忧解难，解冤释结。每年这三个日子，人们要祭祀三官大帝，留存下来不少祭祀的纸马。

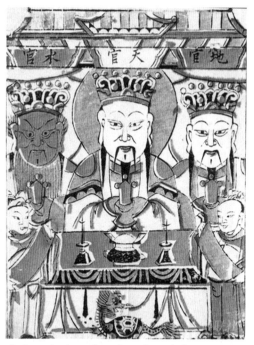

清末天津神祃《天官地官水官》

　　天官标准形象在宋代就已经成形，多为一品大员模样，而地官、水官的形象与天官同属一类，只是稍有区别。如清末天津神祃（多用于悬挂或张贴）《天官地官水官》等图中三官都是头戴通天冠，身披道袍，双手捧圭，安详端坐。天官、地官凤眼笑脸，五绺长髯，面容祥和，雍容华贵；而水官怒眼圆睁，满脸须髯，更显得严肃威武。

○一二　太岁星君

　　道教以殷纣王长子殷郊为太岁星君，是民间信仰中的太岁。《道书》记载，殷郊秉性刚直，心地仁慈，道成之后，常为世人驱邪救难，解民厄困，积功既多。天庭尽悉其功果，授以"都雷太岁"一职，并掌管地司荡凶院，综理人间祸福，祛除大小邪魔，奖善罚恶，为主宰世人罪福的神祇。

　　道教称太岁星君为太岁大将军，道教宫观中的元辰殿就是供奉太岁星君的，也有供奉在玉皇殿、三清殿的。民间流行拜太岁习俗，用香烛、肴馔、水果等供品祭拜太岁星君，希冀这样可以化煞消灾，得福纳吉，尤其是本命年的人更是要拜太岁星君，祭拜后还要焚化太岁纸马，送神上天。清末北京纸马《太岁之位》描绘的太岁是一个小孩子的形象。

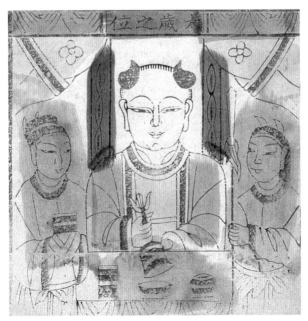

清末北京纸马《太岁之位》（日本泽田瑞穗旧藏，早稻田大学风陵文库藏）

○一三　玄天上帝

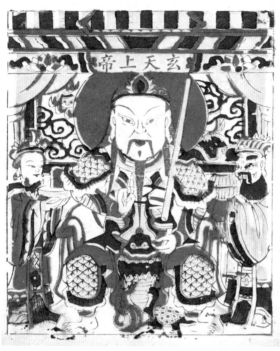

清末天津神祃《玄天上帝》

玄天上帝，就是真武大帝，又叫北极真君、真武帝君、佑圣真君、玄武大帝、元天上帝等，作为道教大神之一，是由古人星辰信仰发展而来的。二十八宿的北方七宿为斗木獬、牛金牛、女土蝠、虚日鼠、危月燕、室火猪、壁水貐，组形如龟与蛇，故称北方玄武。

道教兴起之初，把玄武与苍龙网罗为道教的护法神，当时只是普通小神而已。从宋初开始，玄武异军突起，逐渐成为道教大神并在宋代开始发扬光大，历代皇帝屡加圣号。元成宗时加封为"元圣仁威玄天上帝"，成为北方最高神。玄天上帝的地位、神格逐步升级。但玄天上帝信仰真正达到鼎盛，还是在明朝永乐年间，形成了以崇奉玄天上帝为主要特征的武当道教。

清末天津神祃《玄天上帝》是标准像，绘玄天上帝束头披发，身穿铠甲，持剑端坐，赤脚分别踏龟蛇。左右各有一男一女两侍从。

○一四　斗姆元君

斗姆元君是道教所尊奉的一位与众不同的女性大神，简称斗姆、斗姥。"斗"指北斗星，"姆"是母亲的意思，合起来就是北斗众星的母亲。对斗姆的崇拜起源于古人对星宿的一种信仰。传说这位女神原为龙汉年间周御王的爱妃紫光夫人，生下的九个儿子后来都成了天上的星宿。老大是天皇大帝，老二是紫微大帝，其余七个兄弟分别为贪狼、巨门、禄存、文曲、廉贞、武曲和破军七星，正好组成北斗七星。一般道教宫观里建有斗姆殿，都供奉着斗姆元君神像，其造型极为奇特，额头上长着第三只眼睛，肩膀上有四个头。所谓四头，其实是一头四面有脸。上身左右则各长出四只手臂，共有八只手臂。正中两只手合掌作手相，其余六只手臂分别拿着太阳、月亮、宝铃、金印、弓、戟等法器，这种造型在道教艺术中并不多见。

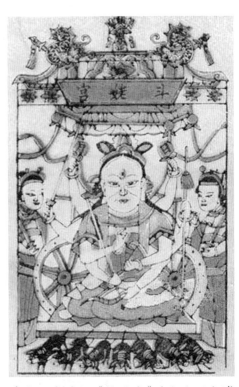

清代北京神祃《斗姥宫》（台北历史博物馆藏）

清代北京神祃《斗姥宫》中斗姥的法相大致符合三目、四面、八臂、手持日月两轮等法器的规制，正面和蔼慈祥，结跏趺坐在七只可爱的猪所拉的座驾上。但《斗姥宫》中斗姥头像看似只有一面。

○一五　青龙白虎

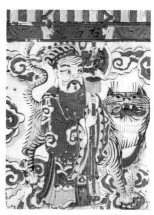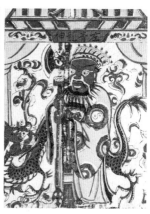

清末天津神祃《左青龙神》《右白虎》

青龙、白虎来源于古人的星辰崇拜。青龙原为神话中的东方之神，是二十八宿的东方角木蛟、亢金龙、氐土貉、房日兔、心月狐、尾火虎、箕水豹七宿。古人将其想象为龙的形象，按阴阳五行五方配五色之说，东方为青色，故而称青龙，又名苍龙。白虎原为神话中的西方之神，为二十八宿的西方奎木狼、娄金狗、胃土雉、昴日鸡、毕月乌、觜火猴、参水猿七宿，因其形像虎，位在西方，西方为白色，故而称白虎。道教兴起后，将青龙、白虎、朱雀、玄武纳入道教神系，作为天神的护卫神祇以壮威仪。后来，青龙、白虎、朱雀、玄武四象逐渐被人格化，并有了封号。

后来，青龙、白虎分别作为道教东西方七宿星君进入门神行列，专门镇守道观的山门，就是道教常说的"左青龙右白虎"。历代道观常将青龙、白虎二象刻在门上作为门神的风俗应是从汉代沿袭下来的。清末天津神祃《左青龙神》《右白虎》描绘青龙为红脸长者，双手执斧钺，作门神状守卫，身后有一尾仰望上天的龙，空白处布满祥云；白虎为白脸长者，双手执斧钺，作门神状守卫，身后有一头造型简化的虎，空白处布满云朵。青龙与白虎为一对神祃，线条与造型都较为简化。

○一六 东岳大帝

东岳大帝，又称东岳帝君、泰山神、泰山君、五岳君等，传为泰山的化身，主管世间一切植物、动物和人的出生大权，是上天与人间沟通的神圣使者，也是历代帝王受命于天、治理天下的保护神。东岳大帝源于原始社会人们对自然神的崇拜，道教产生后，纳入道教神祇系列，排在玉清元宫的第二位。自战国至汉代，人们认为泰山峻极于天，是人神相通的地方，所以尊泰山之神为东岳大帝。帝王登基都必须到泰山封禅祭告天帝，以保佑政权昌隆长久，那时的东岳大帝还只是一个山神。根据阴阳五行学说，泰山位居东方，是太阳升起的地方，也是万物发祥地，因此东岳大帝具有主生主死的重要职能。大约在汉代人的思想意识中，泰山是人死后灵魂的归宿地，东岳大帝则是冥司鬼魂的最高主宰。

相传每年的农历三月二十八日是东岳大帝的诞辰，善男信女都要到东岳庙焚香祭拜，以示庆贺。东岳庙的东岳大帝塑像都如帝王造型，身穿黄色龙袍服装，威风凛凛，身边一般配有侍立人员塑像。民间纸马基本上沿袭了这一造型，如清代北京纸马《东岳大帝》所绘，他头戴冠冕，双手捧圭端坐，左右有四神侍立。

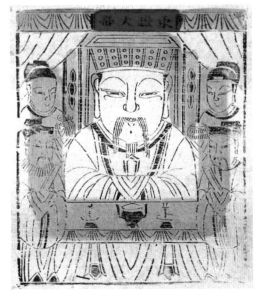

清代北京纸马《东岳大帝》（美国哥伦比亚大学 C.V.Starr 东亚图书馆藏）

○一七　土地正神

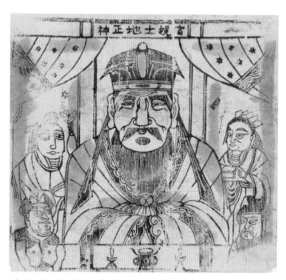

清代纸马《当境土地正神》（台北历史博物馆藏）

土地正神，也叫土地神。民间习惯称作土地公、土地爷，和城隍神一样是中国古代民间普遍信奉的管理本地区的保护神。虽然在俗神中地位级别很低，但是因为土地神年老面善，所以人们反而觉得他比其他神更加亲近可爱。土地神最初曾经地位显赫，是上古天子百姓共同敬奉的尊神社神。天子居国祭神叫社神，百姓居家祭神叫土地神，祭祀的是同一个神。春秋战国以降，土地神日趋人鬼化、区域化、世俗化。先是各部族有功绩的先祖相继为神，接着各地有德行的贤人纷纷入主神庙，最后竟连社会底层普通人都可入主其庙。只要有恩德于民或有善举于世，都可以被一方的百姓所念而奉为土地神。这些由社会底层人物担当的土地神，其神威实在不高。

既然土地神大大地世俗化了，那么人们塑造土地神像就更随意一些，一般为须发银白、面如重枣的老翁模样，在城乡各地建庙祀奉。旧时几乎无处不见土地庙，各地祭祀土地神习俗不同，有单独祭土地公的，如清代纸马《当境土地正神》；也有土地公、土地婆并列祭祀的。

○一八　五道将军

按照道教的说法，地府五道将军是把守阴间地府东南西北中入口的五位守路鬼神，是地狱主宰东岳大帝手下的属神，也是东岳大帝的重要助手，统率百万鬼卒，掌管着世人的生死荣辱，并具有监督阎王判案或纠正其

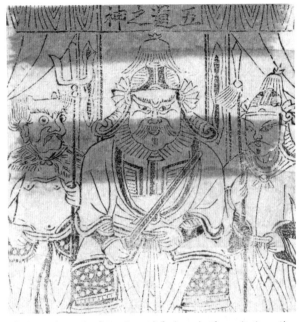

清末北京纸马《五道之神》（日本泽田瑞穗旧藏，早稻田大学风陵文库藏）

不公行为的莫大权力，是阴间的大神，又称"五道之神"，见清末北京纸马《五道之神》。五道将军经常暗中巡游人间，多以入梦的方式与人交流，履行职能。又有民间传说五道将军又名五盗将军，本为民间俗信的盗神。道教将五盗将军收编，并且一分为五，附会上南北朝刘宋永光年间被朝廷擒杀的五个江湖盗贼。相传五人被杀后阴魂不散，在丧生之地作祟惑众。老百姓畏其患，遂祀奉为神，免得被骚扰，祭祀时都口中念叨着五盗将军。

关于五盗将军的来历还有其他传说，其中一种是说五代时，有五位强盗十分富有，又有钱又能做一点善事，于是便被人们当作财神来供奉了。

○一九　四值功曹

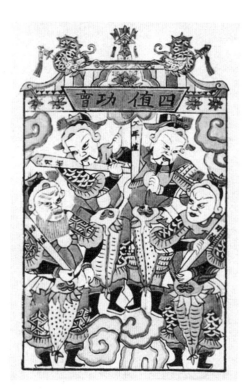

北京神祃《四值功曹》（台北历史博物馆藏）

功曹原本是人间官吏的名称，在汉代是州郡长官的帮手，主要的职责是考察记录功劳，掌管功劳簿。功曹一职到明代才废除。四值功曹，又叫功曹使者，简称功曹，是天庭中值年神李丙、值月神黄承乙、值日神周登、值时神刘洪四位神祇，相当于天界的值班神仙，监察年、月、日、时四个时间段内天地间众生的善恶功绩，报告天庭，以定奖惩。虽然是神职微略的小神，但责任却非常重大，因而得到了天庭的重视。道家声称凡是人间"上达天庭"的表文，焚烧后都由四值功曹"呈送"。所以，在各种道教仪式和宗教场合中，功曹使者都是重要的人物，既是专管各种表文传送的神祇，也是凡人与众神之间的联络人。

各地城隍庙一般供奉着四值功曹神像。民间一般在大年三十祭祀四值功曹，祭品除增加了一个红包，其他与祭祀众神相差无几。北京神祃《四值功曹》刻绘四值功曹为将军打扮，分别手持写有年值、月值、日值、时值的牌子，以表明各自的身份。

姜太公，一名太公望，姜姓，吕氏，名尚，字子牙，冀州人，西周开国名相。中国民间关于姜太公的传说极多。据说姜太公辅佐周文王，励精图治，打败犬戎，征服崇国，振兴国力。文王驾崩后，姜太公又辅佐周武王伐纣灭殷，功勋卓著，受封于齐，成为周代齐国的始祖，有太公之称，故称姜太公。汉代刘向《列仙传》把姜太公称作活了两百岁的神仙。大约在唐代，姜太公被尊奉为神。北宋真宗大中祥符元年（1008），皇帝颁发诏书，天下文庙尊奉孔子，武庙则敬奉姜太公。

直到明代《封神演义》问世，姜太公才被神化为法力无边的神祇。民间把姜太公当作

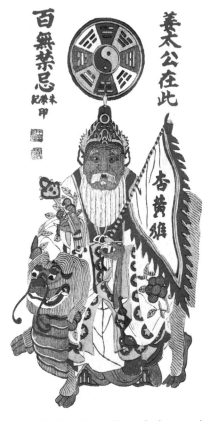

清代苏州桃花坞神祃《姜太公在此，百无禁忌》

驱邪降福的吉祥大神，以预示驱灾镇邪，迎来喜庆吉祥，姜太公像就成了家宅中一年四季的守护神。清代苏州桃花坞神祃《姜太公在此，百无禁忌》描绘姜太公骑在瑞兽麒麟上，肩插发号施令的杏黄旗，手持如意（也有绘伏羲八卦或多宝鞭的），画上方有阴阳八卦图，两边书有"姜太公在此，百无禁忌"的字样。人们期冀这种神祃能抵御一切不幸，保佑太平安康。

○二一　关圣大帝

清末北京纸马《威显关圣大帝》（美国哥伦比亚大学 C.V.Starr 东亚图书馆藏）

关公即关羽，字云长，在中国民间可以说是家喻户晓、妇孺皆知的人物，更是民间俗神中最受人崇祀的神祇。他原本是三国蜀主刘备手下的一员大将。谁也没有想到，他后来成为全国性的"大神"，享有关圣大帝等崇高称号。其实，自三国到唐代，关公都只是个凡人，在民间的影响也并不大。但从宋代以后，关公却平步青云，扶摇直上，登上了帝位。从宋真宗追封为武安王，到宋徽宗追封为忠惠公，加封尊号为"崇宁至道真君"，再到清顺治皇帝时封为"大帝"，关羽的神威名震天下。历代帝王的大力推崇，使关公成了儒教、佛教、道教、喇嘛教共同尊奉的超级大神，这在民间俗神中是极为罕见的。

每年农历五月十三日关公圣诞，民间都要隆重祭祀一番。各地关帝庙举行盛大庙会，祭祀仪式都隆重无比，人们纷纷上香叩头，祈求关帝祛灾降福，因此民间遗存的各种纸马非常多。清末北京纸马《威显关圣大帝》刻绘关公正中端坐，神威凛凛，左右有关平拱手作揖、周仓持青龙偃月刀，后面还有两个侍从各自捧印捧剑。

◯二二　文昌帝君

"职司天上文章府，专照人间翰墨林。"这是一副表明文昌帝君职司的楹联。文昌帝君主管学问、文章，是古时科举士子的保护神，道教奉其为主宰功名、禄位的神祇。古代读书人一定奉祀文昌帝君，以祈祷科举时能文采飞扬，一举成名。民间士子对文昌帝君的供奉远盛于孔子。

文昌帝君，又称文曲星、文星、梓潼帝君，本为星宿名，即魁星之上六星的总称。敬奉文昌帝君起源于对星辰的信仰。古人将北斗七星中勺的部分比喻为筐，把斗魁

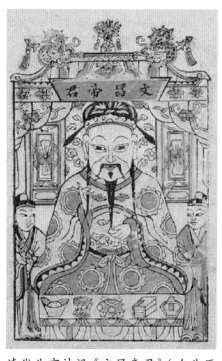

清代北京神祃《文昌帝君》（台北历史博物馆藏）

戴匡六星与人间社会秩序相联系，赋予其主宰人间的功能。道教把文昌星人格化，说文昌星是晋人张亚子，称作梓潼神。大约在南宋孝宗时期，道教徒杜撰了"上帝命梓潼神掌文昌府"的说法，宣称张亚子奉玉皇大帝旨意，掌管文昌府事和人间功名禄籍。相传二月初三日为文昌帝君诞辰，人们在这一天都要举行文昌会，相沿成俗。

清代北京神祃《文昌帝君》刻绘文昌帝君头戴官帽身穿官袍端坐，两侧为一聋一哑的侍童，俗称天聋、地哑，以期科举时保密，免生作弊的现象。

○二三　保生大帝

　　旧时在我国台湾民间，保生大帝是一位消灾赐福、护佑众生的保生神，又称吴真君、吴真人。《台湾民俗源流》称保生大帝吴夲是一位大名鼎鼎的神医，宋代福建龙海白礁人，出身寒微，自幼聪明过人，博览群书，尤好采药炼丹，后成为医术高超的民间名医。从宋朝起，在历朝历代对吴真人的十多个封号中可以看出，"保生大帝"的封号为最高，也最切合民意。

　　清代南通神祃《旐坛保生圣主》中保生大帝形象重点表现头部，着重刻画眼睛与表情、神态，人物神情温和，色彩单纯明快，图案古朴原始，是神祃中的佳作。

清代南通神祃《旐坛保生圣主》

　　吴夲的弟子都是名医。相传明朝末年，闽南白礁青年随郑成功东渡、收复台湾。出征之前，他们纷纷来到慈济宫保生大帝像前祈求神灵保佑。后来，白礁的子弟在当年登陆的台南学甲镇也兴建了一座兴济宫，来奉祀保生大帝。有清一代，保生大帝在我国台湾地区普遍得到人们敬祀，庙宇遍布全岛，达一百余座，仅次于妈祖天妃宫、关帝庙的数量。人们在农历三月十一日都要举行盛大的庙会，拜祭保生大帝，香火鼎盛。

○二四 送子张仙

明朝初年的戏曲唱本中唱道"禄星送子下凡尘"，很显然早在五六百年前，禄星就已经成为送子的神仙，在民间与送子张仙混为一谈了。相传苏洵为了求子供奉张仙神像，每天晨起焚香祭拜，果然得了二子，即苏轼、苏辙，两兄弟参加同一年科举考试，双双高中进士，一时轰动朝野。为此，苏洵专门写了《题张仙画像》记载张仙送子的应验故事。

苏洵所说的张仙是蜀地道士张远霄，在青城山修道成仙，人称张仙。据说，张远霄擅长弹弓绝技，百发百中，目标是那些作乱人间的

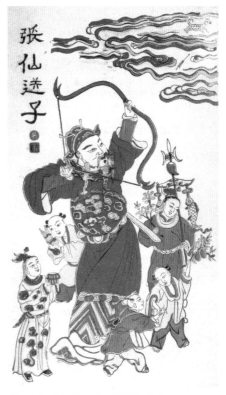

清代上海神祃《张仙送子》

妖魔鬼怪。后来张仙图像从宫中流传到民间，张仙信仰很快在民间流行开来，人们纷纷供奉。张仙以其独一无二的送子职能，担当起禄星神职。清代上海神祃《张仙送子》描绘张仙五绺长髯，一身华丽打扮，神姿潇洒，仰面拉弓射向画面右上角云中的天狗。身边围绕着五个童子，表明张仙的神职是既保护人间幼童，又为人送子。

○二五　利市仙官

　　利市仙官是武财神赵玄坛麾下四大催财猛将之一，专为善信催旺财运，受民间欢迎的程度远远超过其他三将，主要源于他有个好名字。利市在俗语中为"走运""吉利"的意思，又指做买卖所得的利润。老百姓供奉的文武财神，身旁都要配祀小财神利市仙官。据《封神演义》讲，利市仙官原名叫姚少司，是赵公明的徒弟，姜子牙封他为迎祥纳福的利市仙官，其内涵迎合了商家图吉利、发大财的喜好，故而受到民间尤其是商家的欢迎。

　　这个神祇，可能专管开市大吉、使生意获利，不司驱邪逐鬼，能引财聚宝，因此，商家对其崇敬有加，新春开市要把利市仙官图贴到门上。清代南通神祃《招财利市》图中右侧为利市仙官，戴官帽，穿红袍，左手扬掌，右手托着金元宝，旁有一云龙在戏火龙珠，地上散置银锭、元宝、金珠、聚宝盆等，象征利官进门，带来了无数财宝。多伴有招财童子（左侧），戴官帽，穿绿袍，一手抱笏板，一手握玉带，身旁有一只老虎，祥云上有和合二仙，地上布满珠宝，画面书"日进千乡宝，时招万里财"，表示财源广进。

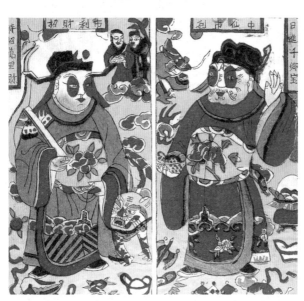

清代南通神祃《招财利市》

旧时民间年节礼俗活动中，人们常常敬祀喜神。相传喜神能给人们带来吉利喜庆。然而喜神是人们臆造出的神祇，不同于其他民间俗神，没有专设的庙宇。最初的喜神是很抽象化的，并无具体的形象可言，与其他神明相比显得有些空洞，让人难以捉摸。

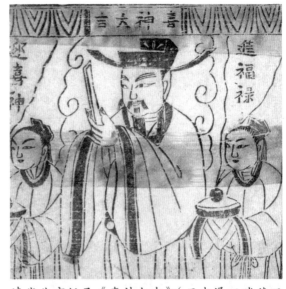

清代北京纸马《喜神大吉》（日本泽田瑞穗旧藏，早稻田大学风陵文库藏）

后来喜神有了自己的尊容，但模样却没有什么显著特点，完全是福神天官的翻版，如清代北京纸马《喜神大吉》。喜神戴官帽、着官袍，五绺（或三绺）长须，双手捧圭，或站立或端坐。

喜神是民间信仰中幻想的吉祥神祇，什么时候在什么地方产生，已经无法考证。民间传说喜神是一个女仙，而且留有长须，原本是长拜北斗星君修炼的一个女子。修真成道时，北斗星君因其虔诚就显形在女子面前，询问她有何所求，女子只是以手捂口，笑而不答。北斗星君误以为这个女子是在祈讨胡须，遂赐长须，并以其发笑时呈喜相而封为喜神。只因有胡须，她不再令凡人见到其真实的面貌。从此，喜神专司喜庆，却不显神形。

○二七　家宅六神

　　所谓家宅六神，就是寻常供奉在一般民宅家堂中的六位神祇，可保护家宅，也最贴近庶民生活。另有家堂五神的说法。祭祀家宅六神最晚始于宋代，南宋周密《武林旧事》中"岁晚节物"条记载了当时的年俗——迎送六神于门。在元代民间的家宅六神定为门神、户尉、灶神、土地、井神、厕神。

　　而中国古代祭祀礼仪中的五祀指的是五种祭祀对象，分别为主管门、户、井、灶、中霤（家宅土地）的五种神祇，都与家宅关系密切，这五祀分别是门神、户尉、井神、灶神、土地神的滥觞，也是后来的家宅六神的主要成员。在中国民间习俗里，俗尚以灶王、土地、门神、户尉、井泉童子、三姑夫人为家宅六神，包括男、女、老、幼、文、武、尊、卑等不同形象。旧时过年风俗，差不多每户人家都要焚香祭祀家宅六神，以求一岁平安。普通人家终年供奉的诸神佛，民间俗称"家堂佛"，集诸神佛于一堂合祀。清末天津神祃《家堂三尊、家宅六神》中间端坐的是观音，侍立的众神有门丞、户尉、灶君、土地等，这是很有代表性的家堂佛神祃。

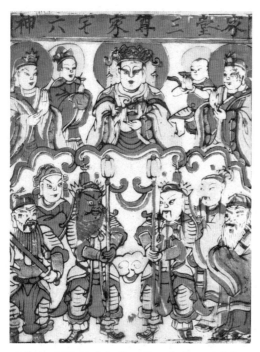

清末天津神祃《家堂三尊、家宅六神》（日本人1934年前后在中国北方收藏）

○二八　神荼郁垒

最早的有形门神是神荼（shēnshū）、郁垒（yùlǜ）。关于他们在度朔山执鬼的神话，东汉时期的典籍多有记载，首见于东汉王充《论衡·订鬼篇》所引《山海经》。说鬼门旁有两个神人，

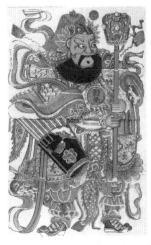

清代北京年画《神荼郁垒》

分别叫神荼、郁垒。他们把守大桃树下的鬼门，专门监视那些害人的众鬼，一旦发现有去人间为害的恶鬼，就用芦苇编成的绳索把鬼捆起来，扔到山下喂老虎。所以，黄帝就由此制定出礼仪，岁时祀奉驱鬼，把神荼、郁垒的像刻成桃木人立在门旁，然后在门上画神荼、郁垒和老虎的像，并把芦苇绳索挂在门上，让他们抵御一切恶鬼。

在汉代，神荼、郁垒分为二神、作为门神已经成为当时流行的风俗。汉代以后，木质的神荼、郁垒渐渐演变成纸质的门神。清代北京年画《神荼郁垒》有大幅、小幅两种，区别在于大幅门神将"神荼""郁垒"四字分别刻在神荼、郁垒胸前的护心镜上，小幅门神却分别将这四字刻在神荼、郁垒手中握的金瓜兵杖上。大幅门神神荼、郁垒头戴倒缨帅盔，身披锁子铠甲，足蹬战靴，帔帛绕身。神荼五绺美髯，腰悬弓和箭壶；郁垒猬然胡须，腰挂箭壶。两神双手紧握金瓜长锤，相向而立。

○二九　床公床母

在古时流传下来的民间信仰里，家里除了有门神、灶神、井神，还有掌管世人安寝的床神。床神，又称床公床母等，是主司婚姻、生育的神祇，尤受女子虔诚崇拜。祭祀床神的风俗由来已久，至迟在宋代就已流行。相传床婆好酒，床公好茶。

床神一般没有塑像，只有画像，多为民间祭祀的纸马，有时在床头摆上一只插着焚香的粗瓷碗，就是床神的神位了。祭床的时候，将茶、酒、糕点及生果放在睡房拜祭，祈求终岁安寝。祭床神的日期也各地有别，有的在每年除夕接灶神后，接着祭床神，祈求安寝无忧，夫妇和合。明清时期拜床神的习俗已经十分流行，新郎新娘入洞房要礼拜床神，是希望新婚夫妻如胶似漆，生活幸福美满；产妇顺利生下婴儿后，也要在产房里设置床神的神位来祭拜，感谢床神保佑了母子平安无事；儿童夜晚睡觉不安，祭拜床神可使儿童夜晚睡觉安宁，不吵不闹；儿童出疹、出天花时，都要祭拜床神，祈求床神护佑儿童平安无事。如云南纸马《床公床母》就是当地祭祀床公床母的神像。

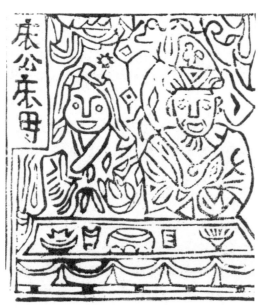

云南纸马《床公床母》

○三○　桥神禳灾

桥在神祇文化中充满了神秘色彩，作为连接两岸的津梁，有着沟通此岸世界与彼岸世界的寓意。如俗信小儿出世乃从彼岸投胎而来，即从另一个世界来到人间，而两者之间的连接纽带则是桥。桥成为迎接生命的象征。而人谢世，又被认为魂归彼岸。俗信从阳间前往阴界，两地之间有冥河阻隔，不易沟通，生人无法渡越，死者又必须经过，只有借助桥梁送亡灵涉过冥河，桥使死者由此岸达到彼岸。由此生与死循环往复。桥的作用如此巨大，人们便对桥的保护神——桥神崇拜有加。

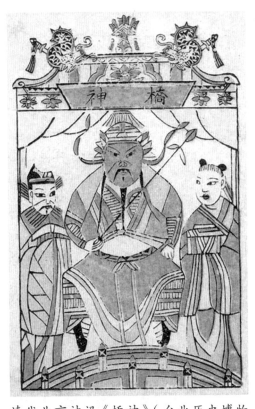

清代北京神祃《桥神》（台北历史博物馆藏）

相传具体的桥也有桥神，所以逢年过节，一些老年妇女必要携带香烛、纸钱，到桥上焚香礼拜，祭祀桥神保佑来往平安，子嗣兴旺。孕妇临产时，家里人还要捧上几斤白面，连过三桥。相传有了桥神的保佑，孕妇吃了这过桥面，母子便能健康长寿。

清代北京神祃《桥神》中桥神红脸长髯，将校装扮，手执花一枝，坐在桥中央，左右分别站立着捧簿籍的童子和多髯的侍神。

○三一 车神大吉

车作为古代陆地的交通工具，在中国历史悠久。黄帝的曾孙番禺之子奚仲，在夏代担任车正的官职，负责造车。郭璞说《世本》写道："奚仲作车。"后世尊奉奚仲为车业始祖。《管子》还称赞奚仲所设计创造的车结构更为合理，各个部件的制作均有一定的标准，因而坚固耐用，驾驶起来也十分灵便。奚仲造车有功于民，人们就把他视作神灵，在奚仲故里藤县有奚仲造车遗迹。奚仲还被夏王禹封为"车正"，过世后被百姓奉为车神。后人修建了奚公祠，常年祭拜奚仲，以求出行平安。如今在奚仲的故里至今仍有"祭拜奚仲，平安出行"的民谚流传。

旧时人们出门远行为求路途平安，会在车上贴车神。清代山东杨家埠车贴《车神》描绘车神坐在牛马骡驴齐拉的车子上，背有罩光，车上左右插有旌旗，写有："牛马平安，日进斗金。"这是旧时出门远行的人粘贴在车棚上的神祃，以祈车神保佑出门行车平安。车神往往与财有关。

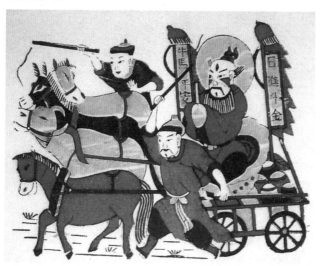

清代山东杨家埠车贴《车神》

○三二　船神顺风

船是古代水上的重要交通工具，在航行技术并不发达的古代，水上行船比陆地行车的风险大得多。尤其遭遇风暴后，水船限于条件，难以有效地予以保护，渔船、商船随时随地都有葬身鱼腹的危险。所以，行船的人们祈求神灵保护，有了自己的保护神船神。古代奉祀船神，由来已久。南朝梁简文帝萧纲《船神记》说船神名叫冯耳。自唐以来，南方有以鸡肉祭祀船神孟公、孟姥的习俗。孟公、孟姥又称作冥父、冥姥，这是因为玄冥的缘故。另有船神孟婆，由风神演变而来。实际上，风神和船神二说并不矛盾，在古代科学技术并不发达的时候，船行的速度主要靠风力的大小来决定。这样，将船神与风神合二为一也是极为自然的事情。

清代天津杨柳青神祃《顺风大吉》中的船顺风大吉似乎是观音在保佑。清代天津杨柳青神祃《顺风》中船神顺风将军站立船头，似乎在指挥航行。之所以顺风，原来还有天官与和合二仙在相助船神。

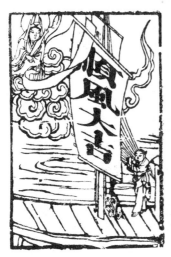

清代天津杨柳青神祃《顺风大吉》

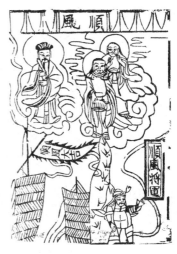

清代天津杨柳青神祃《顺风》

○三三　河神谢绪

漕运是我国古代利用水道调运粮食的一种专业运输方式。驾驶漕船的民工叫漕丁、漕夫，他们常年驾船往来水上，为求平安吉利，不免祈求神灵保护。中国大凡有江河码头的地方，多建有大王庙，所敬的是河神，称为"大王"。大王中最出名的为金龙四大王，明清时期更以金龙四大王兼为运河神，漕运河道沿河建有金龙四大王庙。当时无论官民，都虔诚供奉祭祀。

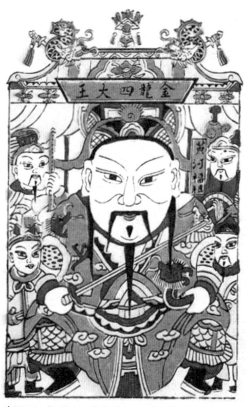

传说南宋末年，谢绪出山率家丁抗金。南宋灭亡时，他决心以身殉国，投水自尽，临死前说："异日黄河水逆流就是我报仇之日。"乡人将他安葬在金龙山上，并立庙祭祀。因谢绪在金龙山读书，兄弟间排行第四，因而被皇帝封为护国济运金龙四大王，成了主漕运的神祇。人们为其留下了许多祭祀用神祃。如清代北京神祃《金龙四大王》刻绘的金龙四大王是将军模样，身穿盔甲，手持宝剑，十分威严。

清代北京神祃《金龙四大王》（台北历史博物馆藏）

○三四　天仙送子

天仙送子典出《魏书·帝纪》，书中记载了北魏始祖神元皇帝拓跋力微是天仙送来的子嗣的传奇故事。也就是说，拓跋力微是其祖先与仙女结合生下的后代。鲜卑拓跋人是想以此故事告诉人们：鲜卑拓跋人是天神的传人，是这个世界天经地义的统治者。据《魏书》所说，在民间流传着"诘汾皇帝无妇家，力微皇帝无舅家"的说法，可以看出拓跋族原始婚俗的遗风。

民间常以"天仙送子""送子娘娘"为娶妻生子的颂词，后来民间年画画工便根据这一神话故事，绘制成各种不同形式

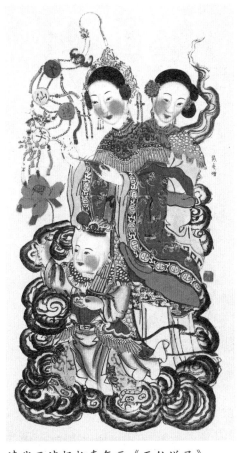

清代天津杨柳青年画《天仙送子》

的《天仙送子》图，成为年画中常见的喜庆题材之一，非常受老百姓的喜爱，多贴于新婚夫妇的房门上。清代天津杨柳青年画《天仙送子》中天仙手拿桂花一枝，后有仙女持一"天仙送子"的香谱，护送手持莲花的"贵子"乘祥云来到人间新婚人家，反映出多子多福的愿望。

○三五　水府龙王

龙王信仰在中国非常普遍，俗信其掌管天下所有水源，还具有降雨的神性，能生风雨、兴雷电，职司一方水旱丰歉。因此，大江南北到处有龙王庙林立，与土地庙一样常见，"一地一龙王，各村各龙王"。每逢风雨失调，久旱不雨，或久雨不止，一方百姓都要到龙王庙烧香祈愿，以求龙王治水，风调雨顺。早在先秦古籍《山海经》里就有了"龙身人首""鸟身龙首"的山神，当是中国龙王的雏形。佛教传入中国后，龙王又被演绎成水族统帅和海洋世界的最高统治者，

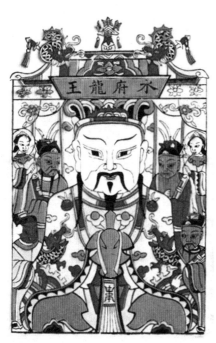

清代北京神祃《水府龙王》（台北历史博物馆藏）

以方位区分有五帝龙王，以海洋区分有四海龙王。明代吴承恩撰写的《西游记》中的四海龙王都有名号，东海龙王敖广、南海龙王敖钦、北海龙王敖顺、西海龙王敖闰，一下子使四海龙王成为妇孺皆知的神祇。历代帝王对龙王如此推崇和宣扬，无疑也对龙王信仰的形成起到了深刻的作用。

民间不仅建龙王庙供奉祭祀，就连小小的井泉也设龙王神位，奉祀供养。民间有祈雨的种种仪式，连皇帝也亲自去龙王庙祭祀祈雨，希望普降甘霖，使人间五谷丰登。清代北京神祃《水府龙王》就是人们祭祀龙王的神像。

○三六　六畜圈神

古人认为马、牛、羊、猪、狗、鸡六种家畜都有各自的神灵保佑，六畜居住的地方也就应该有对应的神祇主宰，于是圈神随之而生。圈神祭祀比较普遍，汉族和少数民族都有祭祀。贺兰口沟口至今还遗留着八座石头垒砌的羊圈，建于何时不得而知。每座羊圈石墙主位正中都有一个神龛，供奉的就是圈神。圈神的原型已无从考证，当地村民只在龛中放置一块白色石头代替，或者用写有"圈神"的木牌代替。

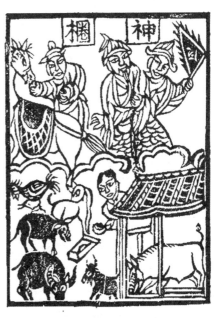

云南腾冲纸马《圈神》

俗信羊群的安全以及羊只的成长、繁衍只有在圈神的保佑下才能得到保障。每年的除夕圈神都会享受人们隆重的祭祀，这一习俗历史悠久。

圈是泛指畜养牲畜、保护家畜家禽的建筑物，如圈、栏、棚、栅、舍、厩等，圈神就是家畜庇护安养的神祇，俗信要定时祭拜，才能保佑家畜繁衍与健康生长。六畜之中除牛棚马厩内单独祀奉牛王、马神外，猪圈羊栏内另有圈神看护家畜，如云南腾冲纸马《圈神》刻绘圈神从云端降临，保佑六畜兴旺。

○三七　蛇神祯祥

蛇自古就与人类始祖神融为一体。中国创世神话中的始祖神伏羲、女娲和神灵烛阴、相柳氏、烛龙等，大多是人首蛇身、人蛇合体，可见上古以蛇为图腾崇拜很普遍。由于人们对自身的生育繁衍极具神秘感，上古神话便讲述人类始祖伏羲的诞生与蛇有关，认为受胎是自己的母性始祖与蛇接触的结果，或者干脆认蛇为自己的始祖，自称是蛇的后裔。这些氏族视蛇为保护神，对蛇图腾神祇崇拜不已，崇蛇习俗一直绵延不断。

中国崇蛇习俗以南方民族尤为突出，东汉许慎就认为闽人是蛇图腾的种族。据说只要来祭过蛇神的人，蛇就会常游到其家憩息，给人带来吉祥，因此蛇具有保护神的意义。清代福建各地都建有蛇王庙以崇祀蛇神，每年七月初七日还要在蛇王庙举行祀蛇赛神的庆典。这是闽人崇蛇的心理和习俗的反映。四月十二日蛇神生日这天，"丛祠香火拜蛇王"则是苏州一带的风俗。蛇神或蛇王到底是谁，身世如何，模样如何，很难考究，想必蛇神模样也应是蛇首人身了。如清代北京纸马《蛇仙》就是人蛇虫合一的，恐怕这是中国人特有的一种文化现象。

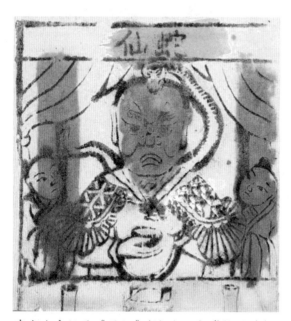

清代北京纸马《蛇仙》（台北历史博物馆藏）

○三八　狐仙有灵

在中国传统文化中，狐狸最具有神秘色彩，有灵气也有妖气：一方面是显灵佑人的狐仙；另一方面是作崇害人的狐狸精。狐仙还承担着不同的神职，是个人家庭灵媒的保护神，娼妓和优伶的守护者，监守官印的大仙，还是碧霞元君的侍者或使者。在民间，狐狸享受着百姓高规格的待遇，忌讳直呼其名，而尊称狐仙、仙姑、大仙等；为狐仙设立的庙称作狐仙庙、大仙庙、大仙堂，与山神土地神一起接受祭

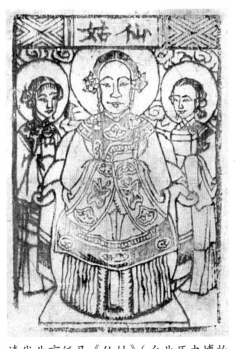

清代北京纸马《仙姑》（台北历史博物馆藏）

拜；也有把狐仙神位附在各大庙的，一般没有塑像，只立一木制牌位供人们虔诚地祭拜，祈求狐仙保佑平安。

狐仙崇拜已有几千年历史。狐狸精最早是以祥瑞的正面形象出现的，如先秦古籍《山海经》记载的精怪九尾狐，在先秦两汉的地位最为尊崇。在汉代的文献里，九尾狐是吉祥的征兆。汉代以后，狐仙作为祥瑞的地位急剧下降。到了魏晋南北朝，狐仙开始人化，法力无边。宋代，民间出现了狐王庙，供奉祭祀狐仙，而且十分流行。清代北京纸马《仙姑》刻绘的是一个美女形象，是妇女小孩的守护神，一般贴在家里正房右边墙上，面向中堂靠门供奉。

○三九　青苗之神

青苗神，顾名思义，是主管农业庄稼的一位神祇，神职就是保佑五谷等农作物生长顺利。青苗神与农事息息相关，也是农业社会重要的信仰。旧时如果哪年庄稼收成好，农民就要请香火设坛做会，祭祀青苗神，答谢青苗神保佑禾苗茂盛、五谷丰登、六畜平安，并借敬神以娱乐，搭台唱大戏。人们相信青苗神保佑稼禾丰盛，对农业生产大有好处，所以农家会虔诚祭祀，祈求五谷丰登。旧时乡村野庙联合祭祀七圣，青苗神就列于其中，画像最显著的特征是手执谷穗，如清末天津神祃《青苗神位》。

青苗神的祭期全国各地不同，如陕西部分地区举行祭祀青苗神的活动在冬季，祈求青苗神佑护麦苗安全越冬，来年获得丰收。在青苗出土的季节，相传夜晚青苗神常出现在阡陌之间，这时候祭祀青苗神，多在田间地头插上彩幡。但大多地方在夏秋之交、谷禾将熟时。据《昆明汉族宗教调查》中记载，昆明一带的汉族农民也多在六月初六日于土地庙中做青苗会，将供品摆在青苗太子圣像前祭祀。村民们皆敬香叩头，祈求青苗太子保佑秧苗肥壮，不生虫害。

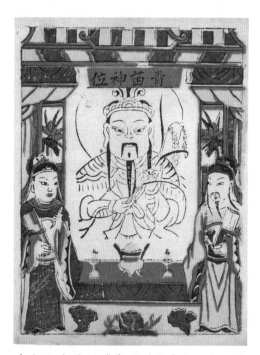

清末天津神祃《青苗神位》（日本人收藏的原印刷版本）

○四○ 园林树神

树神源于人们对植物的崇拜。远古社会，人们信奉万物有灵，认为山川大地诸物皆有神灵附着，神灵是万物生命的根本。古人认为神灵依附于树，树就有生命；如果神灵离开，树即死亡。在古人的植物崇拜中，最高的神祇是树神，它令古人心生景仰加以膜拜。树神不仅是万物生殖的象征，也是人类繁衍的象征。相传树神为万物生殖力的主宰，可以使六畜兴旺、五谷丰登。

中国人把树神当作祖先和护佑人的生命之神。在官方史书记载中，有一些民族崇拜树神为先祖。不分南北，不论民族。

云南保山纸马《树神》是一树一神，形象各有不同。这些纸马都是祭祀树神的遗存物。

云南保山纸马《树神》

○四一　雷公电母

对闪电雷鸣无法加以科学了解的先民，认为这是天神在发怒，不免诚惶诚恐，便按照自己的想象和需要创造了雷神，顶礼膜拜。

最初的雷神形象是半人半兽。《山海经·海内东经》说，雷神原始形貌为人头龙身，鼓动腹部则雷声隆隆。雷神在先秦有一个名字叫雷公，汉代时其已发展为驾雷车、击连鼓、执雷槌的力士形象，王充《论衡·雷虚》说：绘画工匠画雷的形状，一个接一个像把鼓连在一起的样子；又画一位大力士，称他是雷公，让他左手拉着连在一起的鼓，右手举槌，像要击鼓的样子。王充纯粹是对打雷的自然现象作臆想解释，一直到现在雷公形象也基本上如此。东汉以后，雷神形象还经历了猴形、猪形、鸡鸟形的演变，明清时鸟形雷神已十分流行。清人黄斐默《集说诠真》记录了明清时雷神的形象：雷公长得像个大力士，裸胸袒腹，背上有对翅膀，长着三只眼睛，脸像红色的猴脸，下颌尖长锐利，足像鹰爪般十分锐利，左手执楔，右手持槌，随时准备敲鼓，身旁悬挂连鼓五个，左足盘踏一鼓，名字叫雷公江天君。雷神形象的演变至如此，遂定型下来。如清代北京纸马《雷公电母》。

清代北京纸马《雷公电母》

○四二　风伯雨师

风神是中国民间传说中掌管刮风的天神，民间习惯称其为风伯。古人把风神与星辰联系起来，想象箕星像簸箕，一簸一扬，天上就会刮风。风神信仰建立在原始人自然崇拜的基础上，并逐渐演变为人格神。在上古神话中，有一种神兽叫飞廉，形象怪异，神力非凡，主管刮风。杀狗祭风神的习俗，一直到汉代仍十分流行。后来，

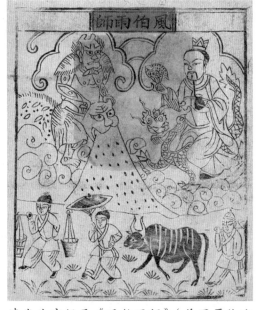

清代北京纸马《风伯雨师》（美国哥伦比亚大学 C.V.Starr 东亚图书馆藏）

民间塑造的风伯像为白须老翁，左手持轮，右手拿扇，好像在用扇子扇风轮，并有一个名字叫方天君。

雨神是专管下雨的神灵，古人虔诚地敬拜雨神，祈求雨神保佑风调雨顺，五谷丰登。雨神也源于星宿崇拜。古人称毕星为雨神，早在周朝就把祭祀雨神列为国家祀典，一般在己丑日祭雨神，方向是东北，自周以后，形成风俗。秦汉时还专门修建了官方祭祀雨神的雨神庙。《山海经》中的雨师妾，晋人郭璞注称雨师，是布雨之神屏翳。汉人刘向《列仙传》则称赤松子是神农时的雨师，具有兴云布雨的神力。直到唐宋以后民间流行祭祀龙王求雨，龙王逐渐取代了雨神的司职。清代北京纸马《风伯雨师》刻绘被人格化的风伯雨师尽心竭力，为人类刮风下雨。

○四三　冰雹之神

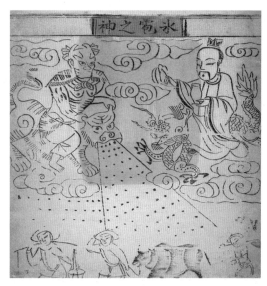

清代北京纸马《冰雹之神》（美国哥伦比亚大学 C.V.Starr 东亚图书馆藏）

冰雹是由强对流天气引发的一种严重的气象灾害，对农业危害尤其大。在靠天吃饭的时代，以农业生产为生的民众认为雹神操控冰雹，于是产生了雹神信仰。他们修建雹神庙，焚香祈祝，请神灵保佑免受雹灾之害。民间传说雹神是李左车。据《史记·淮阴侯列传》载，李左车为战国时赵国名将李牧之孙，秦楚时期著名谋臣、军事计谋策略家。相传李左车死后被封为掌管降雹的神职，百姓建起了雹神庙加以供奉。《聊斋志异·雹神》就讲述了雹神李左车降冰雹在章丘，落满沟渠而不伤庄稼的故事。

雹神信仰在山东、河北及其周边地区普遍流行。山东省莒南县一带每年都要祭祀雹神，祭祀仪式十分隆重。点杆祭雹神是历史文化名镇河北蔚县代王城镇悠久历史文化积淀中最具特点的一项民俗活动。清代北京纸马《冰雹之神》是祭祀雹神的纸马，刻绘原始人模样的冰雹之神骑在猛虎身上。猛虎口吐冰雹，撒下人间，右边的雨神则是一副大夫模样，骑在龙身上，手执柳枝布雨，下方是耕作的农民。

○四四　火神司火

　　人类掌握了用火，不仅用来驱寒取暖、吓退野兽，更重要的是，火使人从生食到熟食，健康状况得到改善，智力也得到大幅度提高。人受益于火，自然崇拜司火之神。中国最早的火神是乘着两龙来往于天界和人间的祝融。据《山海经》载，祝融是大神炎帝的后裔。他兽身人面，乘着两龙，成为具有超凡神力的火神。

　　火神是民间信仰信奉的诸神中资格最老的神祇之一。古人在他们认为象征着"火"的夏季里祭祀火神，答谢火神对人类的赐福和恩德，秦代以前祭火神就已成为国家祀典的"七祀"之一。按方位南方为丙丁火，火神俗称南方火德真君，民间建庙供奉，最为著名的北京火德真君庙，俗称火神庙，建于大唐贞观六年（632），元明清三代官方都有重修。道教的火德星君直接沿用了上古的"祝融为火官"的信仰，从乾隆皇帝的御匾"司南利用"上也可看出火神就是南方之神祝融。每年农历六月二十二日是火德真君诞辰，庙方均有盛大法会。其实火神火德真君是一位三目将军的形象，如清代纸马《南方火德星君》就是刻绘火德真君面有三目、赤髯猬张、手执长剑、威猛可畏的将军形象。

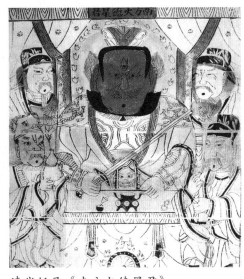

清代纸马《南方火德星君》

○四五　管山之神

山神崇拜是中国民间信仰的重要内容之一，人们在崇敬苍天的同时也敬仰高山。山中隐栖着各种禽兽，为狩猎提供了丰富的猎物，人们认为这是山的主宰神灵给予的恩赐。为了感激大山对人类的无私赐予，同时希望在狩猎时得到大山的庇护，免遭动物伤害，人们对山神崇拜奉祀，表示感激，祈求山神降福免灾。

自古以来，民间盛行山神崇拜。先民对山神崇拜由来已久，有关山神的传说源远流长。《礼记·祭法》说："山林、川谷、丘陵，能出云为风雨，见怪物，皆曰神。"《书经·舜典》记载，虞舜时就有"望于山川，遍于群神"的祭祀制度。《山海经》也记载了有关山神的种种传说，在每条山脉最后还记载了一些祭祀山神的祭品及仪式。

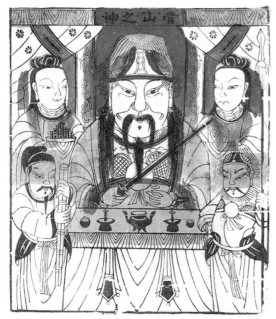

清代北京纸马《管山之神》

在民间信仰中山神还被赋予了兴风雨、化甘霖的威力，无论朝廷还是各级官府，抑或民间百姓，每逢天旱雨涝都会向山神祈祷，许下各种诺言，希望山神能保佑风调雨顺，驱凶避邪，灾祸不作。清代北京纸马《管山之神》刻绘山神执剑端坐，左右有四神配祀。

○四六　水府尊神

　　水神崇拜是中国民间信仰的重要内容之一，是一种植根于传统农业社会中的自然崇拜。中国古代是农耕自然经济，风调雨顺是人们最大的愿望，所以水神崇拜无论在官方还是在民间都很盛行。古人认为水神多与鱼龙相关，上古水神的形象或鱼或龙，最著名的水神河伯就是"白面长人鱼身"。河伯是一个风流潇洒的漂亮男子，面孔白皙，身材修长，身躯的下半段长着一条鱼的尾巴，经常喜欢乘着用荷叶做篷的水车，驾着龙螭一类的动物，与妖媚艳丽的女郎在九河遨游，以至于后来民间传说他每年要娶一位新娘来陪伴他嬉戏作乐。唐代将祭祀水神列入了国家祀典，民间也普遍祭祀水神。后世全国各地也大多祭祀水神，在众多水神中，赵昱是影响颇大的一位水神，相传他为民除害，亲斩作恶当地的恶蛟。当地百姓为了感念赵昱治水的恩德，就建庙祭祀。据说赵昱在家排行第二，故被尊为二郎神。在二郎神诞日，前往朝拜祭祀的人络绎不绝，这种风俗相传已久，盛行于吴地。民间祭祀水神二郎真君的纸马，如清代北京纸马《二郎真君》刻绘水神二郎真君端坐正位，左右有侍从。

清代北京纸马《二郎真君》（日本泽田瑞穗旧藏，早稻田大学风陵文库今藏）

○四七　衙神萧曹

　　书吏在中国古代属于"五行"中最末一行，供奉的是衙神。历来州县衙门里都设有衙神庙，供奉衙神。衙门书吏则要定期祭祀衙神，新官上任要照例拜衙神。衙神一般是萧何，尊称他为"萧王""衙神"。萧何是西汉首任宰相，曾是秦朝县衙门里的书吏，帮助刘邦打天下。天下州县书吏都自认是萧何的徒子徒孙，有这么一位名垂史册的祖师爷，书吏都觉得十分自豪，扬眉吐气。每年农历五月十三日，书吏们祭祀衙神，祈求仕途顺利通达。

　　河南密县县衙建于隋大业十二年（616），内设萧曹祠，也称衙神庙，供奉的是西汉宰相萧何、曹参。萧何辅佐刘邦建立了汉王朝，制定了律令典章，对巩固西汉政权起到关键性作用。萧何死后，曹参继任为西汉第二位相国，因在楚汉战争、平定异姓诸王中立功最多，被封平阳侯。曹参当相国完全依照萧何所制定的一切制度，不加更改，实施无为而治，天下安定，这也是俗语"萧规曹随"的由来。所以，地方官署衙门掌管文书的官员胥吏一般将两人合祀，称为"萧曹尊神"，如清末北京人和纸店神祃《萧曹尊神》。

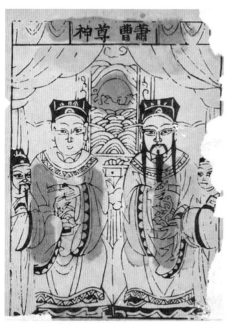

清末北京人和纸店神祃《萧曹尊神》
（台北历史博物馆藏）

○四八　染布缸神

旧时染布作坊祀梅福、葛洪为染布缸神，家家都供奉"梅葛先师"的神主牌和"梅葛仙翁"纸马。相传每年九月初九日为梅葛诞辰，染布作坊都要祭祖拜神，献戏设供，敬备香烛，纪念和感谢祖师。染业用染料、颜料的制作和炼丹都与化学有关，丹又是颜料之一，故而，梅葛被附会为染料、颜料及染布方法的发明者，从而被奉为祖师。

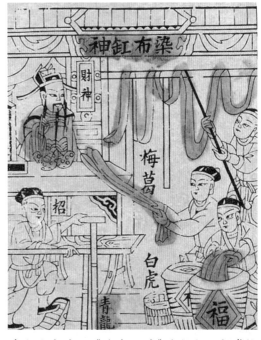

清代北京神祃《染布缸神》（台北历史博物馆藏）

　　有关梅葛二仙为行业神，《七十二行祖师爷的传说》说，梅葛合伙用蓼蓝草染布，发明了用酒糟发酵使蓼蓝沉淀物还原的方法染布，颜色特别鲜亮，长久不褪色。这种方法在各地广为流传，染匠们为了纪念梅葛先师的创业功绩，就奉他们为祖师，尊称梅葛二仙。旧时各地区染坊内都挂上梅葛二仙神祃，每逢年三十，每家染坊都要祭祀梅葛二仙。清代北京神祃《染布缸神》是染坊在新年祈求招财的神祃，刻绘染布工人在做染色、搅布、挑晾等劳动，神情饱满，全神贯注，将染坊工匠染布制作工艺流程一一刻绘出，是一幅生动的染织图，十分精彩。

○四九　纺织女神

英国著名生物化学和科学史学家李约瑟博士在《中国科学技术史》一书中指出，黄道婆纺车"明显地出现在欧洲纺车图画之前"，赞誉这种纺纱技术是"最聪明的方法"。古人尊奉黄道婆为纺织业的行业神。相传黄道婆是松江乌泥泾（今上海华泾镇）人，她不堪夫家虐待，独自一人搭海轮逃到海南岛南端的崖州，与黎族百姓一起生活了三十多年。其间，她虚心向当地黎族妇女学习植棉、轧花、弹花、纺纱、织布等纺织技术。元成宗元贞年间，黄道婆取海道返回家乡，在松江府的乌泥泾镇热心传授和推广纺织技术，还改革了家乡落后的纺织工具。乌泥泾一带人民迅速掌握了先进的织造技术，一时间"乌泥泾被不胫而走，广传于大江南北"，使松江府一带棉纺织业得到迅速发展，历经明、清几百年兴盛不衰。当时的太仓、上海等地都加以仿效，织出的棉纺织品五光十色，呈现了空前盛况。松江府成为全国最大的棉纺织中心。在过去的数百年间，各地先后为黄道婆兴建祠堂，祭祀香火连绵不绝。

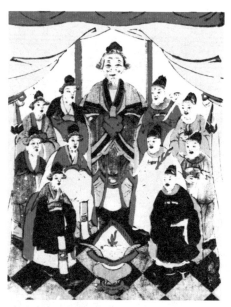

清代苏州神祃《黄道婆》

清代苏州神祃《黄道婆》描绘黄道婆端坐神位，十位男女侍从左右拱卫，一看就知黄道婆为布业始祖的地位。

○五○　煤窑之神

　　煤窑之神，顾名思义是储藏煤炭之处和开采煤矿窑工的护佑神。中国许多地区都产煤，由于地区不同，所供奉的窑神也不同，有太上老君、女娲、雷公、火神祝融等，主宰煤炭、陶瓷、砖瓦窑。祭祀窑神涉及煤矿的各个阶层，因此煤窑主和窑工都供奉窑神，只是供神目的各不相同：对窑主来说，是祈求窑神保佑多出煤，发大财；而窑工则是祈望窑神保佑平安，免遭塌方冒顶等灾难。可见同一民俗活动也体现着不同阶层的民俗心理。

　　过去在每座煤窑的窑口上方，都建有窑神龛，内供一张木版彩印的窑神像。相传腊月十七日为窑神生日，这一日及新窑开窑时，采煤地区要祭祀窑神。众人依次拈香叩拜，求窑神爷保佑开工顺利，早日见煤，再开工。在山西大同、太原等地的煤窑附近都建有窑神庙，供奉窑神。每年冬至或腊月十八日为祭窑神日，祭祀窑神的场面很隆重。清代北京纸马《三窑之神》中窑神慈眉善目，官帽官袍，捧笏端坐，左右有一男一女侍从，下端刻绘窑工劳作场景，可以看出三窑之神是主宰煤炭、烧制陶瓷和砖瓦窑的神祇。

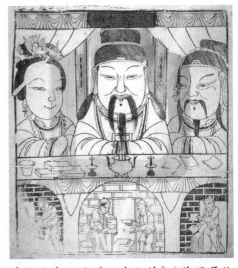

清代北京纸马《三窑之神》（美国哥伦比亚大学 C.V.Starr 东亚图书馆藏）

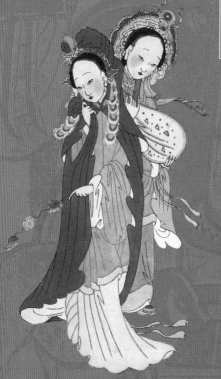

二 历史人物篇

○五一 大禹治水

　　大禹是黄帝的第四代子孙，是上古传说时代与尧、舜齐名的贤德君王。相传三皇五帝时期，洪水泛滥，百姓饱受苦难。尧帝起用禹的父亲鲧治理洪水。鲧治水采用"堙"（堵）的办法，逢洪筑坝，遇水建堤，治水九年，洪水依然泛滥。舜帝见鲧治水无功，就革去了鲧的职务，命鲧的儿子禹继续治水。禹踏遍中原进行实地考察，从鲧治水汲取教训，决定采用因势疏导洪水的办法：根据山川地理情况，将中国分为九州；先治理九州，使大部分地方变成肥沃的土地；再治理重要的山脉，目的是要疏通水道，使得水能够顺利往下流去，不至于堵塞水路。这之后，他就开始理通水脉，凿山疏流，将水引入大海。禹是中国历史上禅让制度的最后一位受益人，禹以后就开始了"夏传子，家天下"的历史。

　　清代天津杨柳青年画《禹王治水》就是以大禹治水为题材的。尽管只展现了风平浪静、治水大功告成的场景，却使人体会到治水工程的艰巨和降服水魔的艰难。

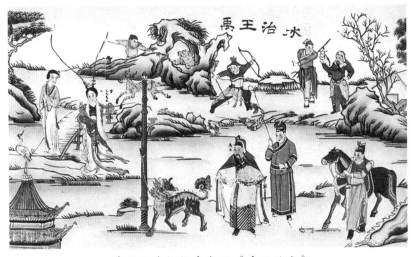

清代天津杨柳青年画《禹王治水》

○五二　文王访贤

　　周文王，姓姬名昌，季历之子，商纣王时继承其父西伯之位。西伯是商代末年西方诸侯之长，也称西伯昌。商朝末期，渭水流域一个古老的部落周在姬昌治理下，逐渐强盛起来，令商朝不安。纣王将姬昌拘禁在纣王监狱羑里（今河南汤阴），姬昌在囚禁中完成了一部伟大的著作《周易》。后来姬昌在周臣闳夭等人的帮助下出狱，他下决心灭商，在渭水河边出猎时巧遇年已垂老、怀才不遇的姜子牙在水边钓鱼，交谈很是投机。姬昌大喜，认为姜子牙就是辅佐自己成就霸王之业的贤才，遂拜姜子牙为相，并亲自拉辇以表敬意，还封他为太师，尊为师尚父，从而奠定周朝八百年基业。公元前1046年，姬昌之子姬发（周武王）在姜子牙的扶持下一举灭商，追尊姬昌为周文王。

　　清版山东杨家埠戏出年画《渭水河》表现的就是周文王渭水河边访贤，巧遇姜子牙的故事。

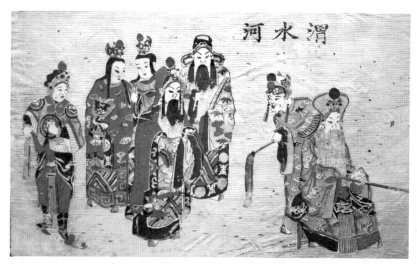

清版山东杨家埠戏出年画《渭水河》

◎五三　高山流水

　　春秋时期楚国著名琴师伯牙年轻的时候，曾投拜一代鼓琴名家成连门下学琴。名师出高徒，伯牙成为天下妙手。相传伯牙的琴声曾令正在吃草的马忘了吃草，仰起脖子来倾听。后来，伯牙到晋国当了大夫。一次，伯牙奉命出使楚国，途中遇上狂风暴雨，只好泊船在汉阳江口山崖下。夜晚云开雨止，江面上风平浪静，伯牙独坐船舱，正弹琴入神，突然琴弦断了一根。古人相信琴弦断了说明有人偷听或是有刺客。伯牙大为吃惊，便起身走出舱外，大声呼问，岸上有人回答只是在避雨。伯牙又问可知是什么曲子，岸上人答《泣颜回》。伯牙邀请此人上船，才知这是一位山里樵夫，名叫钟子期。伯牙又随意抚琴，钟子期能听出是高山之音、流水之声。伯牙大喜，便与钟子期约了再次切磋的时间。

　　谁知钟子期并未守约前来，伯牙多方打听才知道钟子期年纪轻轻就生病故去了。伯牙万分悲痛之下，把琴摔毁。后人多用"高山流水"比喻知音相投。清代天津杨柳青年画《马鞍山俞伯牙抚琴》描绘伯牙在船中弹琴，钟子期在山岩上听琴。

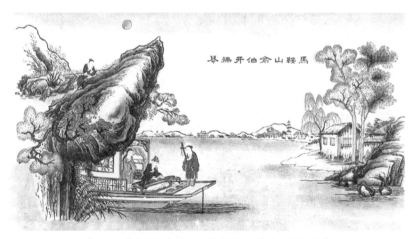

清代天津杨柳青年画《马鞍山俞伯牙抚琴》

○五四　完璧归赵

　　战国时期，赵国得到楚国的和氏璧。秦昭王听说这件事，说愿意用十五座城给赵国，请求换取和氏璧。赵惠文王与大臣商量，宦官缪贤提出让蔺相如出使秦国解决此事，因为蔺相如有勇有谋。

　　于是蔺相如向西进入秦国，将和氏璧呈献给秦昭王。秦昭王非常高兴，把和氏璧传给妃嫔及侍从看。蔺相如看出秦昭王并没有把城酬报给赵国的意思，就上前说："璧上有点毛病，请让我指给大王看。"秦昭王把和氏璧交给蔺相如。而蔺相如捧着璧背靠着柱子，怒发冲冠，说秦王毫无诚意，若是逼迫他，就与和氏璧一起撞碎在柱子上。秦昭王怕蔺相如真的撞碎和氏璧，就假意道歉，又听从蔺相如的要求斋戒五天。蔺相如趁机打发随从怀揣和氏璧，从小道逃回邯郸城。五天后秦昭王宴请蔺相如。蔺相如说秦国向来无信，自己愿受汤镬之刑。秦昭王觉得杀了他并无好处，便礼送蔺相如归赵。蔺相如回国以后，赵王认为他是个贤能的人，就任命他做上大夫。清代天津杨柳青年画《完璧归赵》生动描绘了这一场景。

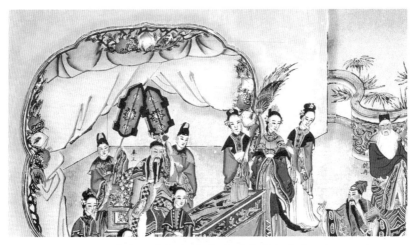

清代天津杨柳青年画《完璧归赵》

○五五　孟母择邻

　　西汉刘向《古列女传》记载了孟母三迁的故事。孟子三岁丧父，母亲守节没有改嫁。孟子年少时，家住在坟墓的附近，经常喜欢到坟墓之间与其他孩子学着大人跪拜哭号的样子，玩处理丧事的游戏。孟母见此情景，觉得这个地方不适合居住，于是就带着孟子搬迁到市集附近居住下来。可是，孟子又和邻居的小孩玩起商人做买卖的游戏，一会儿鞠躬欢迎客人，一会儿招待客人，一会儿和客人讨价还价。孟母觉得此处也不适合孟子居住，于是又搬迁到书院旁边住下来。此时，孟子便模仿儒生学作礼仪的样子，开始变得守秩序、懂礼貌、喜欢读书。孟母认为，这正是孟子所适宜居住的地方，于是就定居下来了。孟母为教育好幼小的孟子，选择适宜孟子成长的环境搬家三次，终于把孟子培养成一代大儒。这就是孟母三迁、孟母择邻的典故。

　　清代天津杨柳青年画《孟母择邻》描绘孟母坚守志节，抚育儿子，从慎食、励志、敦品、勉学等方面教育孟子的情景。

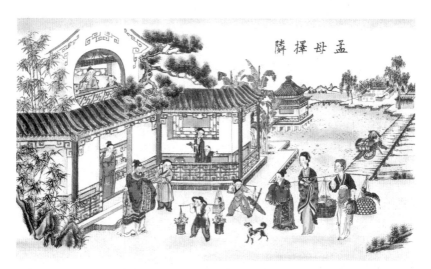

清代天津杨柳青年画《孟母择邻》

○五六　鸿门宴

　　秦朝末期，刘邦率兵从武关进入秦都咸阳，派兵扼守函谷关，阻挡项羽反秦部队西进。项羽率兵破关而入，进驻戏西，率大军驻扎鸿门，准备和刘邦决战。刘邦便准备亲自到鸿门向项羽赔礼，作为缓兵之计。项羽接受范增的建议，在戏水附近的鸿门举行宴会，企图乘机杀死刘邦，瓦解汉军。刘邦带领谋士张良和将军樊哙前去赴会。范增屡次示意项羽杀掉刘邦，项羽不为所动。

　　范增一看形势不对，起身走出，召来项庄，让他借向沛公进酒的机会，请求在座前舞剑，乘机刺杀沛公。项庄依计行事。早已和刘邦串通一气的项伯也拔剑起舞，用身体掩护刘邦。张良见势不妙，出帐找到正在饮酒的樊哙，说："项庄舞剑，意在沛公。"项羽被及时赶来的樊哙讥讽了一番，沉思不语。刘邦借口上厕所走出帐外，暗中召唤樊哙也出来，抄小路逃回霸上。

　　鸿门宴上觥筹交错之中暗藏刀光剑影的杀机，成为世人皆知的历史典故。民国天津恒顺彩印局年画《鸿门设宴》就是描写历史故事鸿门宴的年画，画面中间画框上有"霸王请刘邦"字样，当是年画题名的说明文字，画面人物众多，形象生动。

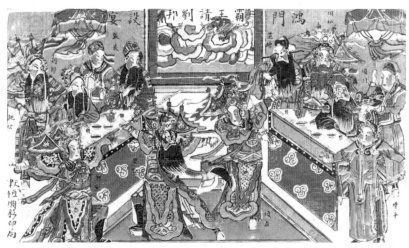

民国天津恒顺彩印局年画《鸿门设宴》

○五七　圯上进履

张良，字子房，秦末汉初杰出的谋士，与韩信、萧何并称为"汉初三杰"。相传当年张良在博浪沙狙击秦始皇，失败后逃到江苏下邳，在汜水大桥遇到一位穿着粗麻衣的老人。老人故意把鞋摔下桥底，对张良说："小伙子下去给我拾鞋！"张良强忍怒气，下桥把鞋拿上来。老人又让张良给他穿上，张良跪在老人身前，小心帮他穿鞋。老人不但没有谢，反而大笑而去，片刻又返回，对张良说："孺子可教。过五天，天蒙蒙亮时与我在这里见面。"

五天后，张良如约来到桥上，老人已经先到，生气地说："为什么迟到了？"说罢转身就走，又约张良再过五天相见。五天以后，张良又比老人迟到，老人约他五天后再来。又过了五天，张良不到夜半时分就到了。过了一会儿，老人也来到，高兴地说："应当像这样。"于是送给张良一本书，说："读了这书

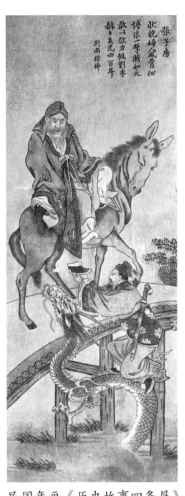

民国年画《历史故事四条屏》之《张良进履》

就可做帝王的老师了。"老人说完就走了，从此不再出现。原来老人送的是《太公兵法》，讲的是姜太公用兵方略。张良日夜诵读，最后成为一位盖世无双的大军事家。民国年画《历史故事四条屏》之《张良进履》描绘的就是这个故事。

○五八　苏武牧羊

公元前 100 年，汉武帝准备出兵再次攻打匈奴，匈奴派使者前来求和，汉武帝便派中郎将苏武带着一行人出使匈奴。苏武到了匈奴后，面临一场大变故。

生长在汉朝的匈奴人卫律，在出使匈奴后投靠了匈奴，其部下虞常与苏武的副手张胜密谋刺杀卫律，却失败了。

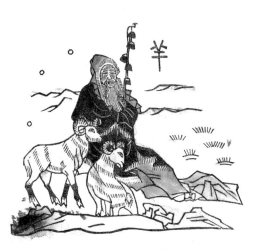

河南朱仙镇手绘年画《苏武牧羊》

这时张胜才告诉苏武这件事。单于听闻后大怒，想杀死苏武，在大臣劝阻下，就让卫律去逼降苏武。苏武试图自尽却被拦住，受了重伤。单于觉得苏武是个有气节的好汉，想招降他，却毫无办法，就把苏武送到北海（今贝加尔湖）边去放羊，对他说："等公羊生了小羊，就放你回去。"苏武只能掘野鼠洞里的粮食、拔草根充饥，日子一久，旌节上的穗子全掉了。

过了十几年，匈奴发生内乱。此时汉昭帝即位，派使者到匈奴要求放回苏武。单于谎称苏武已死，却没想到消息走漏，不得不释放苏武。苏武出使匈奴时才四十岁，此时在匈奴受了十九年的折磨，垂垂老矣。他回到长安的那天，长安百姓都出来迎接他，看见须发尽白的苏武手持光杆子的旌节，没有一个不感动的。河南朱仙镇手绘年画《苏武牧羊》描绘的就是这个故事。

○五九　张敞画眉

古人称眉毛为"七情之虹"，古人对女子眉色的重视，客观上促进了女子修饰眉毛的时尚。张敞画眉是著名的红粉典故，风流传千秋，许多文人雅士都想效仿。历史上张敞是西汉一位极有行政才能、处事练达的人，但后人往往只记住他为妻子画眉。他画的眉在当时很受欢迎，人称"眉妩"，即眉样子美好。

《汉书》记载，西汉时担任京兆尹一职的张敞和妻子情深，妻子化妆时，他亲自为妻子把笔画眉，在长安得了一个"张京兆眉妩"的诨号。有人乘机向皇帝告状，弹劾他这么做有损做官人的形象。张敞见汉宣帝过问，便大方答道："臣闻闺房之内，夫妇之私，有过于画眉。"汉宣帝想想也对，画眉只不过是夫妻之间的一种亲昵，没有必要小题大做，再加上皇帝本来就珍惜他的才能，所以没有责备。清代天津杨柳青年画《故事三则》之《张敞画眉》就以张敞画眉故事入画。为妻子画眉也成为夫妇和合的比喻，金庸的《倚天屠龙记》中就有赵敏要张无忌为她画一辈子眉的描述。

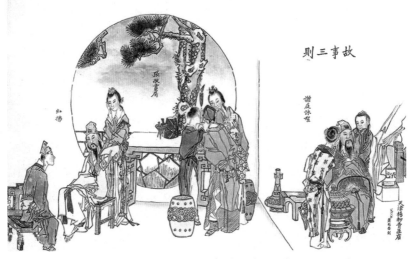

清代天津杨柳青年画《故事三则》之《张敞画眉》

○六○　昭君出塞

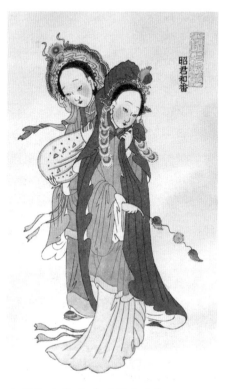

山西临汾年画《昭君和番》

汉元帝在位时期，匈奴的郅支单于侵犯西域各国，杀了汉朝派去的使者。汉朝派兵打到康居，杀了郅支单于。公元前33年，呼韩邪单于来到长安，要求和亲。汉元帝决定挑个宫女给呼韩邪单于，以公主的待遇和亲。宫女王嫱字昭君，自愿到匈奴和亲。在饯别送行的盛大宴会上，汉元帝才第一次看到王昭君，对王昭君的美貌惊讶不已，却只能降旨晋封王昭君为永安公主，送王昭君和呼韩邪启程。传说汉元帝回到内宫，越想越懊恼，就把因王昭君不愿贿赂而把她画得很丑的画工毛延寿杀了。

王昭君千里迢迢来到了匈奴，被封为宁胡阏氏，相当于汉朝皇后。王昭君劝呼韩邪单于不要发动战争，还把中原的文化传给匈奴。难能可贵的是，当呼韩邪单于去世后，她奉汉帝旨意从胡俗，嫁给呼韩邪单于的大阏氏的长子。王昭君在匈奴生了一男二女，昭君出塞后匈奴和汉朝和睦相处，有六十多年没有发生战争。山西临汾年画《昭君和番》描绘王昭君出塞远嫁匈奴王时，身披一袭红色大氅，表现出昭君远嫁的柔婉和壮美，侍女怀抱一具琵琶紧随其后。

○六一　暮夜拒金

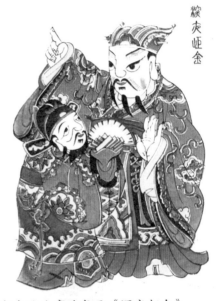

湖南滩头廉政年画《深夜拒金》

　　杨震，字伯起，东汉弘农华阴（今陕西华阴市）人，出身名门，少时因父早逝，与母相依为命。后拜经学大师桓郁为师，终成大才。自二十岁起，杨震一心一意地自费设塾授徒，在三十年的教育生涯中，学生多达三千人，被时人誉为"关西孔子杨伯起""关西夫子"。当时执掌统兵征战大权的大将军邓骘亲自派人征召杨震到自己幕府出仕任职，杨震五十岁才走上仕途。汉安帝时，杨震升为太尉，成为三公之首，为全国最高军事长官。杨震出仕二十多年间，恪尽职守，勤政廉洁。后遭佞臣诬陷被罢官，自杀身亡。

　　杨震在由荆州刺史调任东莱太守赴任途中，路经昌邑（今山东昌邑市）。县令王密便特备黄金十斤，趁更深夜静无人之机送给恩师。杨震并没有接受，还指责王密。王密坚持说："现在三更半夜，没有人知道。"杨震十分严厉地说："天知，地知，我知，你知！你怎么可以说没有人知道呢？"一席话说得王密十分羞愧，只好拿着黄金退下。杨震暮夜拒金闻名天下，后世尊称他为"四知先生"。湖南滩头廉政年画《深夜拒金》以杨震暮夜拒金故事入画。

○六二 羊续悬鱼

　　羊续，字兴祖，东汉太山平阳（说法不一，笔者认为在今山东新泰）人，以"忠臣子孙"官拜郎中。中平三年（186），朝廷认为羊续治理庐江有方，便调任他为南阳太守。羊续悄悄进入南阳地界，探查当地官吏的贪廉情况。因而，当他突然出现在南阳府衙时，官吏无不惊悚震慑。南阳自东汉初年以来，就是达官贵人聚居之地，这里崇尚奢华，礼贿之风盛行。羊续带头素衣薄食，这对那些挥霍惯了的府丞属吏显然是很大的约束，他们都想伺机拉新太守下水。

　　一天晚上，羊续正在房中秉烛夜读，忽然郡丞焦俭前来拜访。临别前，焦俭说送了生鱼。羊续灵机一动，命人将鱼悬挂在房外梧桐树上。那鱼儿没过几天就成了枯鱼干。几天后，焦俭又来送鱼，羊续领着焦俭来到房外梧桐树下，笑着说："送你的鱼，我要一直挂在这里，做一个叫人不要再来送钱送礼的活告示。"后来，"悬鱼太守""挂府丞鱼""羊续悬枯""羊续悬鱼"就成为官清廉、拒受贿赂的成语典故。四川夹江廉政年画《悬鱼太守》就是选取了羊续悬鱼的故事。

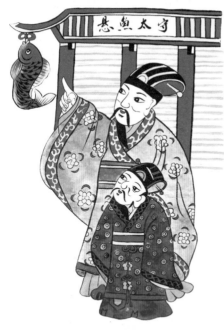

四川夹江廉政年画《悬鱼太守》

○六三　一钱太守

东汉刘宠，字祖荣，东莱郡牟平（今山东烟台牟平区）人。刘宠年轻时随父亲刘丕学习，精通经学，被荐举为孝廉，授东平陵县令，因仁爱惠民被吏民爱戴。刘宠四次迁升担任豫章太守，又三次升迁担任会稽太守，始终清廉朴素，家里没有多少资财，后因年老病死在家里。刘宠清廉俭朴的美德，记载在范晔《后汉书》中，列入《循吏列传》，被世代奉为楷模。

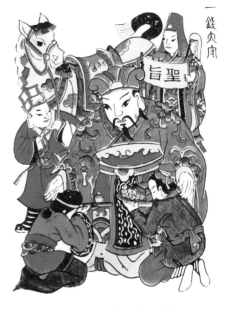

湖南滩头廉政年画《一钱太守》

一钱太守说的是刘宠清廉的故事。据《后汉书》记载，刘宠任会稽郡（今浙江绍兴）太守时，政绩卓著，践行廉政，被朝廷征召做主管工程建筑的官员。会稽郡山阴县有五六个老翁，眉毛头发都发白了，从若耶山山谷中结伴出来，每人各带着一百个钱，想送给刘宠以示感谢。刘宠只从每人手里的钱中挑选了一枚铜钱收下了。刘宠出了山阴县界，就把钱投到了江里，以表明"一钱不敢留"的志向。据说这段江水自从刘宠投钱后，就更为清澈了，人们就把这一段江取名为"钱清江"，在岸边建了"一钱亭"，还在绍兴盖了"一钱太守庙"以作纪念。湖南滩头廉政年画《一钱太守》就刻绘了刘宠的故事。

○六四　赵颜求寿

　　在民间俗神当中，有一位主福寿的南斗星君，因南斗星位在南方，由六星组成，形状似斗。古人认为南斗星君主寿命与爵禄。晋人干宝《搜神记》说三国时魏国管辂相面最准，一天，管辂见到颜超，一看他面相主夭亡，知道他将不久于人世。颜超的父母一听急了，忙求管辂为他十九岁的儿子想想办法。管辂对颜超叮嘱一番，颜超依言而行。果见所去之处有两位老人下围棋，便立即斟酒添肉。两个老人只管一边下棋，一边喝酒吃肉。酒过数巡，颜超才被发现，于是赶紧跪下，只是磕头。两个老人商量说："吃了他的酒肉，怎么也得帮他的忙。"北边那位老人说："文书已定，寿在十九。"南边那位老人取笔一勾加了一个"九"字，让颜超活到九十九。颜超大喜，叩拜而回。管辂后来解释道："北边坐的老人是北斗，南边坐的老人是南斗，南斗注生，北斗注死。"

　　明人罗贯中在《三国演义》中也演绎了这个故事，只是把颜超改作赵颜。管辂指点赵颜求寿的故事，后世流传极广，如清代聚成永画店年画四条屏《赵颜借寿》，就是表现赵颜求寿的连续故事。

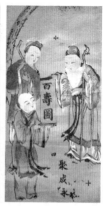

清代聚成永画店年画四条屏《赵颜借寿》

○六五　文姬归汉

　　蔡琰，字文姬，陈留圉（今河南杞县南）人。蔡邕四十多岁才得此独女，教得蔡琰学识渊博，多才多艺。因蔡邕得罪权臣，全家被汉灵帝贬徙到匈奴聚居的边荒之地。九个月后，传来大赦的诏令，谁知蔡邕又遭人暗算，导致一家在浙江绍兴一带漂泊了十余年。蔡琰十六岁时，蔡邕被权臣董卓逼着做官。后来蔡琰嫁给卫仲道，暂住洛阳。岂料婚后不久，丈夫病故，她回到陈留老家。

　　汉初平三年（192），蔡邕因受董卓牵连在长安被捕入狱，惨死狱中。是时，军阀混战，蔡琰几经辗转，最后被作为礼品献给匈奴左贤王，在异乡生了两个儿子。建安十二年（207），曹操平定中原，才得知蔡琰的下落。念及与蔡邕的情谊，曹操派使者将蔡琰从左贤王手里赎回。清代天津杨柳青年画《文姬归汉》描绘文姬与胡子诀别的场面，那种撕心裂肺的痛苦可想而知。蔡邕归汉后，曹操安排蔡琰与屯田都尉董祀成亲。在通书史、谙音律的董祀支持下，蔡琰振作精神，将昔日的苦难经历写成了著名的《悲愤诗》，又依胡笳的音乐风格写成了千古不朽的《胡笳十八拍》。

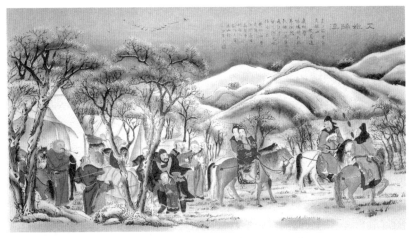

清代天津杨柳青年画《文姬归汉》

○六六　桃园三结义

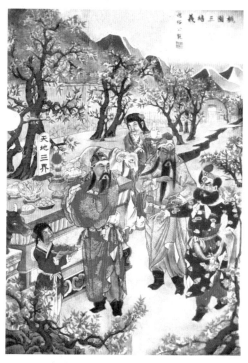

民国天津德裕公画庄年画《桃园三结义》

刘备、关羽、张飞桃园三结义的故事，至迟在宋代就开始在民间流传。到了元代，桃园三结义的故事越来越完备，出现了不同的版本。

《三国演义》中，东汉末年，朝政腐败，灾祸连年，百姓生活极端困苦，难以生计。刘备有意拯救百姓，关羽和张飞也愿与刘备共同成就一番事业。三人意气相投，志同道合，就来到涿郡张飞屋后桃花盛开的桃园结义。

张飞在桃园中摆下香案，供上青牛白羊等祭品。三人祭告天地，焚香礼拜，结为异姓兄弟。他们跪在案前，对天发誓："刘备、关羽、张飞，虽然异姓，既结为兄弟，则同心协力，救困扶危；上报国家，下安黎庶，不求同年同月同日生，只愿同年同月同日死。皇天后土，实鉴此心。背义忘恩，天人共戮！"宣誓完毕，三人按照年龄认了兄弟，刘备做了大哥，关羽排行老二，张飞最小做了三弟。结义后，三人除了未能做到同死，其他的诺言都履行了，征战南北，建立蜀国，共同开创了魏、蜀、吴三国鼎立争雄天下的局面。民国天津德裕公画庄年画《桃园三结义》描绘了刘关张桃园三结义的场景。

○六七 三顾茅庐

"三顾茅庐"是《三国演义》里的故事。东汉末年，黄巾起义，天下大乱，阳翟"水镜先生"司马徽和名士徐庶向汉宗室豫州牧刘备极力推荐诸葛亮。刘备为图霸业求才若渴，就与关羽、张飞带着礼物到隆中卧龙岗去请诸葛亮出山，不巧诸葛亮外出不在家，刘备失望而回。不久，刘备又与关张二人冒着大风雪第二次去请，诸葛亮依旧未归。刘备只得留下一封信。又过了一些日子，刘备带着关张二人第三次拜访诸葛亮。去时，诸葛亮正在睡觉，刘备不敢惊动，一直站到诸葛亮自己醒来，才彼此坐下交谈。刘备问统一天下大计，诸葛亮陈说了三分天下之计，曹操不可取，孙权可作援；又详述了荆州、益州州牧懦弱，有机可乘；更向刘备讲述了攻打中原，进而统一全国的战略思想。这就是"隆中对"，也是此后数十年蜀汉的基本国策。刘备听后大加赞赏，力邀诸葛亮相助。诸葛亮被其诚意打动，于207年正式出山，奠定了三国鼎立的格局。

清代天津杨柳青年画《三顾茅庐》描绘了刘备兄弟三人来到诸葛亮门前，诸葛亮准备出门相见的场景。

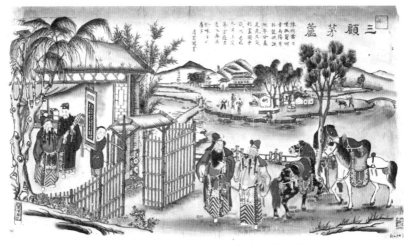

清代天津杨柳青年画《三顾茅庐》

○六八　东吴招亲

　　东吴招亲——弄假成真。"东吴招亲"故事出自《三国演义》。孙权、刘备联合火烧赤壁战胜曹操后，刘备借东吴荆州暂驻，没有归还的意思。周瑜给孙权献了一条美人计，让孙权派人去荆州说媒，假意将孙权的妹妹孙尚香许配给刘备，企图乘刘备过江入吴招亲之机，扣留刘备作为人质，用来交换荆州。足智多谋的蜀国丞相诸葛亮一眼识破，将计就计，答应了婚事，随后派赵云保护刘备过江到镇江北固山甘露寺招亲，并授以锦囊让赵云先去拜会周瑜的岳父乔玄，策动乔玄劝说孙权的母亲吴国太去甘露寺相看刘备。吴国太一见刘备英姿出众，甚合心意，便亲自安排婚事。

　　清代上海旧校场筠香斋画铺年画《刘皇叔东吴招亲》表现的就是这个故事，描绘吴国太在甘露寺见刘备的场景，图中人物各怀心事，刘备躬身拜见吴国太，右上角绣楼上孙尚香持扇半掩面偷窥刘备。

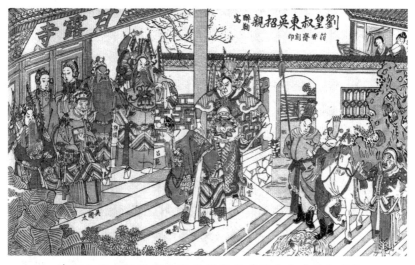

清代上海旧校场筠香斋画铺年画《刘皇叔东吴招亲》

○六九　大战长坂坡

赵云，字子龙，常山真定（今河北正定）人，身长八尺，姿颜雄伟，以勇敢善战著称，拒袁绍，战长坂，平桂阳，定二郡，伐汉中，占箕谷，立下汗马功劳。刘备盛赞说："子龙一身都是胆。"赵云被称为虎威将军，与关羽、张飞、马超、黄忠并称西蜀五虎上将。

在最早的宋元《三国志平话》中，赵云长坂坡救阿斗只有"拍马冲阵而过"几句话而已。在《三国演义》里，曹操亲率三军进攻刘备。刘备依诸葛亮计，弃城奔向当阳而去。走到长坂坡时遭曹操大军追击，刘备弃妻抛子南逃，甘夫人、糜夫人和儿子阿斗也在乱军中失散。赵云单骑独闯重围，救出甘夫人后，又闯入敌阵救阿斗。待他遇到糜夫人时，她已身受重伤，行走不便，就将幼子阿斗托付给赵云，自己则翻身跳入枯井自尽。赵云便推倒断墙掩埋，解开勒甲带，放下掩心镜，将阿斗抱在怀中，在数十万大军中杀出重围。

清代天津杨柳青年画《当阳长坂坡》（图中"板"为字误）便是取材于《三国演义》中赵子龙大战长坂坡，保护刘备及其家眷，带领百姓逃亡突围的场景。

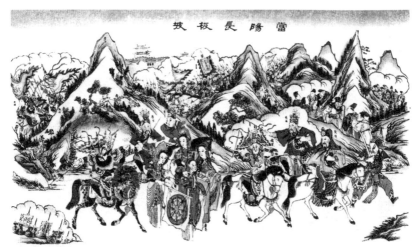

清代天津杨柳青年画《当阳长坂坡》

○七○　七步成章

曹植，字子建，沛国谯（安徽亳县）人，曹操第三子，是建安时期最著名的诗人。《三国志》注引《魏武帝故事》记载，曹操认为曹植"最可定大事"，曾几次想把他立为太子，但他"任性而行，不自雕励，饮酒不节"，引起曹操的不满，结果立了曹丕为太子。曹丕称帝后，仍忘不了那些曾给自己带来很大威胁的兄弟。

相传曹植一直被曹丕看作心腹大患，曾被下令在七步之内作诗一首，否则将他处死。曹丕命以"兄弟"为题，但不许有"兄弟"字样。曹植应声赋诗："煮豆燃豆萁，豆在釜中泣。本是同根生，相煎何太急？"曹丕大吃一惊，差点下不了台。天津杨柳青早期年画《曹子建七步成章》就是表现这一故事。从此，曹植的政治命运就一落千丈，先是好友相继被杀，后来被不断变换封地，又被严密监视，不能参与朝廷政事，不能与其他亲王来往。曹丕死后，其子明帝曹叡即位。曹植抱着报国的理想要求试用，反引起曹叡的猜忌，所遭受的打击迫害有增无减。曹植不得不更加纵酒自遣，终日与酒为伴，终因饮酒过度而死，时年四十一岁。

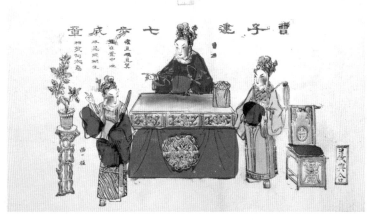

天津杨柳青早期年画《曹子建七步成章》（日本早稻田大学藏）

○七一　神医华佗

东汉末年诞生了三位杰出的医学家，即华佗、董奉与张仲景，并称为"建安三神医"。后世以"华佗再世""元化重生"来称誉有杰出医术的医师。华佗，字元化，《三国志》中说他行医并无师传，主要是精研前代医学典籍，在实践中不断钻研进取，足迹遍于中原大地和江淮平原。他医术全面，精通内、外、妇、儿、针灸各科，尤为擅长外科，堪称外科医学的鼻祖。

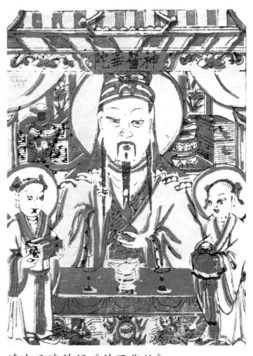

清末天津神祃《神医华佗》

他发明了"麻沸散"，开创了世界上外科手术中使用麻醉药物的先例。华佗实行的剖腹手术是世界医学史上应用全身麻醉进行手术治疗的最早记载，欧美全身麻醉外科手术的记录比华佗晚一千六百余年。华佗不仅深谙医道，还善于养生，在医疗体育方面的贡献则是创造了"五禽戏"，即模仿虎、鹿、熊、猿、鸟五种动物的动态，用来延年益寿、强身健体。后来，华佗因不服曹操的征召被杀，所著医书《青囊书》也佚失。

民间尊称华佗为神医感应华佗君、华佗老祖、华佗祖师、华佗仙师、华佗仙翁、华元仙祖、万寿长生医灵大帝等。清末天津神祃《神医华佗》就是人们祭祀膜拜华佗的神像。

○七二 竹林七贤

　　220 年，曹丕逼迫汉献帝禅位；四十五年后，司马炎也逼迫魏元帝曹奂禅位。司马氏阴谋篡位，加紧迫害异己，使得当时名士难以保全自身。在魏晋盛行的玄学风气和复杂的政治斗争的影响下，崇尚老庄、任性放旷、避世求全，成为当时文人风气，最著名的是阮籍、嵇康、山涛、刘伶、阮咸、向秀、王戎七人。他们经常聚集在竹林之中，清谈虚玄，适心尽情，号为七贤，后世尊为"竹林七贤"。这七人的思想又不尽相同：嵇康、阮籍、刘伶、阮咸始终服膺老庄，越名教而任自然；山涛、王戎则好老庄而杂以儒术；向秀则主张名教与自然合一。竹林七贤常在酩酊大醉中得以自在自为，或借酒佯狂，或以酒消烦，来表示自己洁身自好，其实也是以酒来躲避政治上的迫害和人事上的纠纷。

　　清代天津杨柳青年画《竹林七贤》描绘在一片翠绿的竹林中，阮籍悠闲抚琴，阮咸、刘伶品茶对弈，山涛在一旁观棋，向秀、王戎观画品评，嵇康捋须带着书童姗姗来迟。一个童子坐地煮茶，竹林外，远处农舍座座，农人耕作。

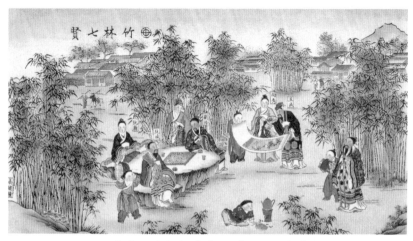

清代天津杨柳青年画《竹林七贤》

○七三　掷果盈车

　　古代美男子潘安，可以说是妇孺皆知。潘安是个漂亮的风流才子，写得一手好文章，是当时千万人家择婿的首选。行于洛阳道上，潘安总被大批女人围追堵截，她们手拉手环绕着他，不让他走；而一个容貌丑陋的男子遇到的则是一群妇女的唾弃——这就是晋朝的社会时尚，女人敢于公开大胆地在社会上表露自己的爱憎情感。"粉丝"们远远不止这些举动，还有别的"追星"形式，也很时髦，这就是著名的"掷果盈车"。相传潘安年轻时，拿着弹弓到洛阳城外游玩，每当走在洛阳大街上，女人们会不停地向车中扔水果表达倾慕之意，连老太婆都不例外。因此，潘安外出每每满载而归。清代苏州桃花坞年画《潘安掷果》就是表现这一故事。

　　潘安本名潘岳，字安仁，世称潘安，小字檀奴。后世文学中潘安成了美男的代称，"檀奴"或"檀郎"成了俊美情郎的代名词；"貌似潘安""潘安再世"等语也流传至今。

清代苏州桃花坞年画《潘安掷果》

○七四 羲之爱鹅

　　王羲之，字逸少，号澹斋，琅琊（今山东临沂）人，出自名门世家，起家秘书郎，后调右军将军、会稽内史，后人称王右军。王羲之入仕不迷仕，耻于在扬州刺史王述部下供职，遂称病辞职，在父母墓前发誓弃官绝禄，并作《告誓文》明志。从此不问政事，专攻书法，成为书圣。《晋书》中记载，山阴玉皇观道士希望得到王羲之手书，得悉王羲之爱鹅，就购买了一批良种白鹅，每日在郊外放养。王羲之听说道士养有好鹅，前往观看，果然心里喜欢，就与道士商量想买下好鹅。道士开始坚决不卖，后来提出索要一部《黄庭经》作为交换。王羲之欣然答应，写成《黄庭经》，后人也称作《换鹅帖》，世称右军正书第二。王羲之还通过观察鹅的叫声、体态，体会到书法执笔、运笔的奥秘，认为执笔时食指要像鹅头那样昂扬微曲，运笔时则要像鹅掌拨水。

　　"羲之爱鹅"与"陶渊明爱菊""周茂叔爱莲""林和靖爱梅"被并称为"四爱"，以表现文士高士风雅清逸的超然情志。天津杨柳青早期年画《王羲之爱鹅》描绘王羲之坐在庭院石桌旁，一边品茶，一边赏鹅。

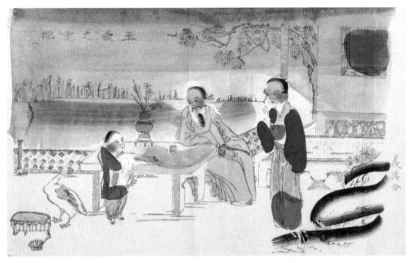

天津杨柳青早期年画《王羲之爱鹅》（日本早稻田大学藏）

○七五　渊明爱菊

　　陶渊明，名潜，字元亮，私谥靖节，浔阳柴桑（今江西九江）人。陶渊明任彭泽令时，督邮来视察，按官礼，陶渊明作为县令要整冠带来迎接他。陶渊明对妻子说："这次要来视察的督邮，我早就认识，是个专门欺上压下，拍马逢迎又无知的乡里小人。我能为五斗米俸禄，对这样的人折腰吗？"第二天他把官印封好，官服留下，和妻子乘船驶离彭泽，结束了十三年仕途生活，回到田园。

　　陶渊明是历史上第一个爱菊成癖的人物。中国自古就有"松菊梅竹"四君子之称，菊与松同为耐寒而高洁之物。陶渊明不愿沉浮应世，也不肯同流合污，其性与菊相通。作为最出名的爱菊诗人，他在《和郭主簿》其二写道："芳菊开林耀，青松冠岩列。怀此贞秀姿，卓为霜下杰。"《红楼梦》中《咏菊》云："一从陶令平章后，千古高风说到今。"陶令平章即前诗。《饮酒》其五中"东篱"二字还成了菊花的代称。南宋词人辛弃疾更在《浣溪沙·种梅菊》中说："自有渊明方有菊。"清代河北武强年画《渊明爱菊》就是描绘陶渊明和童子在田野中兴冲冲地挑扛着菊花的情景。

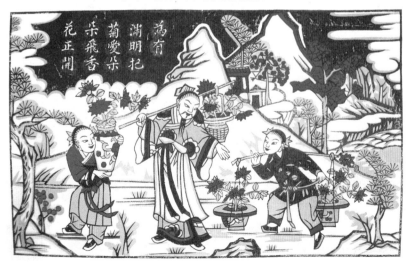

清代河北武强年画《渊明爱菊》

○七六　虎溪三笑

民国月份牌年画《虎溪三笑》

东晋高僧法号慧远，交游广泛，与很多名士都有往来。相传，慧远大师在庐山西北山麓东林寺担任住持时深居简出，潜心研究佛法。

另有传言说如果过了虎溪，寺后山林中的老虎就会吼叫起来。于是慧远为表示决心，便以寺前的虎溪为界，立有一誓约："影不出户，迹不入俗，送客不过虎溪桥。"有一次，诗人陶渊明和道士陆静修来访，三人气息相合，谈得投契，不觉天色已晚，慧远送出山门，怎奈谈兴正浓，依依不舍。他们边走边谈，送出一程又一程，直到山崖密林中的老虎发出警示的吼叫，三人这才恍然大悟，原来早已越过虎溪界限了。三人这才相视大笑，执礼作别。

这个"虎溪三笑"的故事，反映了儒、释、道三家相互尊重的一面，为历代名士所欣赏。后人在三人分手处修建"三笑亭"以示纪念。清代唐英题庐山东林寺三笑亭联说："桥跨虎溪，三教三源流，三人三笑语；莲开僧舍，一花一世界，一叶一如来。"联语所揭示的，是当时思想界佛、道、儒三教融和的趋势。民国月份牌年画《虎溪三笑》就是描绘了上述故事。

○七七 观棋烂柯

南朝梁代任昉《述异记》载，晋朝时，浙江信安郡（今衢州市）有一座石室山，又名石桥山，后名烂柯山。一天，樵夫王质进石室山伐木，误入山谷中一处洞穴。他好奇地走进去，发现里面别有天地，似非人间。有两个童子正在对弈，王质素好围棋，便放下扁担和斧子，坐在旁边的石墩上观看。两个童子边下棋边吃枣，有时也顺手把枣递给王质吃，王质很快就饱了。一局棋尚未下完，一童子对王质说："你怎么还不回去？"王质这才如梦初醒，便俯身去拾斧头，想不到斧柯（斧柄）早已烂成了灰，只剩下铁斧。

王质告别两位童子，顺着原路返回。回到村里，虽然村舍还如昨日，但村子里的人他一个也不认识。他向一位老翁询问自己的熟人，老翁告诉他那些人早已死去，算起来近百年了。王质这才怀疑遇到了仙人。后来道家把石室山命为道家的"青霞第八洞天"，王质也被后人指派为赤松子的弟子，进入了道家神仙的行列。清代陕西凤翔世兴局三裁《三智观棋》就是根据王质观棋烂柯的传说而作，但描绘的是两位老者在下棋，一位农夫在一旁观看，一童子送来酒食。

清代陕西凤翔世兴局三裁《三智观棋》

○七八 东山丝竹

东晋著名宰相谢安，字安石，陈郡阳夏（今河南太康）人。他出身士族，多才多艺，是当时很有名气的文士。谢安年轻时以清谈知名，做官之前曾在会稽郡山阴的东山（今浙江上虞县南）隐居，被称作谢东山。他与王羲之、许询、支道林等名士名僧频繁交游，出门游山玩水，回屋吟诗作文，就是不愿当官。某次谢安不得已勉强赴召，上任一个多月就辞职了。后来朝廷多次召用，谢安一概推辞。当时执政的会稽王司马昱（后来的晋简文帝）说："安石一定会出山，他既然能与人同乐，也必定能与人同忧。"事实果然如此，谢安四十岁时被征召入朝，重新出来做官，先后任桓温司马、中书、司徒等要职，孝武帝时位至宰相。人称"东山再起"。

丝竹是琴瑟箫笛等乐器的总称，代指音乐。拒绝应召的谢安隐居东山时成天游山玩水。走到哪里，音乐丝竹之声就响到哪里。所以，人们把谢安这样的隐居游玩，叫作"东山丝竹"。清代天津杨柳青年画《东山丝竹》就是描绘了"东山丝竹"这一故事。

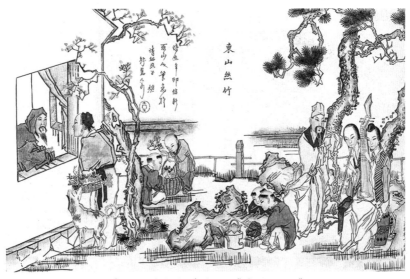

清代天津杨柳青年画《东山丝竹》

○七九　木兰从军

　　北魏末年，柔然、契丹等少数民族日渐强大，经常派兵侵扰中原地区，抢劫财物。北魏朝廷为了对付外族入侵，常常大量征兵，加强北部边境的驻防。《木兰从军》讲的是当时一位巾帼英雄的故事。木兰姓花，商丘（今河南商丘）人。一天，皇帝招兵，木兰的父亲的名字也在名册上，但木兰的父亲年纪老迈，不能胜任。木兰没有哥哥，弟弟又太小，于是她决定女扮男装，代父从军。木兰担心自己女扮男装的秘密被人发现，处处加倍小心。木兰从军十二年，屡建奇功，成了赫赫有名的将军。战争结束了，皇帝召见将士，论功行赏。但木兰拒绝了官职和财物，她只希望得到一匹快马，好立刻回家。皇帝欣然应允。木兰回家后，脱下战袍，换上女装，梳好头发。将士们见木兰原是女儿身，都惊呆了。后人将木兰代父从军的故事编成歌谣广泛流传，最后汇集成为一部长篇叙事诗《木兰诗》。

　　清代天津杨柳青年画《木兰从军》描绘木兰英姿飒爽，手持弓箭，古松下是她的坐骑。画面题诗："木兰本是女娇娃，为父从征正可夸。纵横十载全君节，无敌将军说姓花。"

清代天津杨柳青年画《木兰从军》

○八○　雀屏中选

民国十九年上海印刷有限公司出品月份牌年画李少章绘《雀屏中选》

李渊是十六国时期西凉国开国君主李嵩的后裔，世代显贵。北周天和元年（566），李渊出生在长安，七岁时世袭为唐国公。南北朝时期，北周周武帝宇文邕的姐姐长公主嫁给定州总管窦毅，生下一个女孩。一天，年幼的外甥女竟对舅舅进言国事。窦毅听说后，决定将来必为她挑选一位贤能的夫婿。待到选婿之时，窦毅命人在屏风间画了两只孔雀，让前来求婚的公子各射两箭，承诺谁能射中孔雀的眼睛，就把女儿许配给谁。来求婚试射的几十个人，都没能射中。李渊最后一个赶来射屏，一次射出两支箭，分别射中孔雀的两只眼睛，成了长公主、窦驸马的乘龙快婿。

大业十三年（617），李渊率军三万誓师起兵，推翻隋王朝。义宁二年（618），李渊即皇帝位于长安，国号唐，建元武德，定都长安，成为唐朝的开国皇帝。窦氏千金就做了皇后，为李渊生了四个儿子和一个女儿。民国十九年（1930）上海印刷有限公司出品月份牌年画李少章绘《雀屏中选》就是描绘李渊射中雀目故事的佳作。

○八一　风尘三侠

　　隋末天下，群雄争霸，有三个名传后世的英雄人物李靖、红拂女与虬髯客，后人称之为"风尘三侠"。《旧唐书》说李靖字药师，京兆三原（今陕西三原）人，为唐朝开国元勋，封卫国公，出将入相，位极人臣。《虬髯客传》说红拂女是一个倾国倾城的绝代佳人，原本是江南人，后迫于生计，卖入权臣杨素府中成为歌伎，因喜手执红色拂尘而称作红拂女。一日，李靖献策杨素无果。红拂女见到李靖，心生爱慕，深夜逃出杨府，投奔李靖，与之结为夫妇，乘夜离开都城。红拂女在客栈梳理长发时，偶遇的虬髯客也为之着迷。红拂女看出虬髯客非一般人物，就主动与之攀谈，并结为兄妹，后介绍李靖与虬髯客相识。三人结为挚友，并马而行，并约定同往太原考察李世民为人。虬髯客本有争夺天下之志，见李世民气度不凡，自知不能匹敌争胜，就放弃逐鹿中原，还将全数家产赠给李靖，让他辅佐李世民成就争天下的功业，自己则悄悄离开。后来虬髯客入扶余国自立为王。

　　清代天津杨柳青年画《红拂传》是戏曲年画，描绘李靖（中）和红拂女（右）与虬髯客（左）在乱世中结拜为挚友后分别的场景。

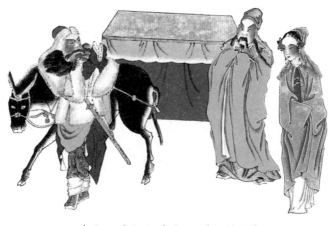

清代天津杨柳青年画《红拂传》

○八二 名臣魏徵

旧时北京、河北人家住房大多是独立的单元，前后门都贴有门神，而后门小幅门画《镇宅福神》就是魏徵。

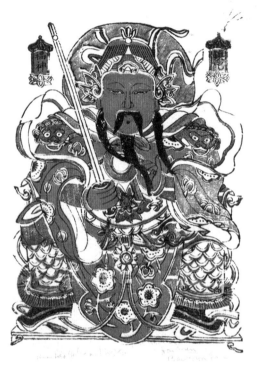

清代北京门画《镇宅福神》（美国哥伦比亚大学博物馆藏）

《西游记》第十回写贞观时期，长安附近的泾河老龙王为了打赌能赢，故意改变了下雨的时机和雨点数，结果犯了天条，玉帝派魏徵为监斩官在午时三刻监斩老龙王。老龙王于前一天恳求唐太宗为他说情。唐太宗满口答应了，第二天，便宣魏徵入朝，并留他下围棋，想稳住魏徵。没想到正值午时三刻的时候，魏徵突然打起了瞌睡，魂灵升天，挥剑将老龙王斩了。老龙王的鬼魂抱怨唐太宗言而无信，阴魂不散，天天夜里进入内宫找唐太宗哭冤索命，闹得唐太宗六神不安。前门因有秦琼、尉迟恭把守，鬼魂无法进入，老龙王便到后宰门闹事。唐太宗宣魏徵把守后门。魏徵领旨，当夜提着那诛龙的宝剑，侍立在后宰门前。果然一夜通明，平安无事。于是魏徵成了守卫后门的守护神。

清代北京门画《镇宅福神》，又作《福神魏徵》，画面是魏徵持剑坐像，赤面五绺长髯，披袍挂甲，怀抱利剑，为贴单扇后门的门神。

○八三　大破摩天岭

　　大唐英雄薛仁贵，名礼，字仁贵，山西绛州龙门（今山西河津）人，是南北朝名将薛安都的后代。因家道中落，薛仁贵少年时家境贫寒，地位卑微，以种田为业。薛仁贵天生神力，勇武过人，尤善骑射，弓箭了得，民间流传着薛仁贵汾河湾射燕的传说。据说燕子逃不过薛仁贵弓箭，所以不敢偷吃乡亲们田里的麦子。薛仁贵听从妻子的建议应募从军，开始了波澜壮阔的征战生涯。

　　清末戏曲年画《薛仁贵大破摩天岭》故事出自小说《薛仁贵征东》。薛仁贵受封平辽大元帅后，点齐十万雄兵来到摩天岭下，但见摩天岭悬崖峭壁，云雾迷茫，实难攻取。次日薛仁贵乔装单独上山，与守将周文、周武两兄弟比武后结拜金兰，劝说他们归顺唐朝。随后薛仁贵下山领兵攻克摩天岭。永淳二年（683），薛仁贵去世，终年七十岁。薛仁贵是唐太宗、唐高宗时名将，征战数十年，大败九姓铁勒，降服高句丽，击破突厥，战功显赫，创造了良策息干戈、三箭定天山、神勇收辽东、仁政高丽国、爱民象州城、脱帽退万敌的卓著功勋。

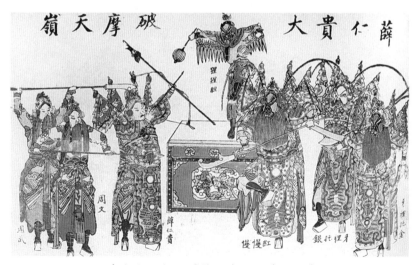

清末戏曲年画《薛仁贵大破摩天岭》

○八四 坐虎针龙

孙思邈，唐代京兆华原（今陕西铜川市耀州区）人，幼时聪明好学，因病学医，学问精深，一生致力于医药研究。孙思邈医术高明，有神医之誉，正因为孙思邈医术精湛而被世人神化，民间流传着他的许多神奇传说。

据明人王世贞《列仙全传》卷五记载，孙思邈路救一小蛇，为其敷药医伤，后来被邀请到泾阳水府龙宫做客。原来是泾阳水府龙王为了答谢孙思邈救龙子性命之恩，要送给他很多珠宝。孙思邈推辞不受，龙王又命龙子拿出龙宫奇方三十首送给孙思邈说："这些药方可帮助你济世救人。"孙思邈把这些药方都编入《千金方》中。

相传孙思邈在为唐太宗的皇后治病的途中，遇到一只被兽骨卡住了喉咙的虎，就为虎取出残骨，并用银针刺破肿块，消除了虎的痛苦。他还在龙王睡熟时引蜈蚣钻入龙王头部，直吸其脑髓，再用金针医好龙王的病痛。这就是坐虎针龙的神奇故事。清末杨柳青年画《药王卷》就是演绎孙思邈坐虎针龙的神奇故事，绘孙思邈着红衣，右手执银针，足踏虎背，龙则站在椅上。

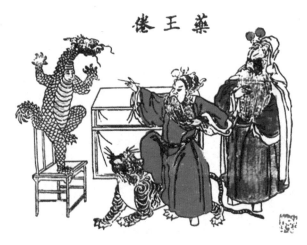

清末杨柳青年画《药王卷》

○八五　踏雪寻梅

　　孟浩然，本名浩，字浩然，襄州襄阳（今湖北襄阳）人，世称孟襄阳。开元十二年（724），孟浩然前往洛阳求仕，一无所获。四十岁时到长安应进士不第，从此孟浩然淡泊名利，寄怀于山水间，漫游湘闽等地。他曾长期在家乡鹿门山隐居，因喜爱自然山水，诗歌中多吟咏隐逸生活或田园风光。孟浩然是唐代著名的田园隐逸派和山水行旅派诗人，与王维并称为"王孟"。从此，骑驴灞桥、踏雪寻梅成了文人高士冬令雅兴的象征，也为他们寻找心灵的滋养和精神的支撑，演绎为千古流传的佳话。

　　清代河北武强年画《孟浩然踏雪赏梅》为灯方画，表现雪天郊野孟浩然骑驴出游，肩扛一枝梅花，兴致勃勃，前有童子牵驴，后有童子肩扛梅花相随。用黑天衬出雪地，上方书有"天上乱舞鹅毛飞，浩然踏雪去寻梅"，题词用阴刻，天空透出白字，如雪花飞舞，巧妙自然，富有版画韵味，以人物动作表现天冷，更加深化了主题。

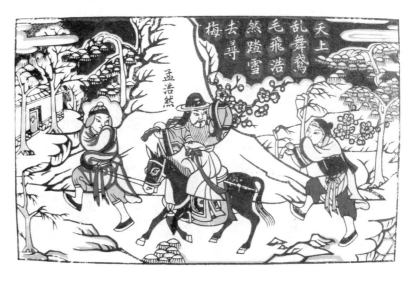

清代河北武强年画《孟浩然踏雪赏梅》

○八六　夜游月华殿

传说有一年八月十五中秋夜，唐明皇突发奇想，想到月宫一游，这时，正与唐明皇一起在宫中赏月的方士罗公远对唐明皇说："愿同陛下一起去游月宫。"便将手中的拐杖向空中掷去，拐杖顷刻在天空中化出一座银色的长桥来，银桥的那一端直接通向月宫。

罗公远恭请唐明皇一同登上银桥，来到一座玲珑四柱牌楼前，见到一面大匾。唐明皇抬头见匾上写着"广寒清虚之府"六个大金字，就跟随罗公远从大门走进去，看庭前是一株巨大无比的桂树，枝叶繁茂，几百个白衣仙女穿着霓裳羽衣，在宽阔的庭院里翩翩起舞，又有一群白衣仙女拿着乐器伴奏。她们演奏的曲子叫《紫云曲》，唐明皇通晓音律、舞蹈，随即两手按节一一默记在心，这正是："此曲只应天上有，人间能得几回闻。"唐明皇回到人间宫中，根据在月宫的所见所听，自己又编舞谱曲，这便是历史上有名的《霓裳羽衣曲》。清代天津杨柳青年画《唐王游月》描绘唐明皇李隆基游月宫的情景，画面左上方圆月中仙女在音乐的伴奏下翩翩起舞，唐明皇在仙童的引导下，腾云驾雾奔向月宫，周围的祥云中是各路神仙。

清代天津杨柳青年画《唐王游月》

○八七　贵妃醉酒

唐玄宗经常携杨贵妃来到陕西骊山温泉华清池，脱衣入池，鸳鸯戏水，温泉水从莲花喷头四散喷出，水雾四起，飞珠走玉，贵妃娇体如置云雾之中。"春寒赐浴华清池，温泉水滑洗凝脂"的杨贵妃在水中的形象美若天仙，难怪唐玄宗也看得"孜孜含笑，浑似呆痴"。

出浴的美人杨贵妃更是迷人："出温泉新凉透体，睹玉容愈增光丽。最堪怜残妆乱头，翠痕干晚云生腻。看你似柳含风、花怯露，软难支，似娇无力，倩人扶起。"（明曲《天宝遗事》）贵妃出浴一直是文人墨客久咏不衰的对象，也是画家热衷的题材，多是表现浴女出浴后"娇弱无力"的媚态。天津杨柳青贡尖粗活镜片《杨妃醉酒》就是描绘贵妃醉酒这一故事，在画家笔下，一位雍容华贵、温柔妩媚而又醉意迷蒙的醉酒美女形象跃然纸上。

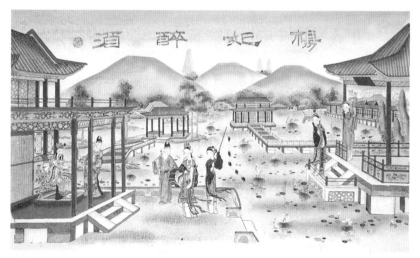

天津杨柳青贡尖粗活镜片《杨妃醉酒》

○八八　酒仙李白

　　唐代诗人李白，被世人推崇为"诗仙"，也称"酒仙"。李白诗才甚高，酒量也奇大，是第一号酒徒诗人，保留下来的一千多首诗中，几乎没有一首不带酒味，将诗酒文化阐释得淋漓尽致。李白入京应试，因为不肯向考官行贿，被杨国忠、高力士驱逐出场。

　　后来渤海国遣使臣进番书欲犯中原，满朝文武都不通番文。唐玄宗十分焦灼，学士贺知章推荐了李白。唐玄宗立即宣李白入朝上殿，李白当着文武百官的面朗诵番书，一字不差。番书大意是要求唐玄宗不再侵犯渤海国，并将高丽一百多个城池割让给渤海国，如果不答应，就兴兵讨伐。唐玄宗立即请李白草诏，李白坐在锦墩上写诏书，提出要让杨国忠捧砚，高力士脱靴，以洗考场被逐之恨，唐玄宗一一允从。李白提笔写诏，一挥而就，在御座前把吓蛮书朗诵一遍。渤海国使臣大惊，面如土色，只得告辞回国。清代河北武强灯方类年画《李白斗酒量》描绘李白斗酒的故事，画面上题诗："三月桃花放，绿柳真清凉。李白斗酒量，冲开锦绣肠。"

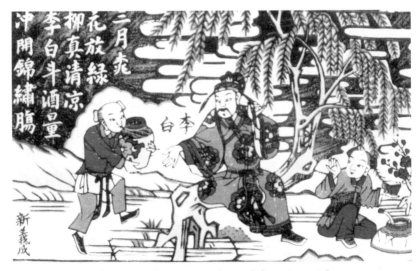

清代河北武强灯方类年画《李白斗酒量》

○八九　富贵寿考

郭子仪，唐代华州郑县（今陕西渭南市华州区）人，以武举异等补左卫长史，累迁朔方节度使，平定安史之乱功著第一，封汾阳王。唐肃宗有一句话发自肺腑，高度评价郭子仪的功绩："虽吾之家国，实为卿再造！"又称赞郭子仪说："中兴唐室，皆卿之功。"传说七夕夜里，郭子仪在回银州的途中，忽然一片红光，只见一辆华丽的车子从空中慢慢降落下来，车上的锦绣围帐中坐着一个美丽的女子（织女）正俯身向下看。郭子仪立即拜祝，祈祷所求。织女对郭子仪笑着说："大富贵亦寿考。"说罢，车子又慢慢升上天空。

大概是天仙织女赐福于郭子仪，后来，郭子仪由于战功而官居高位，安享富贵；又享高寿八十五，有八子七婿，诸孙数十人……自古以来，人们皆以郭子仪为五福齐全的楷模，郭子仪在民间也是富贵长寿的象征。清代北京绘本年画《满床笏》描写郭子仪平安禄山之乱凯旋之后，唐肃宗李亨亲为郭子仪卸甲；郭子仪六十寿辰时，子婿纷至，笏堆满床。旧时，老百姓都喜爱在家中张挂这幅年画，以祈五福临门，渴望像郭子仪一样五福齐全。

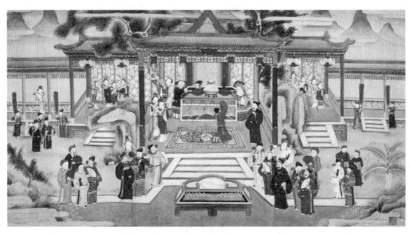

清代北京绘本年画《满床笏》

○九○　茶神陆羽

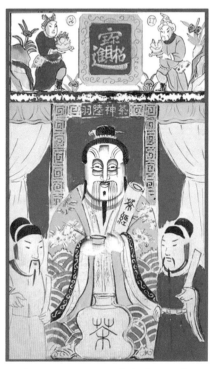

江苏无锡陶氏纸马《茶神陆羽》

陆羽，字鸿渐，唐代复州竟陵（今湖北天门）人。他是一个孤儿，不知父母是谁。陆羽三岁时被竟陵龙盖寺智积大师在当地西湖水边拾得，抱回寺院抚养成人。智积大师好茶，陆羽自幼受其熏陶，随师采茶煎水，颇得艺茶之术。天宝十四载（755），安史之乱爆发，陆羽随着流亡的难民南下，一路逢山采茶，遇泉品水，目不暇接，口不暇访，笔不暇录，考察茶事，搜集资料，足迹遍布江西、安徽、江苏、浙江一带茶山茶区。唐肃宗上元元年（760），陆羽结束了多年的流浪生活，来到湖州苕溪，隐居山中闭门著书，经过一年多努力，写成了中国第一部茶学专著，也是世界上第一部茶文化专著《茶经》的初稿。大历九年（774），湖州刺史颜真卿召集陆羽等文人学士编纂《韵海镜源》。陆羽借此机会搜集到历代不少茶事，对《茶经》又进行了加工补充，最终完成了《茶经》的全部写作任务。

自《茶经》问世后，"于是茶道大行"，"天下益知饮茶矣"。陆羽死后不久，民间就把陆羽奉为茶圣、茶神。唐代以后，历代都奉陆羽为茶神，沿袭不断，香火鼎盛。江苏无锡陶氏纸马《茶神陆羽》就是祭祀陆羽的。

○九一　刘海戏金蟾

　　刘海，历史上实有其人，原为五代时人，本名刘操，字昭远，又字宗成、玄（或元）英。居燕山一带，先为辽国进士，后当上了燕王的丞相。刘海好谈玄论道，与道士交往甚密。传说刘海听从某道士（钟离权）劝诫，解下相印，穿上道士的服装，出了燕国，远游秦川去了。在路上他陆续得到钟离权、吕洞宾点化，被授以仙丹和秘法，乃得道成为真仙，道号"海蟾子"，世人称为刘海蟾。刘海戏蟾的故事，至迟在北宋时便已产生了。民间流传着"刘海戏金蟾，步步钓金钱"的俗语，传说刘海用计收服了修行多年的金蟾，由于金蟾可以吐出金钱，刘海便走到哪里，就把钱撒到哪里，救济了无数穷人。由"海蟾子"这名字又附会上刘海戏蟾的传说，刘海遂成为能给人间带来钱财、子嗣的吉祥神。

　　民间年画中的刘海是一副欢天喜地的胖小子模样，袒胸露怀，蓬头赤足，双手舞动一串金钱，正向一仰视的三足金蟾抛去，画面充满了喜庆和财气。如河南朱仙镇年画《刘海戏金蟾》。

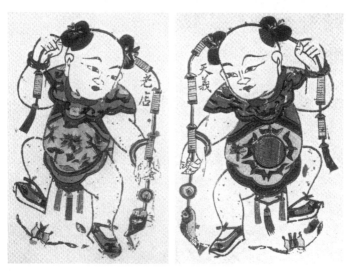

河南朱仙镇年画《刘海戏金蟾》

○九二　五子登科

传说五代十国后周时期，蓟州（今北京一带）有个叫窦禹钧的人，因为数年积德，为自己添了阳寿，陆续有了五个儿子、八个孙子，都有出息，一时传为盛事。窦禹钧本人也享高寿，无疾而终。《三字经》有"窦燕山，有义方，教五子，名俱扬"的句子。

"五子登科"是各地民间年画钟爱的题材，寄托

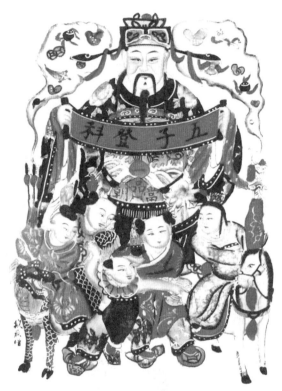

清代天津杨柳青年画《五子登科》

了期望子弟都能像窦家五子那样联袂获取功名的愿望。清代天津杨柳青年画《五子登科》描绘天官手展"五子登科"卷轴，膝下有五个童子。瓶中分别插有三支戟、如意等，瓶口祭出火龙珠、金元宝、银锭、金钱、如意等宝物，谐声寓意平生三级、平安如意；中间的童子脚踏金银元宝，一手握银锭，一手高举笔，谐声寓意必定高中；另外两个童子分别抱笙和仙桃，众多吉祥元素构成了多重吉祥寓意，表示殷切期望子孙登科及第、金榜题名，取得成功。

○九三　柴王推车

　　民间盛传的柴王爷是"五代第一英主"后周世宗皇帝柴荣，邢州龙冈（今河北邢台）人，本家是当地望族。柴荣从小在姑丈后周太祖郭威家长大，被郭威收为养子。柴荣年轻时曾以推车卖伞为生，对社会积弊有所体验。显德元年（954），郭威病故，柴荣在开封继位登基，对军事、政治、经济继续进行整顿。继位初期，国家财政告急，柴荣下令销毁天下铜佛造像以铸造铜钱，并引导百姓逐渐形成"泥塑佛像菩萨"等习俗。民间把柴荣说成是"富贵星""地智星""活神仙"，甚至把柴荣当作"财神爷"供奉。在五代乱世，柴荣正是顺应时代需要，并有力量平治天下的一代君王。

　　从显德二年（955）起，柴荣南讨北伐，东征西逐，天下统一在望，却不幸在三十九岁英年早逝。河南朱仙镇曹家老店年画《财王推车》（又名《柴王送宝》）是描绘柴王推车的经典版本，多贴在院门上。车上载有装满金银珠宝的聚宝盆，聚宝盆上插有写着"日进斗金""对我生财"和"黄金万两""满载而归"字样的旗帜，表达了民众求财多多益善的心理。

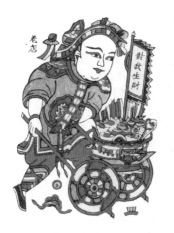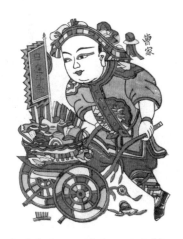

河南朱仙镇曹家老店年画《财王推车》（又名《柴王送宝》）

○九四　梅妻鹤子

　　林逋，字君复，世称和靖先生，钱塘（今浙江杭州市）人。林逋小时候家道中落，孤苦伶仃又体弱多病；但是他仍然力学不辍，早年曾游历江淮一带长达二十余载，最后结庐隐居于杭州西湖孤山之下。林逋当时名声很大，士大夫争相结交拜访。宋真宗闻其名，诏赐粮食帛匹，还命地方官逢年过节都要去慰劳问候。林逋清苦终身，年六十二而卒，宋仁宗赐谥"和靖"，世称"和靖先生"。

　　林逋最有名的事迹就是"梅妻鹤子"。他终身不做官也不结婚，只在孤山上种了许多梅树，在湖边养了两只仙鹤。平时书读倦了，就以赏梅放鹤作为消遣，生活过得非常愉快。有人说梅花像是他的妻子，仙鹤如同他的儿子，后世则以"梅妻鹤子"来形容像他那样的高人雅士。清代天津杨柳青年画《梅妻鹤子》就描绘了"梅妻鹤子"故事。

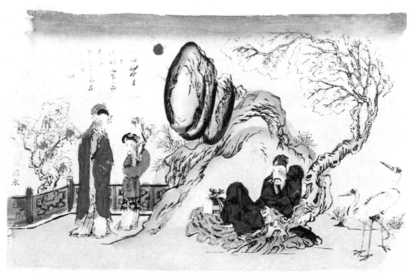

清代天津杨柳青年画《梅妻鹤子》

○九五　周敦颐爱莲

　　自古文人墨客对莲花十分厚爱和推崇，热衷于爱莲、说莲、赏莲、咏莲。在众多的诗词文赋之中，最著名的当属北宋理学开山鼻祖周敦颐的《爱莲说》。清人张潮《幽梦影》说："莲以濂溪为知己。"说的就是以"濂溪"自号的周敦颐。周敦颐为人清廉正直，襟怀淡泊，平生酷爱莲花。《爱莲说》虽然只有百余字，却将莲花的高贵品质与坦荡风骨尽现纸上，成为文学史上的名作。正因为周敦颐写过传之不朽的《爱莲说》，故莲花又叫"君子花"，周敦颐还荣登六月莲花男花神的宝座。

　　周敦颐，字茂叔，原名敦实，因避宋英宗旧讳，改名敦颐，道州营道（今湖南道县）人，程朱理学的开山鼻祖。北宋以后，周敦颐创建的理学思想被程颢、程颐及朱熹发扬光大，成为封建社会的思想理论支柱。在民间，周敦颐作为一个事必躬亲、处事公正的地方官，颇受百姓拥戴，加之周敦颐的名篇《爱莲说》的问世，人们已传为美谈。民国月份牌年画《周茂叔爱莲》就描绘了周敦颐坐在池边椅子上赏莲的情景。

民国月份牌年画《周茂叔爱莲》

○九六　画荻教子

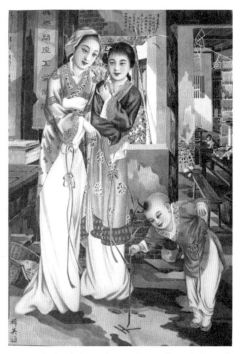

民国月份牌年画杭穉英绘《画荻教子》

《宋史·欧阳修传》记载，北宋时期，欧阳修四岁那年，父亲去世了，因家境贫寒，没有钱供他读书，母决定亲自担任他的启蒙老师。欧阳修的母亲买不起纸笔，就拿荻草秆在沙地上写字，教儿子认字习文；还教他诵读许多古人的篇章，为儿子以后的学习成长打下良好基础。到欧阳修年龄大些了，便就近到读书人家去借书来读，有时接着进行抄写。这就是历史上有名的"画荻教子"的故事，后人也常常以此称赞母亲教子有方。在母亲的精心教育下，欧阳修最终成为北宋文坛领袖、一代文宗，在中国文学史上影响巨大，他的母亲也为世人尊崇敬仰。

民国月份牌年画《画荻教子》是月份牌大家杭穉英所绘，母亲是典型的美女模样，正指点儿子练写字。年幼的欧阳修活泼可爱，以荻草秆在沙盘上画写"天"字，表现出母亲不惜辛劳教化孩子，望子成龙的迫切心情。画面细腻柔和、艳丽多姿。

○九七 赤壁夜游

　　文学史上的"三苏"，说的是苏洵与其子苏轼、苏辙。苏洵，字明允，自号老泉，二十七岁才发愤苦读，同时教授苏轼和苏辙读书。北宋嘉祐初年（1056），苏洵带二子进京应试，第二年，二子双双高中，轰动京师。当时苏轼二十二岁，苏辙十九岁。

　　苏轼在黄州写出了著名的《前赤壁赋》和《后赤壁赋》。在《前赤壁赋》里，苏轼首先写月夜里与客人乘舟，泛游长江，饮酒赋诗，扣舷而歌，洗盏更酌，肴核既尽，杯盘狼藉。大家枕藉舟中，不知东方既白。《后赤壁赋》是苏轼三个月后再游赤壁时所作。苏轼说："有客无酒，有酒无肴；月白风清，如此良夜何？"苏轼回家与夫人商议，夫人说："我有斗酒，藏之久矣，以待子不时之需。"苏轼就携酒与鱼复游赤壁。清初天津杨柳青年画《赤壁夜游》是根据苏轼《后赤壁赋》创作而成，表现了苏轼受诬遭贬黄州后的清闲生活和豁达胸怀。长江浩荡，岸边峭壁陡立，山顶崖岸间树木葱茏，江中一舟顺流而下。与苏轼同游的诸友对坐舱中饮酒，一童子在船头烧茶，苏轼从家取酒返回，另一童子挑着酒与鱼相随。

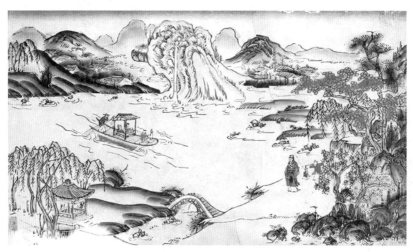

清初天津杨柳青年画《赤壁夜游》

○九八　岳母刺字

　　岳飞，字鹏举，宋代相州汤阴县（今河南安阳汤阴县）人，位列南宋中兴四将之首。岳飞在北宋末年投军，从 1128 年遇宗泽起到 1141 年的十多年间，率领岳家军同金军进行了大小数百场战斗，所向披靡，位至将相。岳飞年轻的时候一直盼望有一天能够投身疆场，为国家报仇雪耻。当朝廷招募军中特种部队"敢战士"的消息传来时，二十岁的岳飞报名参军。相传在他从军的前夜，母亲特意在他背上刺下"精忠报国"四个大字，传为千古佳话。岳飞牢记母亲的嘱咐，一直坚持战斗在抗金的最前线，为挽救民族的危亡而英勇杀敌。后来岳飞被奸臣诬陷入狱，面对酷刑，岳飞坦然脱下衣衫，露出"精忠报国"四字，见者无不胆寒。

　　清乾隆年间，杭州钱彩评话《精忠说岳》说岳母先在岳飞脊背上，用毛笔书写"精忠报国"四字，再用绣花针刺就，然后涂以醋墨，使之永不褪色。清代天津杨柳青年画《刺字报国》就是描绘这一故事。

清代天津杨柳青年画《刺字报国》

○九九　唐伯虎点秋香

唐寅，字伯虎，又字子畏，吴县（今江苏苏州）吴趋里人。唐寅玩世不恭，才华横溢。相传唐寅有一首藏头诗《我爱秋香》说："我画蓝江水悠悠，爱晚亭上枫叶稠。秋月融融照佛寺，香烟袅袅绕经楼。"明

清代苏州桃花坞年画《点秋香》

人王同轨《耳谈》中陈元超点秋香故事经明末冯梦龙的演绎，就变成了《警世通言》中的《唐解元一笑姻缘》。

　　故事说的是吴中才子唐伯虎恃才豪放，一天在阊门游船上，看见从旁经过的舫中有一青衣小婢正对他笑，顿时一见倾心。唐伯虎一路追随那画舫，打听到她是华学士府中人，就装扮成穷书生前往华府谋职，做了两个公子的伴读书童，改名华安。自此两个公子文章大进，引起了华学士的注意。这时，华安也打听到那个青衣小婢就是华夫人的贴身丫鬟秋香。华学士想用华安为主管，但嫌他孤身无室，难以重托，就与夫人为他谋划娶亲。华安知道后提出要在侍女中选一人为妻，华夫人同意了。于是华安点了秋香，新婚当晚，秋香才知道华安就是苏州大名鼎鼎的唐解元。清代苏州桃花坞年画《点秋香》便是脍炙人口的佳作。

一〇〇　朱子家训

　　明末清初朱用纯，字致一，号柏庐，江苏昆山人，自号柏庐。清顺治二年（1645），他的父亲朱集璜守昆城抵御清军，城破投河自尽。痛不欲生的朱用纯上侍奉老母，下抚育弟妹，流离播迁。后来局势稍定，才返回故里。

　　入清后朱用纯不再求取功名，不做清廷的官。他一生居乡教授学生，潜心治学，以程朱理学为本，提倡知行并进，曾用精楷手写数十本教材用来教学，著作颇丰，《朱子家训》是其代表作。康熙三十七年（1698），朱用纯染疾，临终前嘱弟子：学问在性命，事业在忠孝。《朱子家训》全文仅五百余字，以家庭道德为主旨，内容继承了传统文化的精华，以修身、齐家为宗旨，集儒家为人处世方法之大成，体现了中国几千年形成的道德教育思想；内容丰富，涉及日常家庭生活的方方面面；文字通俗易懂，对仗工整，朗朗上口。清代曾定其为蒙学必读课本之一，既可以口头传训，也可以写成对联条幅挂在大门、厅堂和居室。民国年画周柏生绘《朱子家训》就是这一类的佳作。

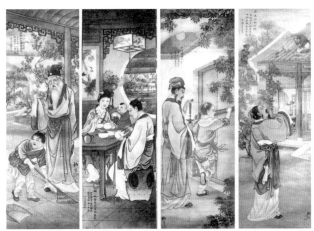

民国年画周柏生绘《朱子家训》（局部）之"宜未雨而绸缪""必须关锁门户""一粥一饭，当思来处不易""黎明即起，洒扫庭除"

三 祥瑞博物篇

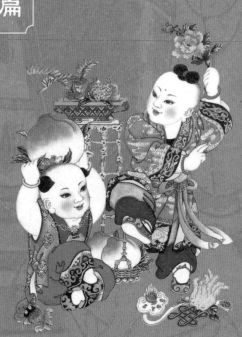

在民间，"福"字的构图样式繁多，各有千秋，极富情趣和艺术感，寓含着老百姓对福禄寿的追求和向往。

清代苏州桃花坞《神仙人物福字》造型非常奇特，汇集了众多吉祥元素，表达群仙赐福寓意。一个镂空大"福"字周围串以象征荣华富贵的牡丹、芙蓉花、桂花等花卉，几乎占据整幅画面，意在"洪福齐天"。左侧"示"字中分别由"齐天大圣偷蟠桃""麒麟送子""状元及第"组成，"畐"字则由"刘海戏金蟾""和合见喜""天官赐福""送宝童子""聚宝盆"等元素组成。整个画面动中有静、庄重富丽，反映了寻常百姓的美好心愿。

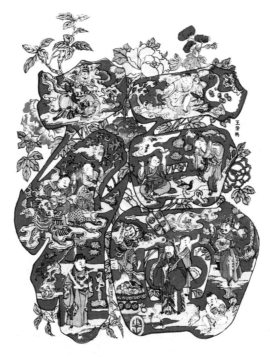

清代苏州桃花坞《神仙人物福字》

一○二　福寿三多

　　"福寿三多"典出《庄子》，指多福、多寿、多子。传统吉祥图和民间年画《福寿三多》多由佛手、寿桃和石榴组成，以佛手柑的"佛"谐声"福"字而寓意多福，以寿桃象征多寿，以石榴多籽谐声又近意"多子"。三种吉祥元素组合，反映出人们对美好幸福生活的向往和追求，明清时期最为盛行。

　　天津杨柳青年画《福寿三多》描绘一个娃娃头顶寿桃，另一个娃娃手举牡丹花。花架上花盆里有万年青、灵芝和绽开的石榴，上方飞来一只红蝙蝠，寓意洪福齐天。娃娃脚下有佛手、仙桃、盘长、如意、金鱼等，皆为吉祥之物，寓意福寿三多。

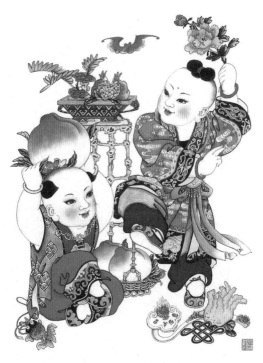

天津杨柳青年画《福寿三多》

一〇三　福缘善庆

　　"福缘善庆"中，福缘，指得福的缘分、福分；善庆，指行善多福。语出南朝梁人周兴嗣《千字文》："祸因恶积，福缘善庆。"意思是灾祸多因作恶多端，福庆是乐善好施的回报。

　　题为"福缘善庆"的年画多以画中的"蝠橼扇磬"谐声，如清代天津杨柳青手绘年画《福缘善庆》描绘蹲在地上的童子一手举着香橼，一手捉住红蝙蝠，蝙蝠口中吐出升腾的云烟中写着"福缘善庆"四字；站立的童子一手持扇，一手高举如意，如意头部悬挂着玉磬。组合在一起，就是福缘善庆。

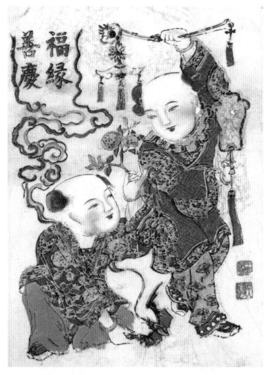

清代天津杨柳青手绘年画《福缘善庆》

一〇四　箕陈五福

　　"箕陈五福"典故源自《尚书·洪范》，中国古代俗有"五福"之说，指五种世俗观念和人生理想。《尚书·洪范》说："五福，一曰寿，二曰富，三曰康宁，四曰攸好德，五曰考终命。"

　　后世民间的说法则是指福、禄、寿、喜、财。五福就是过去中国人生活的主要内容，成为人生幸福的总称，历千年而不衰，迄今依然影响着中国人的生活。

　　源于"箕陈五福"典故的传统年画和吉祥图，以五只蝙蝠构图出现的频率最高，如清代苏州桃花坞年画《五福图》描绘从瓮中飞出五只红蝙蝠，"蝠"与"福"谐声，寓意五福。

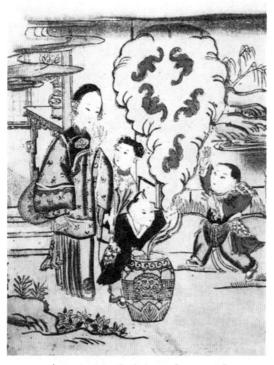

清代苏州桃花坞年画《五福图》

一〇五 五福捧寿

"福"历来被中国人看重，在不同的时代、不同的人群中有着不同意义和诠释。古人曾根据所处时代的风尚，将福的重要内容概括为五个方面，称五福。不同时代，五福所指又略有不同。但是总的来说，五福合起来才能构成幸福美满的人生，成为中国老百姓人生追求的大目标。

由五福还衍生出传统吉祥图《五福捧寿》，寓意幸福长寿。河北武强年画《五福捧寿，双喜添吉》以五只蝙蝠环绕一个圆形的团"寿"字，"蝠"与"福"谐声，构成五福捧寿的意思，凸显五福捧寿的主题；巧妙的是，在团"寿"字中，还有两个"喜"字和一个"吉"字穿插其中，表达双喜添吉的寓意。

河北武强年画《五福捧寿，双喜添吉》

禄，本义是福气、福运。东汉许慎《说文解字》解释说：“禄，福也。”禄，又指古代官吏的俸给，如爵禄指爵位和俸禄。古代社会中，官职禄位，高官厚禄、功名利禄，是世间许多人拼命追求的。因为在我国一千多年的封建社会中，有了禄位，就有可能“官运亨通”，福寿喜财随之而来，五福齐全。既然“禄”如此重要，人们也就塑造了主宰命运的禄神，并将他与福神、寿神一起来尊奉。

以“禄”为题材的民间年画十分流行。其中还有直接以“禄”字入画的，如清代安徽芜湖年画《禄字斗方》画面主体是一个大大的“禄”字，笔画中嵌有海水纹，两端都有祥云装饰。“禄”字中间圆形开光处是禄神手执羽毛扇端坐在祥云上。

清代安徽芜湖年画《禄字斗方》

一〇七　福禄万代

　　葫芦是草本植物，谐声"福禄""护禄"，被当作带来福禄的吉祥灵物，自古以来就是福禄吉祥的象征。而其藤蔓枝叶被称为"蔓带"，又与"万代"谐声，故而，葫芦、蔓带谐声"福禄万代"，就是福禄代代相传的意思。因此古人多以葫芦寓意子孙满堂、世代绵延，一直是民间年画喜爱的题材之一。

　　清代杨柳青年画《福禄万代》是一幅仕女娃娃画，以葫芦、娃娃、仕女等元素组成，描绘竹篱笆葫芦架的葫芦藤上结了十多个葫芦，寓意福禄万代；绿色枝蔓错落有致，寓意绵延不绝。

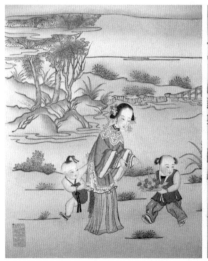
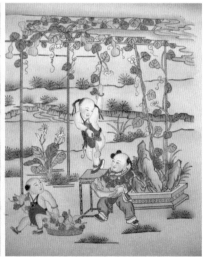

清代杨柳青年画《福禄万代》

一〇八　加官进禄

　　中国民间俗信鹿是瑞兽，将其作为吉祥物由来已久。科举考试产生后，鹿又逐渐具有功名利禄的象征意义，成为禄神。民俗年画的民间艺人多采用传统的谐声借代的方法，以"鹿"代"禄"。

　　"加官进禄"是民间门神画普遍受欢迎的题材，福建漳州年画明代雕版《加冠进禄》，画中人物为朝官打扮，头戴翅冠，身着饰有龙纹的锦袍，腰勒玉带，足蹬朝靴，手持笏板，一派福相。一位手托进贤冠，"冠"与"官"同音，代表"官"；另一位手托鹿盘，"鹿"与"禄"同音，代表"禄"。二者合称为"加官进禄"门神，有"入相"的意思，反映了人们对高官厚禄的祈望。

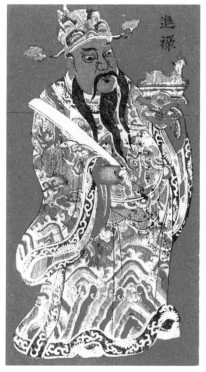

福建漳州年画明代雕版《加冠进禄》

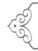

一〇九 加官晋爵

爵有二意，一指酒器，二指爵位。殷商、西周时期青铜制的酒器爵，是用来温酒和盛酒的器皿，有流、柱、三足。古人喝酒的酒杯主要有两种，一种是爵，给地位尊贵的人用；另一种叫觚，是地位卑微的人用的。给别人敬酒要用爵，意思是希望他能提升，能"加官晋爵"，自己喝酒则用觚，表示谦虚；上级给下级赐酒用觚，下级向上级进酒用爵。爵又指爵位，西周时期封爵的禄位有公、侯、伯、子、男五等。封爵是封建时代的一桩大事。

《加官晋爵》年画多描绘天官冠带朝服，手托爵杯，"冠"与"官"同音，爵字共通，以此谐声寓意组成加官晋爵。清末金华年画《加官晋爵》人物造型生动，脸部细腻红润，慈眉善目，亲切随和，一位手托官帽，一位手托爵器，组合寓意就是加官晋爵。

清末金华年画《加官晋爵》

一一〇 指日高升

　　旧时官场有一句祝颂词叫作"指日高升"，"指日"即"不日"、为期不远的意思；指日高升，意思是很快就可升官。谢觉哉《随手拈来·什么是"地位"》说："满清王朝的时代，任何官衙门的堂上，都是有'指日高升'四个大字。"清代的大官小官个个都祈盼升官，似乎并无忌讳，官场上人人不妨尽情地互祝好运、相祝发达，早已习以为常，没人去在意。

　　人们将语言图案化，于是就有了"指日高升"的吉祥图，纹饰多描绘天官手指天上的太阳，寓意做官后，如日中天、步步高升。"指日高升"也是民间年画喜爱的题材之一，清代天津杨柳青年画《指日高升》描绘一个头戴如意翅侯帽、身穿袍带服的天官，怀抱如意，手握一笔，举臂指向太阳，表明指日；天官身后随一个童子手擎华盖，天官身前有一鹿一鹤，鹤为一品鸟，比喻一品大员，天官用笔指向红日，寓意很快将要官位升迁。

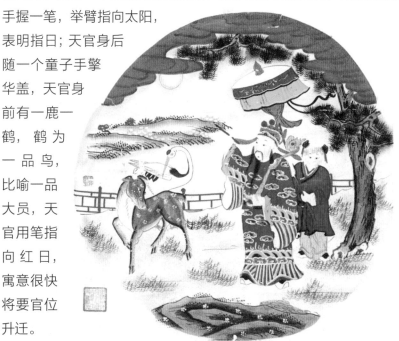

清代天津杨柳青年画《指日高升》

一一一 官上加官

　　雄鸡自古被当作具有辟邪功效的吉禽。传说雄鸡来历不凡，是天上的玉衡星散开而生成的，是南方阳气的象征物，在神话传说中，太阳里就有一只雄鸡。鸡还具有文、武、勇、仁、信五德，是人间辟邪的吉祥物。雄鸡鸡冠高耸火红，"冠"谐声"官"。传统的祝福装饰纹样"官上加官"，便是以公鸡与鸡冠花纹饰相配组成的画面，表现冠上还有冠，就是官上加官，步步高升。

　　祝颂年画《官上加官》是在各地民间年画中常见的题材之一，民国天津杨柳青年画《居官高升》为此类祈福吉祥年画。画面是一只羽毛艳丽斑斓的大公鸡想领赏吃虫子；一个大胖娃娃正在给大公鸡喂虫子，大胖娃娃身后则是一株硕大的鸡冠花。大公鸡爪后面突出像脚趾一样的尖锐部分叫作"距"，谐声"居"；公鸡鸡冠和鸡冠花的"冠"谐声"官"，大公鸡高声打鸣谐声"高升"，喻居官高升，足见年画作者的良苦用心。

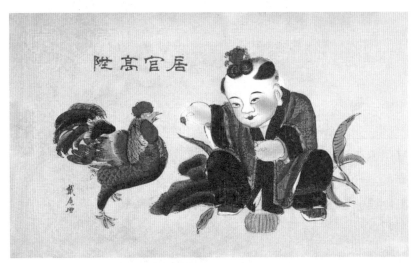

民国天津杨柳青年画《居官高升》

一一二 官带流传

民间年画艺人最擅长利用谐声来表现老百姓的心理愿望，各地年画《官（冠）带流传》便是如此，往往由五位童子构成，有的托冠帽，有的举玉带，有的拉着盛有石榴的船形车玩具，有的捧鲤鱼……官冠、玉带是古代高官的服饰，"冠"谐声"官"，"船"谐声"传"，"榴"谐声"流"，寓意代代为官，表达了老百姓一种祥瑞的愿望。

清代天津杨柳青木刻手绘年画《冠带流传》描绘两个女子正与一个童子嬉戏，女子一个手拿官冠，一个手持玉带，童子拉着虎头船形车，上载一个大大的绽开的红石榴，也是谐声寓意冠带流传。

清代天津杨柳青木刻手绘年画《冠带流传》

一一三 笔定升官

　　毛笔、金锭与搔痒的工具如意搭配在一起，就形成了很有特色的图画——吉祥语"必定如意"。因为"笔"与"必"谐声，"锭"与"定"谐声，与如意结合，寓意做事情的时候必定称心如意，如愿以偿。"必定升官"这样的画题，则是取毛笔和金锭、官帽，整个画面合起来就是"必定升官"，表达了望子成龙的愿望。

　　清代年画《笔定升官》，描绘两个童子嬉戏，一个童子单腿站立，双手分别执毛笔、握金锭；一个童子手举托盘，盘中有一官帽，地上还有红蝙蝠和大寿桃。

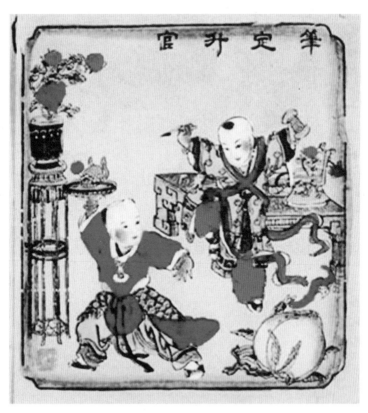

清代年画《笔定升官》

一一四 连中三元

　　"连中三元"一语源于中国封建社会科举考试制度，自隋文帝于587年开创，清光绪三十一年（1905）慈禧太后下诏书宣布废除。科举制度经过长期演变和改革，到明清时期逐步固定为乡试、会试、殿试三级的形式。每逢子、卯、午、酉年（每三年一次）的八月，在各省省城（包括京城）举行乡试，考中者为"举人"，第一名为"解元"。各省举人在次年二三月间到京城参加会考，为"会试"。会试由礼部主持，考中者为"贡士"，入选进士三百名，第一名为"会元"。再过一个月，贡士们参加殿试，殿试由皇帝亲自主持，考中者为"进士"，第一名为"状元"（殿元）。在三试中都获得第一名（解元、会元、状元），就是"连中三元"了。

　　传统吉祥图有"连中三元""三元及第"等，绘桂圆、荔枝、核桃等圆形果实，取其"圆"形与"元"同音；也有的用弓箭射准三个铜钱，或用三个元宝来表示。清代山东杨家埠义顺德画店年画《蟾宫折桂，连中三元》描绘一个儿童手执挂有三只香橼的戟，谐声"连中三元"；另一儿童手执弓箭，案上花瓶中插有桂枝，寓音"蟾宫折桂"。

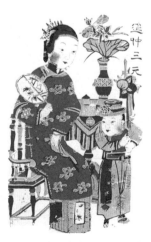
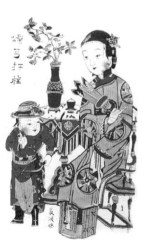

清代山东杨家埠义顺德画店年画《蟾宫折桂，连中三元》（山东省美术馆藏）

一一五　二甲传胪

中国古代科举制度中，殿试以后由皇帝在金銮殿宣布登第进士名次的典礼仪式，叫"传胪"，就是唱名的意思，也叫"金殿传胪"。传胪唱名制度始于宋代，宋人沈括《梦溪笔谈》有详细记载。

传胪在明清两朝还有另外一个意思，即在状元、榜眼、探花（一甲）之后的二甲第一名。明清两朝科举制度，殿试第一甲第一名，初称"榜首"（状元），第二名称"榜眼"，第三名称"探花"。二甲第一名称"金殿传胪"，三甲第一名称"玉殿传胪"。明代称会试第一名为"会元"，二甲、三甲第一名为"传胪"，到清代则专称二甲第一名为传胪，即"二甲传胪"。实际上，二甲第一名相当于总排名第四名。民间年画和传统吉祥图"二甲传胪"常绘两只螃蟹配饰芦苇和水草，螃蟹有甲，谐科举考试中的"二甲"，取科考高中的寓意与金榜题名的美好祝愿。

清代天津杨柳青彩印笔绘年画《二甲传胪》描绘娃娃倚靠寿桃坐在地上，手中拿着带花的芦苇，两只螃蟹爬行在芦叶上。

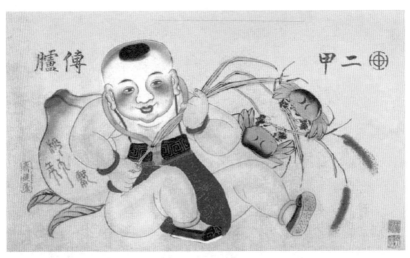

清代天津杨柳青彩印笔绘年画《二甲传胪》

一一六　太师少师

　　狮子以吉祥瑞兽的形象进入中国人的文化视野之后，狮子纹饰就被视为祥瑞纹样，吉祥的寓意趣味横生，令人神往。在汉语中"狮"与"师"同音，常借"狮"喻"师"，故而，人们常以狮子图案来祝愿官运亨通、飞黄腾达、万事如意。

　　古代官制以太师、太傅、太保总称"三公"，以少师、少傅、少保总称"三孤"，都是辅天子的高官，官至极品；又因狮被尊为百兽之王，是权力与威严的象征，而"狮"与"师"谐声，所以民间多用大狮、小狮喻太师、少师。

　　利用富有象征寓意的狮子造型表达某种生活观念和精神追求，是民间年画常见的手法。民间年画艺人常描绘一大一小两只狮子，组成《太师少师》图，画面寓意仕途通达，荣华富贵，代代为官，太师少师一脉相承，高官厚禄代代相传。

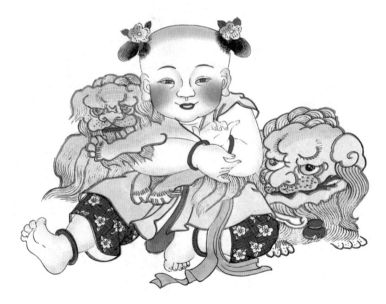

天津杨柳青年画《太师少师》

一一七　封侯挂印

　　猴子是人类的近亲，又机灵可爱，颇受世人喜爱，是民间艺术家喜欢描绘之物，民间年画和传统吉祥图中屡见猴子可爱的形象。侯，是中国古代的爵位之一，历代封爵制度虽不尽相同，但都有封侯，人们无不期望加官封侯。由于"猴"与"侯"谐声，人们，便选择了"猴"为"侯"的象征。

　　猴子作为吉祥物，在民间年画和传统吉祥图中表现得最为亮丽。《封侯挂印》图大多由猴子、枫树（叶）、蜜蜂、印绶组成图案，封侯指被封赐为侯爵显位，印是说做官的持有官府大印。封侯挂印，意为皇帝赐爵授印予臣下，隐喻高升。"枫""蜂"与"封"、"猴"与"侯"同音，并绘以形象，以示其寓意；印绶挂在树上，则寓意挂印，即封侯加爵后又要封官授印，其吉祥意义十分鲜明。

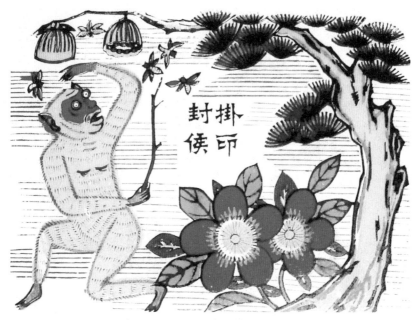

清代山东潍县年画《挂印封侯》

一一八　蟾宫折桂

民俗认为桂花树是古代科举及第吉兆的象征，追溯其源头，就不能不说一说郄诜了。在中国的文化中有关于"桂"的成语、典故有"郄诜丹桂""郄诜高第""东堂桂树""折桂新荣""桂林一枝""蟾宫折桂"等，这些都典出《晋书·郄诜传》。晋武帝时郄诜博学多才，形貌魁伟，倜傥潇洒，在任雍州刺史赴任前，晋武帝司马炎在东堂为他送行时问他："你觉得自己怎么样？"郄诜回答说："我由贤良对策而被举任，而且经陛下的评选定为天下第一，自然就像月中桂树上的一枝，昆仑山上的一块玉。"晋武帝对他如此直言

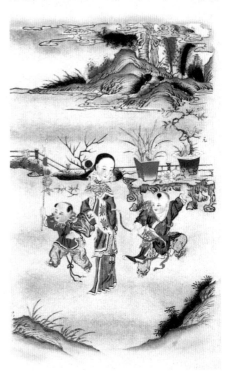

清代天津杨柳青年画《吉庆有余，蟾宫折桂》（局部）

不讳的话也不以为意，看他得意的样子不由得笑了。后来，"桂林一枝"成为对科举考试中出类拔萃者的比喻。

清代天津杨柳青年画《吉庆有余，蟾宫折桂》描绘一仕女手持桂花，带领两个娃娃嬉戏，一个娃娃剑拔弩张，身背一串铜钱，"弓"与"宫"谐声，与桂花构成蟾宫折桂的吉祥寓意；另一个娃娃手执挂有双鱼的戟，一手提玉磬绶带，分别取"戟"与"吉"、"磬"与"庆"的谐声，寓意吉庆有余。

一一九 鱼跃龙门

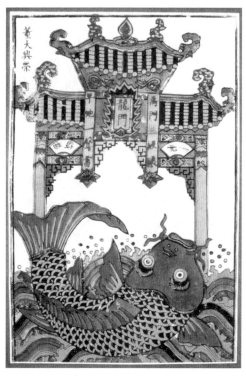

清版四川夹江董大兴荣商号印绘年画
《鱼跃龙门》

"鲤鱼跳龙门"是一个妇孺皆知的典故，常用来形容一朝发迹或一举成名者的荣耀。此典故最早出自《尔雅》，说三月鲔渡过龙门就变化为龙，"鱼跃龙门，过而为龙"，这就有了龙为鲤鱼转化而来的传说。《太平广记》说锲而不舍的鲤鱼历尽艰险跳过龙门时，天空就有云雨相随，天火从后烧鱼的尾部，使鱼幻化为龙。成语"鱼龙变化"也源于此。后来，成语"鲤鱼跳龙门"就比喻中了科举或升任官职等身份地位发生悬殊变化之事；也比喻逆流前进，奋发向上的精神，用象征手法表示科考高中，在年画、刺绣、剪纸、雕刻中常被广泛应用，被用作努力、幸运的象征。

清版四川夹江董大兴荣商号印绘年画《鱼跃龙门》是现存清版年画中的佳作，画面上部是气势雄伟的龙门牌坊，两边有"禹门三级浪，平地一声雷"对联。左右题字合起来是"一元复始"。鲤鱼腾浪与雕绘牌坊组合，象征科举及第，蕴含了平步青云的理想。

一二〇 吉祥寿字

寿，是生命力的体现，是中国人的人生理想之一。千百年来，寿与福、禄、喜并列而用，成为美满、吉祥的象征。

世人祝寿常以画为寿礼。所谓寿画，就是以木版印制的年画。清代中期苏州桃花坞年画《寿字图》为一个大"寿"字，顶天立地，字内用绿色铺底，中间描绘西王母、福禄寿三星、八仙、寿石、寿桃、苍松、祥云、海水等代表长寿的神仙或事物，以及魁星点斗、猿猴献寿、冠带流传、鹿鹤同春吉祥图，众多吉祥元素组合，以颂永寿，构图巧妙，设色鲜艳。这种以字为画的艺术，体现着老百姓对长寿的向往。

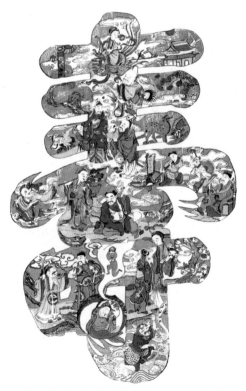

清代中期苏州桃花坞年画《寿字图》

一二一　百寿全图

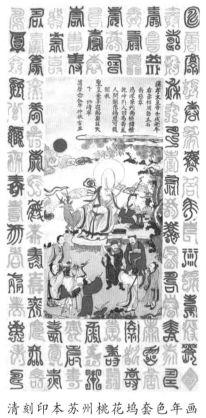

清刻印本苏州桃花坞套色年画
《百寿图》（又名"八仙庆寿图"，
为明刻本年画《百寿图》翻刻）

中国人对"寿"字的创造和运用，表现出十分惊人的想象力，既对"寿"字进行变形变体的创造，又对"寿"字进行巧妙组合，通过复杂变化的组合形式，表达对长寿的祈望，不仅有深刻的内蕴，更是一幅幅精美的艺术品，最为典型的就是人们喜闻乐见的《百寿图》。《百寿图》最迟在宋代就已作为稀世之宝广为传颂。从南宋起，专事拓印装裱《百寿图》的作坊久盛不衰。明清以来，《百寿图》十分流行，成为人们祝寿时所赠送的一种高级的贺寿吉祥礼品。

《百寿图》以篆书形体的百寿字最为多见，图的形状可排成圆形、方形、长形，还有在一个大"寿"字中嵌入一百个小寿字的，形态多变，趣味纷呈，表现出人们希望多福多寿的心理。还有一种由"寿"字和图案组成，如清刻印本苏州桃花坞套色年画《百寿图》就是由古体不同写法的圆形或长方形的篆书字体"寿"字与八仙图或张仙送子图组成，表达八仙庆寿或多子多寿的寓意。

一二二　鹿鹤同春

中国人把天地和东西南北六个方向称为"六合"，也泛指天下。中国传统吉祥图"鹿鹤同春"，又叫"六合同春"，表达了天下皆春、万物欣欣向荣的意思。民间因"鹿"

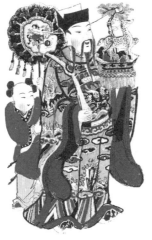
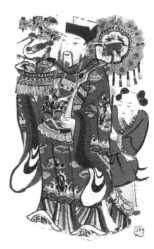

清代中期天津杨柳青年画《鹿鹤同春》

与"六"、"鹤"与"合"谐声，"春"的寓意则是选取松树、椿树、花卉等，创造了"六合同春"吉祥图案。在明代也有以六鹤来表现的。在中国人眼中，鹿是纯善的瑞兽，自古就是祥瑞的文化符号，被视作帝王和长寿的象征，又因"鹿"与"禄"谐声，具有功名利禄的象征意义。鹤是仙禽，世称白鹤为仙鹤，寓意长生不老、寿活千年；鹤还是仙人的坐骑，仙人成仙升天多骑鹤。民间艺术家以自己民族独特的审美特征，把鹿鹤有机地组合在一起，体现了"鹿鹤同春"的主题。

在民间年画中"鹿鹤同春"是常见的画题，清代中期天津杨柳青年画《鹿鹤同春》图中人物为一对身着文官朝服的官吏，都一手持如意，一手各捧托盘，盘中分别是鹿、鹤、苍松、椿树、寿石。鹿鹤在民间都是长寿的瑞兽仙禽，多种吉祥元素组合就构成了"鹿鹤同春"的寓意。

一二三 白猿献寿

中国古代有视白毛动物为祥瑞的说法，白猿也是吉祥的符号，在古人眼中白猿是瑞兽，是长者、长寿的象征。自然界的猴子天性喜食桃子，神话小说《西游记》中也有孙悟空偷吃西王母蟠桃的故事，人们将白猿与仙桃巧妙地组合在一起，即白猿献寿。

传说云蒙山上有一片仙桃林，吃一枚桃子能活一万岁，闻一闻能活两千年，孙真人（膑）就负责看管这片仙桃林。有一年，云蒙山中白猿的母亲身患重病，想吃桃子。白猿就去仙桃园中偷桃，不料被孙真人捉住。在白猿的哀求下，孙真人被其一片孝心感动，就送给他几枚仙桃。白猿的母亲吃了仙桃后果然病愈，就让白猿将一部天书赠予孙真人。孙真人夜以继日用心研读，学得韬略，写出了兵书《孙子兵法》。从此，白猿偷桃就成了祝愿老年人寿长万年的象征。明代陕西凤翔年画《白猿偷桃，白猿孝母》刻绘的就是白猿偷桃献母情景，表达了尽孝、献寿的祥瑞主题。

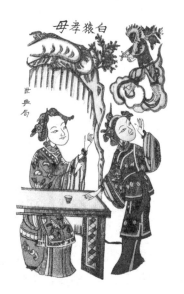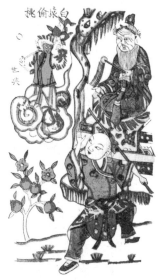

明代陕西凤翔年画《白猿偷桃，白猿孝母》

一二四　桃献千年

　　中国传统文化中，"仙桃""寿桃"的由来大都与西王母有关。传说西王母在瑶池边所种的蟠桃树三千年开花，三千年结果，三千年成熟。吃了蟠桃能长生不老的观念就深入民心，民谚中有"榴开百子福，桃献千年寿"的说法。画桃献寿更是民间年画艺人钟爱的雅举，民间流行祝寿用的吉祥图有"蟠桃献寿""桃献千年寿"等，其构图、主题大多离不开桃子。

　　为打扮窗子而创作的窗饰画，主要有窗顶、窗旁、月光三种形式，窗顶为长条形，窗旁成对，为竖长条形，月光也成对，近于方形贴于窗户两旁墙壁的背光处，形如满月，由对称的两幅组成。清代山东杨家埠年画《榴开百子，桃献千年》（月光）画面集中了童子、石榴、仙桃、牡丹、莲花、西瓜等吉祥元素，莲花、牡丹寓意为"连年富贵"，石榴和开瓢西瓜象征"百子""多子"，仙桃象征"长寿"，组合寓意就是多寿多子、连年富贵。此画多贴于老人房间的窗旁，把整个窗子装扮得赏心悦目，表达了人们的美好愿望。

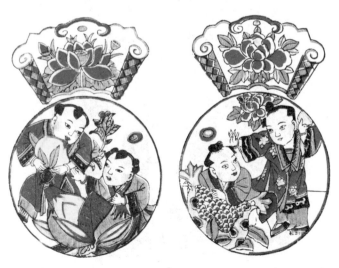

清代山东杨家埠年画《榴开百子，桃献千年》（月光）

一二五 海屋添筹

"海屋添筹"是中国民间常用的吉祥语,旧时人们常将"海屋添筹"用作祝福长寿的贺词。该典故出自宋代苏轼《东坡志林》,说是有三位鹤发童颜的老人相遇,谈笑风生,互比长寿。老人甲说,我年龄记不清了,只记得小时候曾与开天辟地的盘古在一起玩过;老人乙说,每一次沧海变成桑田,我就拿一支筹放在屋里计算次数,到现在筹子已堆满十间屋了;老人丙说,我吃蟠桃时将桃核扔到昆仑山脚下,如今堆成的桃核已与昆仑山一般高了。因此,海屋添筹比喻神仙增寿,以此为祝福长寿的题材。

后人常在家具或祝寿的器物上装饰"海屋添筹"图,表现为海上仙山,上有瑶台,仙鹤飞翔在祥云中;或遍绘山海石树,云雾缭绕,海上涌现仙山楼阁,一老人端坐其中,另一人正在从松树下步向楼阁,画面的组合十分贴切地表现了"寿"的内涵,寓祝长寿。清初山西应县年画祥瑞图之《海屋添筹》则描绘仙鹤衔筹飞来。

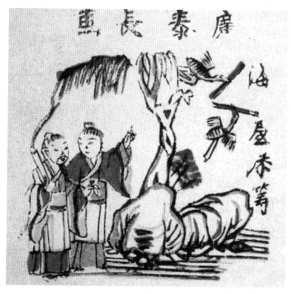

清初山西应县年画祥瑞图之《海屋添筹》

一二六　耄耋富贵

人们将"耄耋"两字连用代称八九十岁，又作"耄耋之年"，后来也用"耄耋"泛指年寿高，故而曹操《对酒》说："人耄耋皆得以寿终。"

"耄耋富贵"是民间年画常见题材，民间艺人常以谐声象征手法来寓意"耄耋"，如猫、蝶一起在牡丹花前嬉戏，"猫"与"耄"、"蝶"与"耋"谐声，牡丹是富贵花，象征富贵，即"猫蝶富贵"；猫、蝶与寿山石、菊花形象组合，即"寿居耄耋"。因此，人们给八九十岁的老人祝寿时，常常送一幅蝴蝶与猫及折枝花组成的图案，有"耄耋富贵"的寓意，恭祝老人长寿。

民国山东平度宗家庄年画《耄耋富贵》刻绘三个孩童或坐或蹲或跪在地上嬉戏，中间的小童怀抱黄花猫，猫在注意地上的鱼，左边的小童挥扇，似在扑蝶，右边的小童摆手，似在说"不要"。背景盛开着象征富贵的牡丹花，天上还有两只蝙蝠。

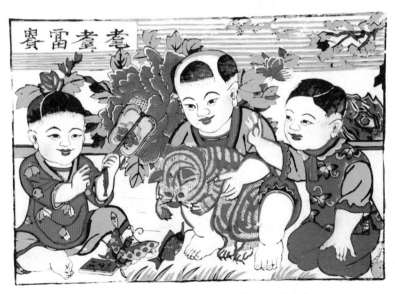

民国山东平度宗家庄年画《耄耋富贵》

一二七　松鹤延年

天津德裕公画庄年画《松菊犹存》

祝寿图，是行寿礼时用的一种吉祥图符，多是借具有特定寓意的图纹与符号来表现健康长寿，至今仍盛行不衰。广为流行的祝寿图主要有鹤与松、龟的组合形式，如"松鹤延年图"是由松与鹤组成的图案，画面寓意"松鹤延年"或"鹤寿松龄"，表达出祈望老人健康长寿的祝愿。

松是长寿之木，古人崇尚松，将其视为长寿不老的象征。仙气十足的鹤则被视为祥瑞之鸟、长寿仙禽，其地位在百鸟中仅次于传说中的凤凰，被视为长寿之王。鹤龄、鹤寿都是民间祝寿时常用的吉祥贺词，寄托了人们成仙与长寿的愿望。

传统年画的松鹤寿图非常普遍，图案组合以及画面寓意也更加灵活丰富，有"松鹤千年""松鹤延年""松龄鹤寿""松鹤同长""松鹤遐龄"等。天津德裕公画庄年画《松菊犹存》(《松菊延年》)，画面组合为松菊，描绘花架上的花瓶里插满菊花，花盆里是一株虬松，还有湖石、兰草盆景，地上的佛手、石榴、桃子则寓意三多。

一二八 吉祥喜字

中国人素有"喜"字情结，吉祥和喜悦，永远如影随形，并肩而来。所以，中国人俗称"喜"是五福之一，把种种好事统称为"喜事"。人们还为"喜"字创造了两个符图，一个符图"禧"，一个符图"囍"，两者都有表示喜事临门、吉庆欢乐的意思。其中"禧"字原本是"祭神以求得福祉"的意思，由此引申出"吉祥""喜庆""幸福"等义，因此"恭贺新禧"便带有"致礼祝福"的意思；而"禧"由"示"与"喜"而构成，其意为"见喜""示喜"，主要用于节庆场合，如新春佳节来临，有在门上或房梁上贴"禧"的习俗。在百姓的心里，过年就是热热闹闹、欢天喜地，追求祥和、团圆的气氛，过年贴"禧"字就意味着"出门见禧""抬头见禧"。

山东潍县杨家埠年画《喜》，画面描绘踏雪寻梅，两边有篆书和楷书对联："积德厚仁先世栽培惟荣福喜，玉麟丹凤后昆光耀显蕴英才。"对联中间上下各有五个篆书"喜"（"禧"）字。

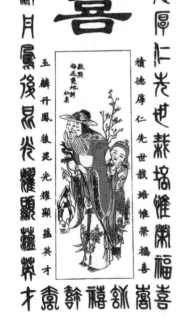

山东潍县杨家埠年画《喜》

131

一二九　人生四喜

　　中国人自古以来就极其热爱生活，注重喜庆，喜庆的范围很广泛。早在北宋时人们就将"洞房花烛夜"称为人生四大喜事之一。宋人汪洙《神童诗·四喜》流传极广，为世人所熟知："久旱逢甘雨，他乡遇故知。洞房花烛夜，金榜题名时。"第四句的"金榜"指殿试揭晓的榜，"金榜题名"就是考中了进士，意味着从此能够当官。清代年画《四喜条屏》就是这方面的佳作。

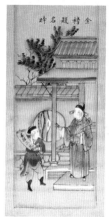

清代年画《四喜条屏》

一三〇 双喜临门

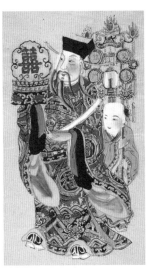

<p align="center">清代北京门画《双喜临门，吉祥富贵》</p>

　　中国人自古以来就特别注重喜庆，如结婚俗称喜事，举行婚礼俗称办喜事。中国传统习俗中，男婚女嫁之时，新房都要贴上大红"喜"字以表示吉利喜庆，后来逐渐演变为人们凡遇各种喜事，常常用"囍"来表示，以示双喜临门之意。"囍"是家喻户晓、妇孺皆知的吉祥符，两个"喜"象征着夫妻互敬互爱，白头偕老，又象征喜上加喜。

　　清代北京门画《双喜临门，吉祥富贵》是两幅一组的门上装饰年画，每幅各描绘头戴乌纱、身穿绣袍、五绺长须的天官，一手抱朝笏，一手托花器，花器上有一红"囍"字，绣袍上分别绣有"福""寿"二字。天官身后立有一手执宫灯的童子，宫灯上分别写有"双喜临门""吉祥富贵"，设色多以暖色为主，更显得喜气洋洋。这是老百姓家中喜欢张贴的门画，以祈福寿双全、吉祥富贵、双喜临门。

一三一 喜上眉梢

喜鹊自古有祥瑞之誉，古人认为鹊灵能报喜，故称喜鹊。民间多以喜鹊喻喜庆之事，以鹊为题材的中国传统吉祥图案有很多，流传最广的是《喜上眉梢》，图案为梅花枝头站立喜鹊，取"梅"与"眉"谐声。喜鹊登在梅花枝头，即将梅花与喜事连在一起，言人逢喜事，神情洋溢，寓意"喜上眉梢"。

《喜上眉梢》实际上是由"喜上楣梢"演变而来的。"楣"是指门框上的横木，门楣在民间一般作"门第"的意思，"光耀门楣"一词也是由此而来。"喜上楣梢"便是从这种心理衍生出的一句吉祥颂词。由于旧时民间画工文化水平较低，画面上常会出现错别字，所以"楣"字渐渐变成了"眉"。尽管这不是有意的，但变过之后，似乎意思更加贴切了。如山东潍坊年画《喜上眉梢》，描绘梅树斜干横跨画面，树枝上朵朵梅花盛开，喜鹊站立枝头，两个童子骑在树上掏喜鹊，树下八个童子或手举梅花，或手举喜鹊，欢快地嬉戏。

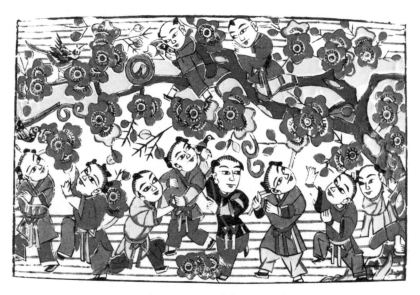

山东潍坊年画《喜上眉梢》

一三二 喜从天降

　　蜘蛛为吉祥物，主要在于蜘蛛有一个别名叫"蟢子"，"蟢"与"喜"谐声，故而民间认为蜘蛛兆喜，这一俗信大约源于汉代。晋人葛洪《西京杂记》中就有"喜蛛"一称。俗信蜘蛛垂丝是喜庆降临的先兆。人们都希望这种喜兆也能在自家出现，有人就画蜘蛛伏在墙上作为瑞图催喜以祈求大吉大利。人们争相效仿，久而久之，相沿成俗。于是，产生了蜘蛛悬丝的瑞图，图绘蜘蛛从网上悬垂而下，名为"喜从天降"，寓意令人高兴的喜事突然来到，让人喜出望外。民间年画中多有"喜从天降"图，清代苏州桃花坞年画《喜从天降》为对画，描绘钟馗骑在马上，手举朝笏迎接从天而降的蜘蛛，小鬼在其身后打伞，蜘蛛从天而降自然寓意喜从天降了。

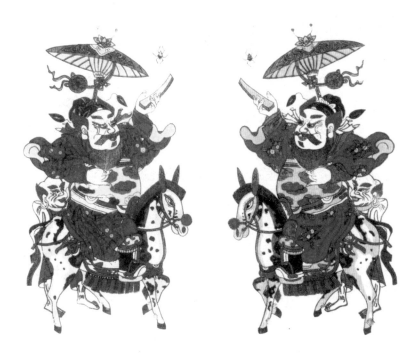

清代苏州桃花坞年画《喜从天降》

一三三 弄璋之喜

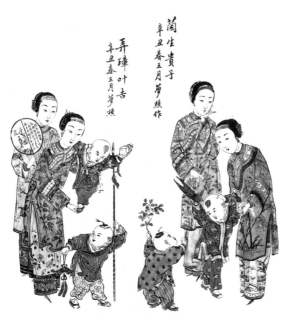

蘭生貴子 辛丑春三月夢熊作

弄璋叶吉 辛丑春王月夢棋

清末上海旧校场年画《弄璋叶吉》《兰生贵子》

自古以来，民间在喜得贵子时，为图吉祥如意，就有了添喜的习俗。旧时根据婴儿性别，生男孩称为"弄璋之喜"，生女孩叫作"弄瓦之喜"。弄璋弄瓦典出《诗经·小雅·斯干》，原诗意思是说：若生了个男孩，就让他睡床上，给他穿好衣裳，让他玩弄白玉璋（一种美玉）；若生了个女孩，就让她睡地上，把她裹在襁褓中，给她玩弄纺锤棒。于是"弄璋之喜""弄瓦之喜"就成为后世庆贺人家喜获龙凤时广为流传的一种祝词，重男轻女思想已表露无遗，体现了封建时代男尊女卑的道德观念。

清末上海旧校场年画《弄璋叶吉》《兰生贵子》同为贺人得子的一对祝福条屏，是清代画家喜爱的题材，均绘两童子、两仕女，童子各持璋、戟、笙、桂花，利用谐声象征的手法，寓意花开富贵早生贵子，多张贴在新婚夫妇的新房门上。

一三四　龙凤呈祥

　　龙是古人对鱼、鳄、蛇、猪、马、牛等动物和云、雷电、虹等自然天象模糊组合而成的一种神物，被称为"鳞族之长""众兽之君"；凤是古人对多种鸟禽和某些游走动物模糊组合而成的一种神物，登上了"羽族之长"的宝座，有"百鸟之王"的美称。龙凤神性的互补和对应，就使龙凤走到了一起，一个变化飞腾而灵异，一个高雅美善而祥瑞，龙凤的美好结合建立起来，就是"龙凤呈祥"，在民俗中"龙凤呈祥"多寓阴阳和谐，婚恋美满。

　　民间年画"龙凤呈祥"多为新婚人家卧室贴用的喜庆画。清代天津年画《囍字龙凤呈祥》为对画，以"囍"字和折枝花卉铺底，每图各有两个童子，大童或肩扛折枝牡丹，或肩扛折枝莲花，一手抱如意或托笙；小童或吹箫或吹笙，图上方祥云中分别为升龙和翔凤，龙张口旋身，回首望凤；凤举目眺龙，周围瑞云朵朵，一派祥和之气，全图有"龙凤呈祥""连生贵子"的寓意。

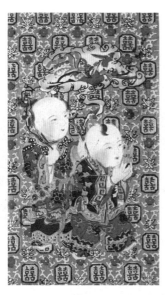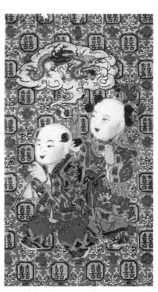

清代天津年画《囍字龙凤呈祥》

137 •

一三五　麒麟送子

　　中国生育民俗中有"麒麟送子"的传说，俗信麒麟是瑞兽，当麒麟出现就象征着祥瑞，并能为人带来子嗣。古代嫁女多在春天，是因为传说麒麟有挈茸报春的本领，能带来子孙的繁衍。

　　晋人王嘉《拾遗记》说，孔子将生的前夕，有麒麟在孔子家吐玉书，上写"水精之子孙，衰周而素王"，是说孔子有帝王之德而未居其位，这个典故成为"麒麟送子"的来源。民间称聪颖的孩子为"麒麟儿""麟儿"，期望孩子长大后成为经世奇才。

　　明末清初连年战争不断，大批人口消亡，农村荒芜，急需劳动力恢复生产，故而清代各地年画中出现了大量《麒麟送子》等仕女娃娃题材的年画。江苏苏州桃花坞门童画《麒麟送子》刻绘的是头戴太子冠、身着官服的大童，一手抱如意，一手抱一小童，骑于麒麟之上，小童高举一枝桂花。这类祈子求嗣的吉祥年画，受到百姓的普遍欢迎。

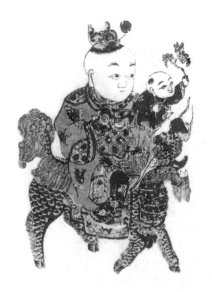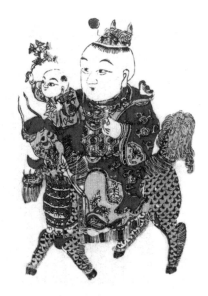

江苏苏州桃花坞门童画《麒麟送子》

一三六　百子全图

　　《诗经·大雅·思齐》是一首歌颂周初开国人物文王及其母太任、其妻太姒的诗。传说"文王百子"，周文王在路边捡到雷震子时，他已经有九十九个儿子了，雷震子正好是第一百个。中国古人传统观念是儿子越多越好，子孙满堂被视为家族兴旺的最主要表现，所以自古至今"百子图"非常流行。

　　"百子图"虽名为"百子"，但并非真正画了一百个孩子，"百"是虚数，以"百"为"多"，寓意"多子"，如清代苏州桃花坞年画《百子全图》描绘几十个儿童分为多组在做状元游街、升龙飞梯、喜闹元宵、戏耍龙灯、瓶生三戟、冠带流传、学绘画、跑竹马等各种游戏来共庆元宵佳节。"百子图"是明清民间年画常见的一种形式，也是年画不可或缺的题材。

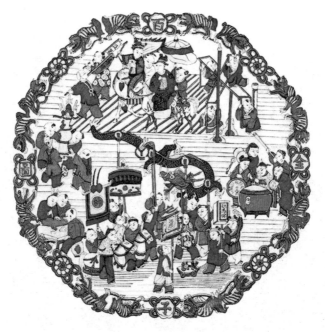

清代苏州桃花坞年画《百子全图》

一三七　榴开百子

　　石榴为多子果实，中国以石榴祝愿多子由来已久，晋人潘岳《安石榴赋》说："千房同膜，千子如一。"民间多有用石榴预祝新婚夫妻多子多孙的习俗，婚嫁时常在新房案头或其他地方放置果皮裂开、露出浆果的石榴，以图吉祥，后世相沿成俗至今。

　　常见的以石榴为题材的传统年画有"榴开百子"等，是"百子同室"的意思，同室也名百室，指代一族之人。清代苏州桃花坞年画《榴开百子》就是一幅祈祝多子多孙的年画，构图丰满热闹，色彩鲜艳强烈，富有装饰趣味，刻绘天上祥云缭绕的瀛台仙阁。生长在仙境的石榴树上挂满硕果和榴花，仙女抱子骑着麒麟，身后的侍女和童子手里擎着幡幢，年画中间是两个童子抬着一个大花瓶，里面插着挂有磬的三只戟，寓意"榴开百子""麒麟送子""平安吉庆""平升三级"。

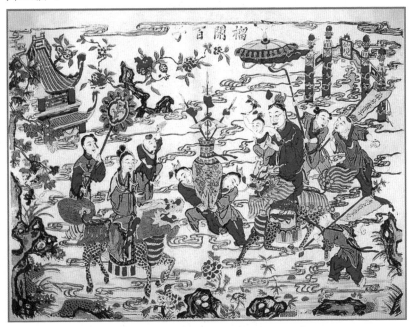

清代苏州桃花坞年画《榴开百子》

一三八 瓜瓞绵绵

繁殖是民间年画永恒的主题，也是中华民族几千年来不变的文化基因。"瓜瓞绵绵"典出《诗经·大雅·绵》，开篇以一句"绵绵瓜瓞"生动形象地描述了周室先祖迤逦迁徙、走向兴

清代绵竹年画《瓜瓞绵绵》

旺的情形: 好像绵延不绝的瓜蔓一样，大瓜小瓜连串生长，旺盛繁衍。"绵绵"是延续不断的样子，瓜指大瓜，瓞指小瓜。由于瓜蔓的末端可不断生瓜，绵绵瓜瓞的含义为瓜始生时常小，但瓜蔓不绝，逐渐长大，绵延滋生，如同一根连绵不断的藤蔓上结了许多大大小小的瓜一样，有连绵不绝的意思。

　　"瓜瓞绵绵"后来演化为祝颂子孙昌盛的吉祥辞，《瓜瓞绵绵》也成了一种祝愿子孙昌盛、兴旺发达的传统吉祥图。"蝶"与"瓞"谐声，常以蝴蝶和瓜配以花卉，组成"瓜瓞绵绵"吉祥图案，是老百姓喜闻乐见的题材之一。清代绵竹年画《瓜瓞绵绵》刻绘童子坐在长满金瓜和藤蔓的地里挥扇扑蝶的情景，以美好的形象和寓意，表达子孙旺盛、香火不绝的美好愿望。

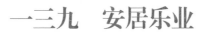

一三九 安居乐业

安居乐业，源于《老子》第八十章，后来人们将"安其居，乐其俗"浓缩为成语"安居乐业"流传下来，比喻安定地生活，愉快地工作；也形容老百姓生活安定美满的样子，或形容管理者把社会治理得很好。中国传统吉祥图案"安居乐业"纹饰以鹌鹑、菊花、枫树落叶等组成，"鹌"与"安"同音，"菊"与"居"、"落叶"与"乐业"谐声，由此寓意安于居、乐于业。

传统年画中也多有《安居乐业》图，清代天津杨柳青年画《安居乐业》就是一幅颇有田园情趣的好作品，画中有山石、牡丹花、菊花、彩蝶和一群鹌鹑自在啄食，神态安然，于此引出画题，寓意吉祥富贵，表现人们安居乐业的淳朴愿望和生活情趣。

清代天津杨柳青年画《安居乐业》

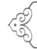

一四〇　百事如意

传统吉祥图多以谐声手法将具体事物隐喻抽象事物，如绘百合花、柿子和如意或灵芝组成的图案，名为"百事如意"；也有绘在柏树盆景旁配上柿子或灵芝，"柏"与"百"同音，柏树是长青不老的嘉树，灵芝形态似如意纹，寓意"百事如意"；绘以连绵"卍"字纹和束以锦带的如意则组成"万事如意"；两个柿子（"柿柿"）谐声"事事"，绘两个柿子和如意就是"事事如意"……这些都是以"如意"为主题的图。

上海旧校场年画《百事如意》以百合花、柿子、如意谐声象征百事如意，

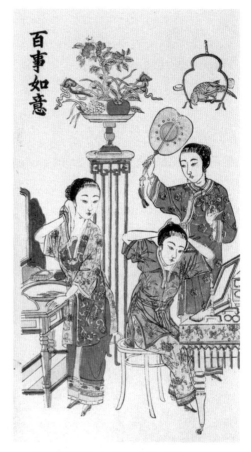

上海旧校场年画《百事如意》

用吉祥物表达美好祝愿。此图是周慕桥根据自己的一幅画稿改作的年画，原作描绘的是仕女出浴后梳妆，只是没有《百事如意》的花几和花果托盘，画上原有题诗，落款"辛丑夏月古吴梦蕉"。周慕桥改为年画时，删去了题诗，在人物背后添上了花几和放有百合、柿子、如意的托盘，借谐声与"百事如意"相切。

一四一　竹报平安

　　中国人有以"竹报平安"来祝福的传统。"竹报平安"是一个成语，后世将其引申为平安家信，也简称"竹报"，作为出门在外的人安泰无恙的比喻。因此，竹子也成为吉祥平安的象征，"竹报平安"是民间年画中常见的吉祥画题，寓意吉祥。

　　人物画是天津杨柳青年画的重头戏，其中的仕女和娃娃画备受人们喜爱。清初天津杨柳青年画《竹报平安》画面正中描绘一个头梳丫髻、身着红衫的娃娃，一手抱花瓶，一手举竹子，"瓶"谐声"平"，寓意竹报平安、吉祥如意。旁有二仕女，一坐木雕椅上在戏鹦鹉，一执如意在含笑观看。

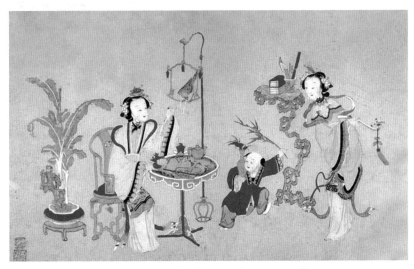

清初天津杨柳青年画《竹报平安》

一四二　吉庆有余

"吉庆有余"是一句祝福的吉祥语。"有余"本义是有剩余，有用之不尽的意思；"吉庆有余"寓意喜庆、吉祥、欢乐和富裕，寄托着老百姓对美好生活的向往。戟是中国独有的古代兵器，是戈和矛的合成体，后来戟也成为官阶、武勋的象征，成为传统吉祥图和民间年画中常见的元素和吉祥物；磬是中国古代打击乐器，以石、玉或金属制成，声音清亮悦耳，为"五瑞"之一，也为"八宝"之一，是吉祥之物。传统吉祥纹饰"吉庆有余"由戟、磬和鱼等吉祥元素组成。

陕西凤翔年画《戟磬有鱼》描绘娃娃怀里抱着大鲤鱼，背着带红缨的戟，戟上方有系着七彩飘带的磬，"戟磬有鱼"谐声"吉庆有余"，充分体现了人们对美好生活的憧憬，是凤翔年画娃娃图的经典之作。

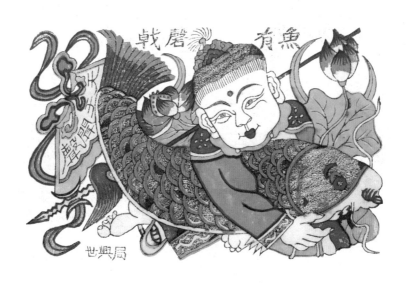

陕西凤翔年画《戟磬有鱼》

一四三　一团和气

　　"一团和气"是民间年画喜爱的题材之一，清雍正版年画《一团和气》，又作《和气致祥》《和气吉祥》，是桃花坞年画中一幅影响极深、流传很广的传统佳作，深受民众喜爱，上海小校场年画作坊也有翻印。朱见深的《一团和气图》也是桃花坞年画《一团和气》的蓝本，属于祈福迎祥一类的作品，表达了老百姓禳凶祈吉的美好心愿。图中央的人物头戴红花，扎羊角发髻，活泼天真，憨态可掬，身穿锦团服饰，头佩"日月同春"银锁，手捧"一团和气"卷轴，给人喜气洋洋的感觉。在形象塑造上特意呈圆形，寓意团圆、圆满、和睦、致福，表达了人们期盼家庭和睦，生活幸福，诸事顺遂的良好愿望，是一幅中国元素的图典，蕴含着独特的福文化内涵。

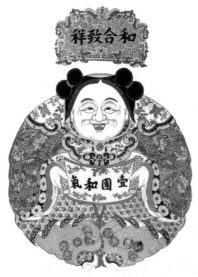
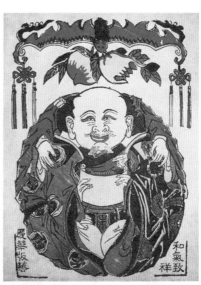

清雍正版年画《和气致祥》及复制品

（江苏苏州桃花坞木刻年画博物馆藏）

一四四　三羊开泰

旧时新春祝吉语有"三阳开泰"，传统年画、吉祥图案也有"三阳开泰"。"阳"也作"羊"，寓意辞旧迎新，吉祥安泰。"三阳开泰"源于《周易》。正月是一年之首，冬去春来，阴消阳长，万物更新。泰卦卦辞说："泰，小往大来，吉亨。"是吉祥、亨通之象，是谓天地相交、万物通畅的安泰时期。故而，民间以"三阳开泰"象征泰卦的吉祥、亨通，也作为岁首新春的贺词。

"羊"与"阳"有着神秘的联系，在民间信仰意识中羊为吉祥的象征，古文"羊"与"阳"相通。东汉许慎《说文解字》说："羊，祥也。"这种意识已深深扎根在汉代人们心中，干脆用具体看得见的羊来代表抽象的吉祥了。民间年画、传统吉祥图中"三阳开泰"，即取"羊"与"阳"谐声的图绘。民间艺术家喜欢用羊的形象以示吉祥，"三阳开泰"成了吉祥的代名词，用来表达祈祝吉祥、国泰民安的美好愿望。

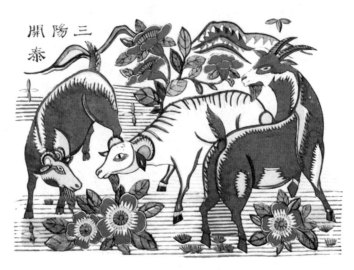

山东潍县年画《三阳开泰》

一四五　福虎衔钱

　　吉祥瑞兽"虎"与"福"谐声，而在闽南语中"虎"与"福"同音。因此，人们把有五只老虎的画叫作《五福图》。闽南民间虎神崇拜历史悠久，俗信以虎为神兽可御豺狼邪祟的侵害，又信其血盆大口能叼财宝，故祀之。老虎也逐渐成为财神的一种。

　　清代福建泉州年画《福虎衔钱》图绘一斑斓猛虎，口衔一"招财进宝"的金钱，背负太极八卦图，身护盛满宝物的聚宝盆，象征财富年丰，是闽南民众和海外华侨尤为喜爱的年画形式。

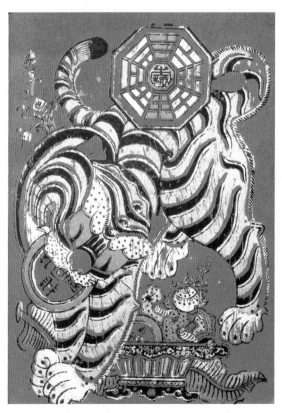

清代福建泉州年画《福虎衔钱》

一四六　镇宅神虎

虎素有"兽中之王"的美称，原始人早就产生了虎图腾崇拜观念。虎有时也充当逐妖、祛邪、镇宅的角色，构成了充满生机和活力的民族风俗文化。虎是古人心中祛邪驱鬼的神物，把虎画在

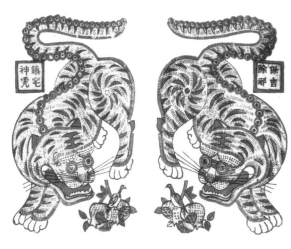

山东潍县年画《镇宅神虎，保吉除邪》

或刻在门上，其目的是"御凶"。到秦汉时，画虎于门的习俗就更加普遍。东汉王充《论衡·订鬼》引《山海经》说："门户画神荼、郁垒与虎，悬苇索以御凶魅。"

中国古代的早期门神画，可以说是由在门扇上画虎开始的，画虎辟邪，开有形门神画的先河。直到晋代仍流行画虎辟邪这种习俗，老百姓家在除夕时画虎于门，左右置二灯象征虎眼，以祛不祥。明清以来的各地民间年画中，都有以老虎为描绘内容的作品，以镇宅避邪，消灾降福，多称为镇宅神虎。华北各地每逢除夕，差不多家家户户都要在显眼的地方贴上一张《镇宅神虎》年画。山东潍县年画《镇宅神虎，保吉除邪》两幅都有阳文印，右图是"保吉除邪"，左图是"镇宅神虎"，下面添加喜鹊、石榴等吉祥物，寓意喜上眉梢，多子多福，为后房门画，有镇宅避邪的寓意。

一四七　金驹献宝

在人类历史上，马扮演着极其重要的角色，既是生产拉犁耕地的动力，又是交通工具和战争中的武器——马决定国家的兴衰。自古以来，马与人类有着密切的联系，民间有"摇钱树上拴金马，聚宝盆中卧银龙，进金进银又进宝，增福增寿又增财"的歌谣，又有"宝马驮来千倍利"的俗语，马成为一种财富的象征。早在汉代就有金马的记载，民间年画中经常可见到宝马、金驹的形象，如马和猪驮的是"元宝碗"，以求"金驹银猪驮宝来"的好彩头。

清代北京年画《聚宝招财》，就是一幅装饰性的吉祥年画，画面中央刻绘摇钱树一棵，背在两童肩上，另有两童手中各捧一冠，取意为"官上加官"。画面的云中呈现"宝马驮来千倍利，钱龙引进四方财"字样。另有两只蝙蝠、四枚大元宝和两枚火龙珠，众多吉祥元素组合寓意为加官进财，借以祈福。

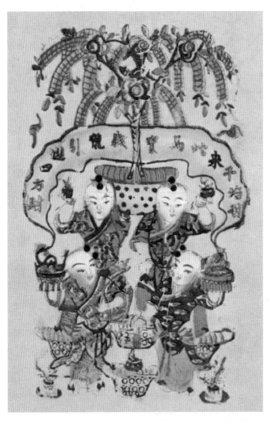

清代北京年画《聚宝招财》（台北历史博物馆藏）

一四八　肥猪拱门

　　无豕不成家。每逢过年，人们喜欢贴肥猪拱门年画，祈愿财源进家，表示福运将至。在唐宋之际，"猪象征财富"这一观念就已得到普遍的认同。在民俗文化中，有"猪号乌金""猪进门百福臻"的吉兆说法。猪外表憨厚、身体肥硕，浑身都是宝，经济价值极高。唐代张鷟《朝野佥载》记载，用"乌金"一名来称黑猪，表达了对猪的美好寄托和对财富的追求，可见猪早在唐代已成为财富的象征。民间流传"肥猪拱门，金银满囤"的俗语，清末民初，天津杨柳青年画中开始出现了"肥猪拱门"的图案。

　　清代杨家埠北公义店年画《肥猪拱门》中题写："腊月里，制搬（置办）年。好画子，揭几联。请门神，买对联，丹红纱绿捎过（个）全。天地下，摆香案，百般神灵都来过新年。"庭院里案头摆着天地之位，供奉着宰好的羊头、鸡鸭鱼肉，大人在准备祭祖，小孩在门外点燃爆竹，天官在云头出现，"天官赐福"的字幅祭出几头黑肥猪驮着金元宝拱门而来，显然是财神的象征，预示着财神叩门、天官赐福。

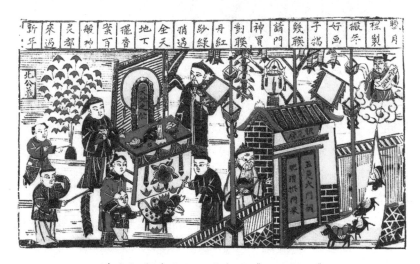

清代杨家埠北公义店年画《肥猪拱门》

一四九　摇钱树

在民间年画中经常可以见到摇钱树，即一棵挂满了铜钱的大树。树顶有金龙吐钱，树下有数童子拾金，有的持竹竿打树上的铜钱，有的抬着满筐铜钱高高兴兴地把家还，甚至还有童子手持"一本万利"条幅。

摇钱树是传说中能生长钱币的树，据说一摇晃钱树，树上就会有钱落下来。这一说法起源于何时，已无据可考，早在两千多年前的汉代，它就成为人们的精神向往。长期以来，

清代天津杨柳青年画《摇钱树聚宝盆》

摇钱树成为民俗观念中财富之源的象征。中国传统民间木刻年画多有描绘"摇钱树"的画面，如清代天津杨柳青年画《摇钱树聚宝盆》为一满盛红珊瑚、火龙珠、金钱、珠玉、元宝的聚宝盆，写有"聚宝盆"字样，有金钱为饰；聚宝盆中生出一摇钱树，枝上挂满串钱，枝叶间还有数十枚散钱悬缀，钱文可见"光绪通宝"等字样，四个童子欢天喜地地攀摘树钱，一个童子爬在树上整枝折下树钱，递给树下的三个童子，旁边有红蝙蝠飞舞。

一五○　聚宝盆

聚宝盆的由来，与明代富翁沈万三有着密不可分的关系。中国历史上，富可敌国的富翁很多。其中最奇特的，要算是明代的沈万三了。别的人有钱，或是由于善于经商，或是由于皇帝特别厚赐，可是沈万三的发财，据说是靠一只聚宝盆。关于沈万三聚宝盆，明清时期民间有许多种不同的说法，最吸引人的是清人褚人获《坚瓠集》的记载，说有人卖青蛙，沈万三心慈，就买下青蛙将其放生。好心得到好报，青蛙为了报答他，送给他一个聚宝盆。从此，沈万三就成了财雄天下的大富翁。

清代天津杨柳青年画《聚宝盆》

清代天津杨柳青年画《聚宝盆》以"福禄（葫芦）万代"和梅花图案为底，画面上有四童子，中立的童子一手举着钱串，一手握着钱树枝，身后有棵大摇钱树，上有"天下太平""五谷丰登"字样；前有满贮金银财宝的大聚宝盆，上面站立三个童子，左右两个童子手举摇钱树树枝，身旁有两只红蝙蝠，中间的童子一手举着带枝的仙桃，一手抱着仙桃。这些吉祥元素组合在一起，寓意福寿双全，福禄万代，主题还是祈财。

四 四时八节篇

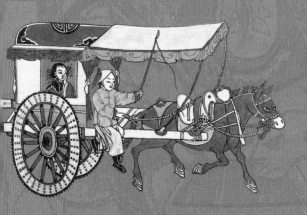

一五一 元日庆典

　　中国人过大年十分讲究，时间跨度很长：从腊八节始，一直到正月十五日元宵节结束。这期间有一系列的预热活动。清代山东潍县新成顺画店彩印年画《同乐新年》就撷取了老百姓过大年的八个经典民俗场面：风调雨顺，描绘老人们礼拜天地三界众神；辞皂（灶）王，描绘一老一少跪在灶前礼拜灶王；国泰民安，描绘全家在跪拜增福财神；年夜饭，描绘一家人在吃团圆饭、喝屠苏酒、放鞭炮；敬祖先，描绘夫妇和一儿童在祖宗牌位前祭拜；花炮连天，描绘全家老少放焰火；兄友弟恭，描绘兄弟二人相互拜年；夫妇拜节，描绘大年初二夫妇回娘家拜年。八个场面组合起来，就是一组活生生的过大年民俗生活图像。

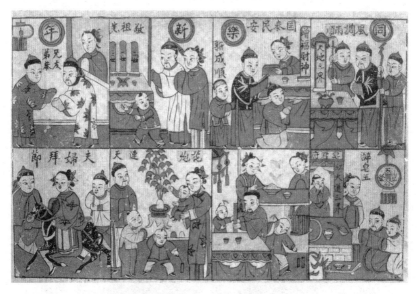

清代山东潍县新成顺画店彩印年画《同乐新年》

一五二　鸡王镇宅

　　在中国的传统文化中，鸡被视为灵物。鸡鸣报晓，鬼怪避之；鸡吃毒虫，剪除五毒。古人将正月初一这个最大的日子定为鸡日，最早在门户上挂一只鸡，目的是驱鬼辟邪。东汉应劭《风俗通义》中提道，除夕，把鸡挂在门上，以和阴阳。魏晋时开始出现了大年初一贴画鸡风俗，南朝梁人宗懔《荆楚岁时记》说："正月一日……贴画鸡……百鬼畏之。"

　　大江南北都有以鸡为题材的传统年画，清代苏州桃花坞年画《鸡王镇宅》中的大公鸡一身正气，昂首衔虫，表示辟邪，地上有牡丹花、菊花和如意、银锭、珊瑚、蕉叶等吉祥物。

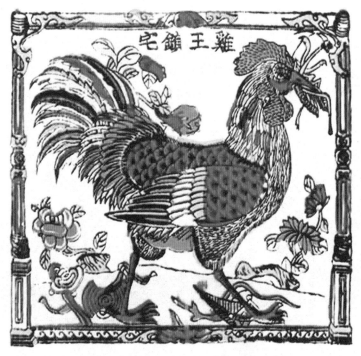

清代苏州桃花坞年画《鸡王镇宅》

一五三　初二回门

　　中国大部分地区都有已出嫁的女儿正月初二日带着丈夫及儿女携礼品回娘家拜年的习俗，所以正月初二日俗称"迎婿日"。按照传统习俗，姑爷要在岳家吃饭。晚上岳家设宴备酒席款待姑爷，姑爷给岳父敬酒，以祝岳父寿比南山。

　　山西新绛年画《回娘家》刻绘出嫁的女儿坐着马车回娘家拜年的情景。平日女儿一般不回娘家，姑爷无事也很少去岳家，外孙辈同样难得一见。趁正月过年，女儿可与娘家人骨肉团圆，高高兴兴叙天伦之乐。正月初二日回娘家去拜年，夫妻俩必须在娘家住一夜，正月初三日上午吃了早饭才能离开。

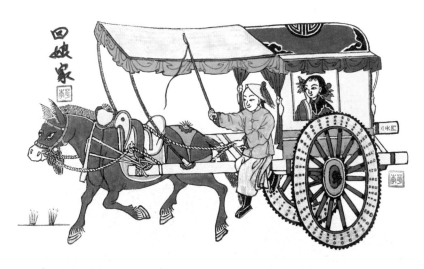

山西新绛年画《回娘家》

一五四　老鼠娶亲

与吉日腊月廿三日或正月廿五日为"老鼠嫁女"的风俗类似，中国很多地方在过年时都有"老鼠娶媳妇"的风俗，日期不尽相同，多为正月初三日和正月初十日。这一天，家家要把猫扣起来，不准吃老鼠；人们都会尽量熄灯早睡；还要在厨房等老鼠常出没的角落，撒上一些米盐，表示与老鼠共享新婚的欢乐和一年来的收成，以求该年的鼠害少一些。其实这是一种驱鼠活动，为避免谷物受损祈祷老鼠去娶亲，具有除旧布新、祛灾纳吉的积极意义。

清代山东平度年画《老鼠娶亲》描绘老鼠娶亲的队伍，前有两小鼠鸣锣开道，两鼠扛着"囍"字三角旗，鼠新郎骑着高头大马，一鼠为他打着幡幢，四鼠吹拉弹唱，另有四鼠抬着鼠新娘坐着的花轿，花轿顶上祭出云烟，里面是只老鼠，表明新娘是老鼠份。题诗为："老鼠本姓强，家住在仓房。择空娶亲日，假扮装新郎。"

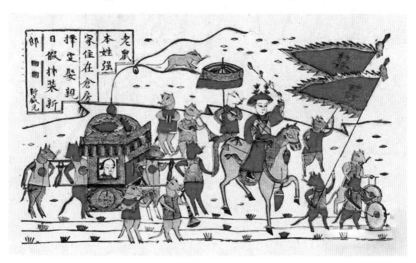

清代山东平度年画《老鼠娶亲》

一五五　五路进财

　　五路财神是从古代的五路神发展而来的，五路指东、南、西、北、中五个方向。人们认为路上处处有神灵，财货无不凭路而行，所以尊五路神为财神，谨加祭祀，以求五路神引财入门，寓意各路都可得财。相传正月初五是路头神的诞辰，从五更开始，人们就敲锣放爆仗，争接五路财神。还有在正月初四日子时就把五路财神之位供起的。

　　清版河北武强年画《五路进财》也是根据以上寓意刻绘的，表现文武财神率其部属为人间送财降福，正中桌上摆着聚宝盆、摇钱树和火龙珠，怀抱执如意的文财神比干和手持钢鞭的武财神赵公明分坐两侧，又有招财使者和利市仙官带领钱龙和宝马侍立在两厢，前方是和合二仙手捧宝盒扛钱串，宝贝童子和进财使者推着满车财宝，以示"生意兴隆通四海，财源茂盛达三江"之意，最符合人们的心理追求。

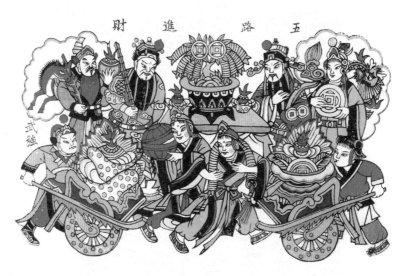

清版河北武强年画《五路进财》

一五六　初七人日

　　人日是春节系列节日中重要的节日之一，早在汉代以前就已出现。相传女娲初创世，创造万物生灵，先造出了鸡、狗、猪、羊、牛、马等六畜，第七天又造出了人。因此，正月初一日到正月初六日是六畜的生日，正月初七日则是传统习俗中的人生日。

　　女娲是被中国民间广泛而长久崇拜的一位女性神，被看作创世神、始祖神和媒神。传说女娲能化生万物，她的最伟大的业绩一是炼石补天，二是抟土造人。传说天地刚从混沌分开的时候，地上没有人，女娲认为有了人才能让世界更有生机，就用黄土捏人。由于工作量太大了，她实在忙不过来，就改用绳子蘸泥巴，弹掉下来的泥点子也就成了人。造出来的人得通过婚姻繁衍后代，因此女娲不仅造人，而且还热心促成人的婚姻。

　　清末民初顺兴画店彩色年画《女娲娘娘》描绘女娲娘娘在金童玉女的簇拥下端坐的形象，俨然是个人间女王。

<p style="text-align:center">清末民初顺兴画店彩色年画《女娲娘娘》</p>

一五七　玉皇诞辰

　　民间相传，玉皇大帝是主宰天下的最高神祇，掌管一切神仙及人间、幽冥的事务。相传正月初九日是玉皇大帝的诞辰，天上地下的各路神仙在这一天都要隆重庆贺。在人间，人们都会举行祭典，自午夜零时起一直到当天凌晨四时，都可以听到不停的鞭炮声。人们还要斋戒沐浴，上香行礼，祭拜诵经，拜玉皇大帝。有的地方还唱戏娱神，北方地区过去还会举行玉皇祭，抬玉皇大帝神像游村巡街。

　　清代北京纸马《玉皇上帝》刻绘玉皇大帝端坐中央，身前的案桌上摆有香炉、烛台和纸钱等，四侍神分列左右。这是老百姓在正月初九日玉皇大帝生日时祭拜玉皇大帝的纸马，祭祀之后焚化，以上达于天。

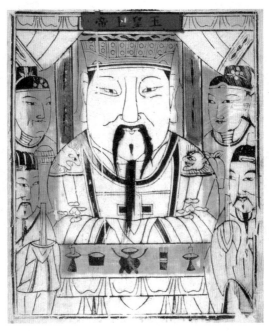

清代北京纸马《玉皇上帝》（美国哥伦比亚博物馆藏）

一五八　元宵灯节

正月十五日是中国春节后又一个重要的传统节日，称元宵节，又称上元节、元夕节、灯节。这天晚上，都市里灯如星雨，处处灯棚；乡村中也家家挂灯，灯火点画出元宵祥瑞太平、团圆欢乐的气氛，也寄托着人们纳吉迎祥、祝丰祈稔的心愿。街上处处张灯结彩，连平时不常出门的妇女，在正月十五日晚上也要去逛花灯。

清末年画《元宵佳节，庆赏花灯》描绘女子带着儿童在元宵佳节庆赏花灯，两个儿童分别手举莲花灯、知了灯，手拉狮子灯、蝴蝶灯，这些花灯十分精致。

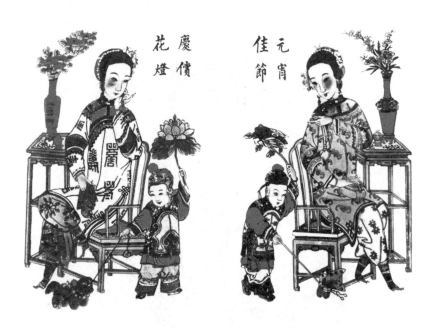

清末年画《元宵佳节，庆赏花灯》

一五九　天官赐福

民间奉天官为吉祥福神，虔诚敬祀，希望得到福神庇佑，天官赐福反映了世人对福的祈求。天官、地官、水官是道教崇拜的神祇，道家宣称天官赐福、地官赦罪、水官解厄。三官中以天官为尊，是道教中的上元一品天官赐福紫微大帝，职掌赐福，专司降福于人间，是福神的象征。俗信天官能赐福天下、赐财众生，是司掌人间幸福、财富的最大神祇。因此，民间流行以三官之一的天官为福神，祈求天官赐福。每年的三元节，各地奉祀三官大帝的庙宇都会举办盛大的庆贺活动。

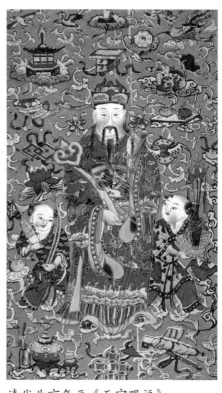

清代北京年画《天官赐福》

清代北京年画《天官赐福》描绘天官头戴如意翅丞相帽，五绺长髯，身穿绣花红袍，腰围玉带，一手抱如意，一手拈胡须，一副雍容华贵的样子。左右有两个童子，一个捧笙簧和荷花，一个捧金元宝，上有插有三戟的花瓶，衬以绿地，铺满凤凰、仙鹤、八卦、海中仙亭、方胜、金锭、金钱、火龙珠、香炉、琴棋书画及折枝花卉。众多吉祥物构成了福禄绵绵的寓意，很好地表达了天官赐福的画题。

一六〇 门丞户尉

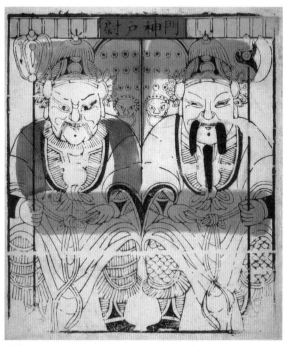

清代北京纸马《门神户尉》（美国哥伦比亚大学博物馆藏）

门神是中国民间普遍受人尊崇的神祇之一，自古至今，民间千年来一直流行春节贴门神的风俗，以求驱邪避恶，祈福纳吉，家宅平安。门神最初只是一个抽象概念，并没有具体的形象和名姓，只是泛言的门神，为泛神灵信仰的表现。后来，人们将门神具象化。早在先秦，人们就借鬼头目驱鬼，有亦人亦鬼的神荼、郁垒出现在门户上，俗信具有镇伏众鬼的威慑力。

长相凶恶的神荼、郁垒毕竟与人没有亲近感，汉代开始将人世间武士形象刻画在门上把守门户。由神荼、郁垒到镇殿将军，宋代出现赐福文门神，形成门丞户尉的格局。相传正月十五日是门丞户尉的诞辰，民间多有在新春时节祭祀并在大门张贴门丞户尉的习俗。清代北京纸马《门神户尉》刻绘的就是旧时老百姓在正月十五日祭祀门丞户尉的神像。

一六一　祭祀仓神

仓神信仰起源于星辰，后来仓神被人格化，又与历史人物附会。后世多将西汉开国名将韩信定为仓神。在古代，粮仓还有一个名称是"仓廒"，因而仓神也叫廒神。在粮仓中供奉仓神（廒神），主要作用是防鼠。相传正月二十五日是祭祀仓神的节日，叫填仓节，也叫天仓节，每到这一天都要祭祀仓神，祈望五谷丰登、粮食满囤。由于地域不同，祭祀活动也不尽相同。届期与粮仓有关的行业和民间均要设供致祭，并有填仓、打囤的民俗活动。

如清代北京纸马《太仓之神》刻绘仓神端坐案前，手中执笔，前有簿子，似乎在记载人们在世的功过善恶，从而定夺此人贮存财富的多寡，案前有专门用来称量金银的天平秤。仓神还常有四位配享之神，包括两位老者，两位壮者，他们是掌管升斗的神祇。

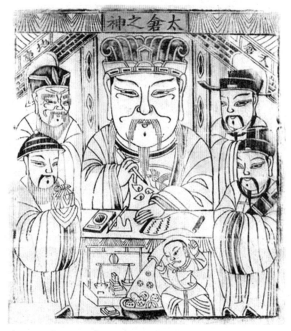

清代北京纸马《太仓之神》（台北历史博物馆藏）

一六二 立春迎春

民间俗语："年大不如春大。"立春是一个古老的节气，也是一个重大的节日，在三千多年前就已经出现了。中国自古为农业国，春种秋收，关键在春，农谚即提醒人们"一年之计在于春"。立春了，大春备耕也开始了。立春之日东风解冻，正是劝农耕作之时。因此，从周代开始直至清末民初，官府都把立春作为重要节日，举行种种迎春的欢乐活动。到了清代，立春这天的活动内容更加丰富，范围扩大，民间也积极参与。迎春仪式更演变为社会瞩目、全民参与的重要民俗活动，成为重要的节日庆典。立春前一天，在东郊外春场举行迎春祭祀大典，表示春耕即将开始。当时祭祀的句芒，也称芒神，是主管农事的春神。

早在十分重视农业的周代，周公就制定了立春鞭牛的礼仪。大体过程是在立春之前令人做泥牛、犁具和耕夫，立于禁中门外。立春这一天，地方官沐浴之后穿上素衣，步行至郊外，聚集百姓，设桌上供，烧香磕头。在举行过祭神农仪式后，皇帝和群臣用彩杖象征性地击打泥牛，以示催耕之意；也有让扮作句芒神的人举鞭抽打供桌前的泥牛，也叫打春牛，意思是打走春牛的懒惰，迎来一年的丰收。

立春还有吃春饼咬春的传统习俗，春饼是用面粉烙制的薄饼，一般要卷着菜吃。该习俗起源于晋代，兴于唐代，一直延续至今。由于立春之际春回大地，万物复苏，各种蔬菜发出嫩芽，人们都要尝鲜，古人就用面皮包着时令蔬菜，用薄饼卷成卷，取名"春饼"，寓意五谷丰登，也是春天的象征。人们还将春饼互相赠送，取迎新的意思。立春日吃春饼这一习俗不仅普遍流行于民间，还出现在皇宫。春饼经常作为节庆食品颁赐给近臣，皇帝也会在立春这一天向百官赏赐春饼。

立春这天除吃春饼外，还吃油炸春卷。春饼和春卷都是古人心

目中春天的象征，两者是有区别的：春饼是用面烙成的薄饼卷菜吃，春卷则是薄面皮包菜油炸而成。有的家庭更做春柳，就是用鸡蛋摊片切丝，拌上切成小段的春韭。民间还讲究吃紫心萝卜，据说吃萝卜可使人们一年不犯困。

立春吃春饼和春卷，以图吉祥如意，消灾去难，如今民间保留了这一风俗。清代山东潍县年画《四锄三丙（饼）》便是刻绘立春时分打春牛、吃春饼的场景。

清代山东潍县年画《四锄三丙（饼）》

一六三　中和祭日

　　"中和"，指不偏不倚。传说二月初一日中和节是太阳的生日。民间称日神为太阳星君，在中和节里祭祀太阳神本为鼓励农桑、祈祷丰收之举，流传下了祭太阳神、饮中和酒等习俗。

　　每年逢此日，人们都要举行祭祀活动。按照"男不拜月、女不祭日"的说法，由男性家长率男性家眷面向东方太阳膜拜，家中女眷则须回避。届时人们各自在家中设香案，供上太阳星君纸马，用太阳糕作为供品，在盘中垒成多层放在供桌中央，上面用模具压出"金乌圆光"代表太阳神。中和节这天还要清理家中贴的旧对联、挂笺、福字等，向着太阳方向烧掉，是送给太阳的钱粮。

　　清代北京纸马《太阳星君》刻绘圆形太阳中立有一只大公鸡，主图是太阳星君。古人认为公鸡是太阳神鸟、太阳之精，能支配太阳的发光和升起。在古代太阳图中就绘有金鸡。

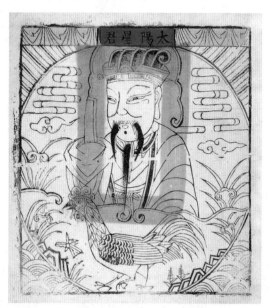

清代北京纸马《太阳星君》

（美国哥伦比亚大学 C.V.Starr 东亚图书馆藏）

一六四　春耕畿田

二月初二日，一般在惊蛰和春分之间，俗称龙抬头日，又称春龙节、青龙节、春龙头等，是古代农业社会中祈求年丰岁稔的重要民俗节日。古人认为龙是鳞虫之长，有兴云布雨的本领。俗信龙蛰伏一冬后，在惊蛰苏醒，至二月初二日开始抬头活动，雨水也就多起来了，到春分登天。早春时节有无雨水，关系到年成，所以春耕播种季节，人们为求丰收只得祈祷龙神的保佑，希望神龙呼风唤雨。确认二月初二日为龙抬头日，最早见于明人记载。

自古人们就对春耕播种高度关注，因此，历朝历代向来重视春龙节，皇帝常举行扶犁耕种的活动，以示勤农的意思。清代天津杨柳青年画《春耕畿田》刻绘一官员手持缰绳引黄色耕牛拉犁，后面身穿龙袍、外罩斗篷的皇帝一手扶犁，一手捻髯，作犁土耕田之状；皇帝身旁还有太师撒麦种，正宫娘娘在侍女的簇拥下则站立观看。虽是做戏，但目的是告诉民众不忘农业为治国之本。

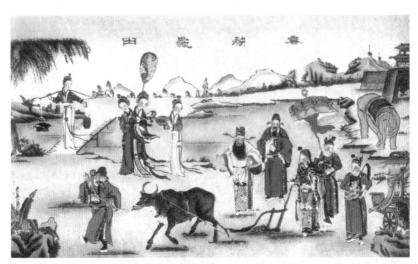

清代天津杨柳青年画《春耕畿田》

一六五　钱龙引进

铜钱是古代一种中间有方孔的圆形铜制钱币，也就和元宝一样，成了财富的代表。钱龙浑身上下都是钱，而且四爪抓住祥云，引来无穷无尽的财富，民间俗语有"钱龙引进四方财，宝马驮来千倍利"，所以钱龙又被视为财神。

二月初二日是传统的春龙节，与龙相关的民俗很多。明人沈榜《宛署杂记》说：农历二月二日为龙抬头，人们用灶灰，撒一条弯弯曲曲的灰线如龙蛇的样子，从门外一直通到厨房，围绕水缸一圈，以招福祥，这叫"引龙回""引钱龙"，意即引回带来钱财的龙。民间年画中多有《钱龙引进》一类。清代山东杨家埠年画《钱龙引进吐金银》刻绘天上祥云间，财神手持"天官赐福"条幅，钱龙口吐财宝到一户人家院中的聚宝盆里，一群孩子争先恐后地收获财宝，巧妙地将天上人间送财得财的场景融会在一起。

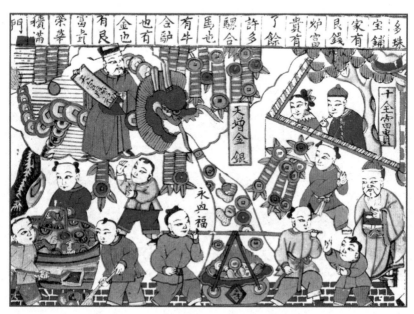

清代山东杨家埠年画《钱龙引进吐金银》

一六六 百花生日

　　花神是深受世人欢迎的吉祥神之一，旧时养花卖花的人都要祭祀花神，以祈百花盛开，春色满园；其他百姓也期望花神为自己带来幸福如意的生活。人们选定每年农历二月仲春、绿枝葩红时节的某日作为花神生日，这就是花朝节，俗称花神节、花神生日、百花生日。花朝节时间各地有所不同，或农历二月初二日，或二月十二日，或二月十五日，这种现象可能与各地花信的早晚有关。

　　历代文人墨客玩味和吟咏百花，玩弄出许多趣闻逸事来，从而设定出若干十二月花神来代表农历十二个月的月令花卉，正所谓日日有花开，月月有花神。清代上海历画《花王和十二月花神》刻绘总管百花的花王怀抱如意端坐花神祠，两侧花童执花簇拥，分管十二个月的当令花神分列左右。民间常把十二月花神都附会为若干位古代名人，每位花神所执花以表不同身份。

清代上海历画《花王和十二月花神》

常言道"家家有弥陀，户户有观音"，正说明观音信仰在中国社会的深远影响。观音形象千姿百态，深受老百姓喜爱。在佛教中，观音菩萨是个救世主的形象，佛经上说菩萨无性，非男非女，有三十三种化身，因法力无边，救苦救难，大慈大悲而受到信徒的供奉敬仰。观音菩萨是四大菩萨中与中国百姓最亲近、结缘最深的菩萨，她也成为中国家喻户晓的吉祥女神。在她的众多神能之中，中国老百姓又为她又添上了送子神能，这完全是中国人根据自身需要创造出来

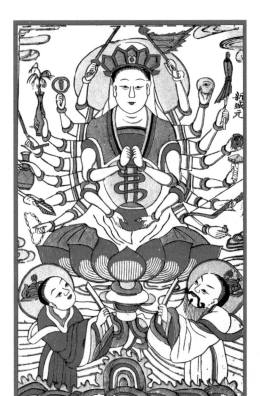

清代河南朱仙镇新盛元画店年画《千手观音》

的。只有在中国的世俗信仰中，才有这么一位生育神送子观音。每年农历二月十九日观音诞辰日、六月十九日观音成道日、九月十九日观音出家日，常有百姓虔诚祝祷。

俗信千手观音意为普度众生，法力无边，眼到手至，毫无阻挡，清代河南朱仙镇新盛元画店年画《千手观音》刻绘的就是千手观音形象。

一六八　蟠桃大会

　　王母娘娘就是西王母，简称王母，原为中国古代神话中的女神，始见于战国至汉初写成的《山海经》，是上天派来掌管瘟疫、疾病、死亡和刑罚的神祇，居住在昆仑山中。在后来的《竹书纪年》和《穆天子传》中，西王母的形象发生了很大变化，举止言行温文儒雅，而且能歌善舞，热情好客，常在桃熟时节召开蟠桃盛会，用食之长生不老的仙桃宴请招待各路神仙。如明人吴承恩《西游记》第五回就写了孙悟空偷桃、大闹蟠桃会。

　　传说三月初三日王母娘娘寿诞，都邀请仙界各路神仙前来祝寿，可谓群仙聚会，场面浩大。清代山东潍县彩印年画《蟠桃大会》描绘出蟠桃大会群仙上寿的胜境。西王母头戴华胜、身着凤袍，双手捧圭，端坐寿堂正中，左右有侍女执凤凰幛。西王母身前案上摆着蟠桃，寿星带着猿猴来献蟠桃，左右有梅花鹿和仙鹤口衔灵芝，画面两边是前来祝寿的八仙。

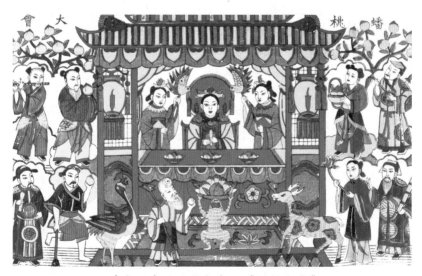

清代山东潍县彩印年画《蟠桃大会》

一六九　祭祀蚕神

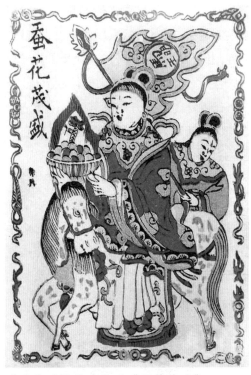

清代苏州桃花坞年画《蚕花茂盛》

中国是最早养蚕的国家，古希腊人称中国是"蚕丝之国"。自古至今，民间养蚕的人家不计其数，为了祈求蚕茧丰收，人们创造出蚕神来，加以祭祀供奉。相传蚕神为女子所化，民间称为马头娘、马明菩萨、马明王，其像除女子披马皮像外，还有绘一女子身边站着一匹马的。各地马头娘的生日各不相同，大致有农历十二月十二日，正月十五日，三月初三日，农历三月十六日，农历小满节气，等等，马头娘的生日就成了老百姓祭祀蚕神的日子。每年这一天，蚕农都要举行祭祀仪式，集中到蚕神庙祭拜蚕神，祈祷当年蚕茧丰收。并举行盛大的蚕市庙会祭祀蚕神，还要专门请戏班唱戏三日祭祀蚕神，唱戏的曲目大多是祥瑞戏。

清代苏州桃花坞年画《蚕花茂盛》刻绘马头娘头戴花冠，身穿袍裙，手捧一盘蚕茧，骑坐在一花斑白马上，旁有一侍女举旗跟随在马后，旗子上写有"马明王"字样。也有传说认为马明王为蚕神，门上贴此门神，灾害不得进门，确保蚕之平安。

一七〇　清明游春

　　清明是重要的民俗节日，主要风俗活动有祭祀祖宗、鬼神，故又称祭祖节、扫墓节、扫坟节、鬼节等。另外，清明时节，春回大地，桃李初绽，鸟语花香，自然界到处呈现一派生机勃勃的景象，正是踏青的大好时光，因此又有踏青、郊游的风习，称踏青节。

　　古时妇女平日不能随便出游，清明扫墓是难得的踏青机会，故而妇女们在清明节比男人玩得更开心，民间有"女人的清明男人的年"的说法。清明踏青，除游春访胜外，还有赏花、卖花的习俗，在民间年画中多有表现，如清代天津恒源永画庄年画《卖花声里过清明》描绘清明节时卖花的人挑着花担沿村叫卖的场景。

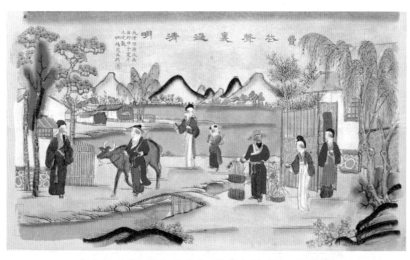

清代天津恒源永画庄年画《卖花声里过清明》

（日本早稻田大学图书馆藏）

一七一　香汤浴佛

相传四月初八日是佛祖释迦牟尼的诞辰纪念日，佛寺在这天举行供佛诵经纪念活动，并以各种香料浸水盥洗佛降生像，故称浴佛节，也称佛诞节。浴佛节是从佛国古印度传来的，源自佛祖降世传说，随着在中国的流行，逐渐演变成全民性的节令风俗。

自东汉佛教东传输入中国后，东汉末年已有大规模的浴佛活动。后来这种浴佛的仪式逐渐流行于朝廷和仕宦之间，到了两晋、南北朝时，各地普遍流行。南朝时浴佛节已成定俗。如山东杨家埠年画张殿英作《农家乐》中"浴佛节"刻绘浴佛、舍义饭两个场景，僧众在灌佛盘中安置着一手指天、一手指地的释迦太子金像，然后灌以香料水，以表示庆祝和供养，同时还有洁净世间众生心灵的作用。

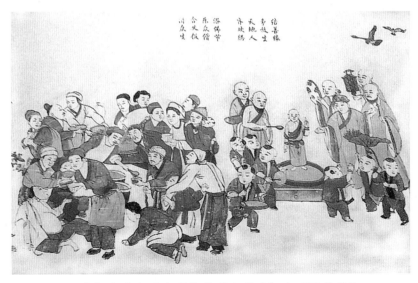

山东杨家埠年画张殿英作《农家乐》中"浴佛节"

一七二　碧霞元君

碧霞元君，又叫泰山玉女、泰山娘娘、泰山老奶奶、泰山圣母、泰山老母等，是北方娘娘庙中常供奉的送子女神。民间俗信碧霞元君为东岳大帝之女，职司人间善恶，护国安民，普济群生，尤其能使妇女多子，还能保护儿童，全名为"东岳泰山天仙玉女碧霞元君"。自宋真宗封泰山后，泰山神由兴而衰，随之由泰山神女渐渐取而代之。到明清时，碧霞元君竟然成了"庇佑众生，灵应九州"的泰山女皇了。

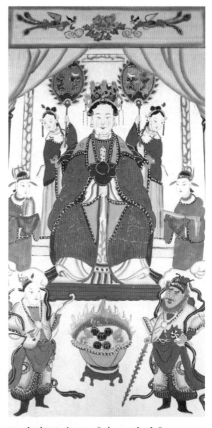

山东泰山年画《泰山娘娘》

虽然碧霞元君管的事很多，但老百姓到庙里去向碧霞元君烧香磕头，主要是为了祈子。因此，碧霞元君的香火特别旺盛。如山东泰山年画《泰山娘娘》刻绘泰山娘娘凤冠霞帔，身着红袍，双手捧圭，端坐宫中，左右有侍女执扇，两侧是四位文臣武将，前有聚宝盆，上方是凤戏牡丹。这里的泰山娘娘就是一个人间女王的形象。

　　相传神农氏发明了农耕技术、医术，制定了历法，开创九井相连的水利灌溉技术等，又称神农大帝、神农仙帝、五谷先帝、五谷大帝、五谷之神、先农、田祖、五谷仙、五谷王、农皇爷等。农民、药商、医师等都尊奉其为保护神。在注重农业的中国，农业的祀神活动源远流长，自古以来，历代都有太牢礼仪祭祀神农氏。在宋代以前还没有神农氏祀像，宋太祖开始建庙塑像奉祀神农氏，配持谷穗一束。所谓春祈秋报，即春天田事方兴，向神农五谷先帝祈祷丰收，秋天收获后，又向神农五谷先帝表达谢意。

　　民间认为每年农历四月二十六日是神农五谷先帝诞辰，许多地方将土地神和谷神合称为土谷神，在田间地头备酒肉、瓜蔬等祭祀，并以土谷神像挂在田头，以祈土谷神保佑禾苗旺盛。江苏汤阴纸马《神农氏田祖师》是老百姓祭祀神农氏的神像，下半部还刻绘了各种农具，画面两旁对联为"麦打万万仓，米打千千旦（石）"。

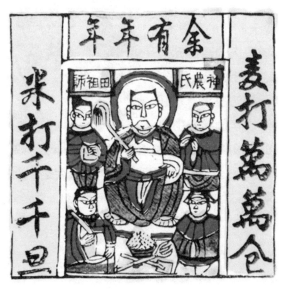

江苏汤阴纸马《神农氏田祖师》

一七四　药王菩萨

唐代著名医学家孙思邈是唐代京兆华原（今陕西耀州）人，幼时聪明好学，因病学医，学问精深，一生致力于医药研究，著有《千金要方》《千金翼方》，内容涉及生理、病理、治疗、药物、方剂等基础理论，又对外、妇、儿、针灸、按摩各科作了全面的总结，对唐以后中国的医药学发展贡献卓著。传说孙思邈死后成了超越生灵的真人，是最高级的神仙，因此成为古代民间供奉的最著名的药王，俗称为药王菩萨。旧时，全国各地医药业在农

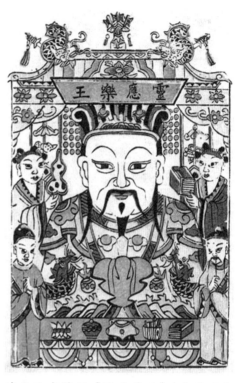

清代北京神祃《灵应药王》（台北历史博物馆藏）

历四月二十八日举行盛大的神会，祭祀药王孙思邈，称为药王庙会，必请戏班唱大戏《药王卷》。

宋徽宗曾封孙思邈为妙应真人，为此孙思邈的神像多为赤面慈颜、五绺长髯、方巾红袍、仪态朴厚的形象，也有的身边立有二侍童，一童捧药钵，一童托药包。清代北京神祃《灵应药王》就是人们祭祀孙思邈的神像。

一七五　剪除五毒

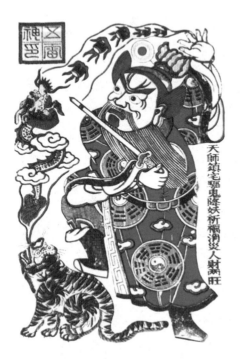

河北武强年画《天师镇宅》

五月初五日为端午节，又称端五节、端阳节等。在民俗观念中，端午节是一个旨在驱恶辟邪的节日。五月刚进入夏季，百虫蠢动，疾疫流行，古代医疗条件很差，所以人们将各种预防措施和宗教禁忌结合起来，以期达到驱恶逐邪、消灾避祸的目的，产生了端午节的种种禳祓风俗。其中流传较广的，是"避五毒"的习俗。所谓五毒一般指的是蛇、蜈蚣、蝎子、壁虎、蟾蜍。端午前后正值初夏季节，天气炎热，多雨潮湿，蚊虫滋生。所以为了避五毒，产生了种种祈求平安、禳解灾异的习俗，如插艾虎蒲箭，额头画"王"字，缝制五毒衣、五毒背心，佩香囊香包等，这些习俗原意都是驱邪避祟，经过长期的流传演变，又多了一层祝福纳吉、审美娱乐的含义。民间信仰认为将五毒放在一起可解百毒，通常与张天师像、钟馗像等一起悬挂祭拜，以保佑家户平安。

河北武强年画《天师镇宅》就是端午节民间常贴的驱五毒年画，贴在卧房大吉利，以禳除灾祸，祈求安康。其主旨正如画面上所题："天师镇宅，驱鬼降妖，祈福消灾，人财两旺。"

清代之前相沿流传了一千多年的钟馗信仰，从晋代以来就与年节相联系。但自清代起，转移附会到端午节的民俗生活中，钟馗画

在端午节派上了用场。
端午挂钟馗像是到明代
中期以后才逐渐形成的
习俗，清代挂钟馗像在
大江南北都比较普遍，
用以镇宅驱邪。明代以
前民间的钟馗像主要于
岁末，端午旧俗都贴张
天师像，请张天师镇邪
驱逐病害。正是由于五
月瘟疫易于流行，死者
众多，人们想起专门捉
鬼的钟馗，就让钟馗又
担负起夏季驱毒祛病的
重任，从而创造出钟馗
斩五毒的样式。苏州桃
花坞清代刻印的钟馗年
画中，有钟馗右手举剑，
左手抓一腰遮虎皮裙之
鬼，脚边有五毒。上方
有五只蝙蝠飞来，表示
五福临门；剑尖垂下蜘
蛛，寓意喜从天降。还
有"灵符镇宅""驱邪降
福"方印和"八卦图"，

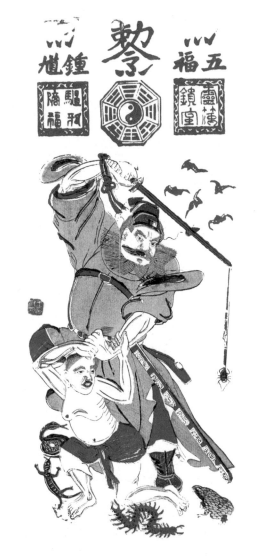

清代苏州桃花坞年画《五福钟馗》

提醒人们注意五月初五日盛夏已到，蛇蝎毒虫活动，要防范儿童被
虫咬，如清代苏州桃花坞年画《五福钟馗》。

一七六　祭祀虫王

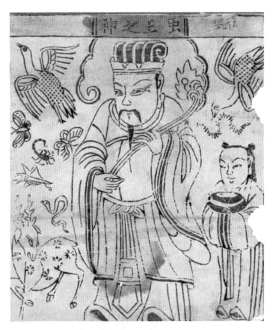

清代北京纸马《虫王之神》（台北历史博物馆藏）

自古以来，中国就是一个传统的农业国。在靠天吃饭的年代，虫害对农业危害严重，尤其是蝗虫危害最甚。人们御虫治蝗无术，只好求助神灵保佑。因此，旧时全国各地遍布八腊庙、虫王庙和刘猛将军庙，以祭祀专门驱除虫害、捍御灾荒的神灵虫王。

这位刘猛将军到底是谁，明清两代说法不一，但最有影响的是南宋抗金名将刘锜，民间以其为驱蝗神祇。俗传六月六初日是民间的虫王节，为了祈求人畜平安，生产丰收，每到这天，民间要祭祀虫王，举行抬虫王神像驱蝗、烧蝗等，借助刘猛将军神威来驱蝗。这天晚上，人们结队，鸣锣击鼓聚集到刘猛将军庙前，架木柴成"井"字形，举火焚烧，烟焰烛天，称为烧蝗，以为可以避蝗害。然后群持火炬，呼啸散去，反映出人们迫切的禳灾心情，表现了农家祭神求年丰的心态。

清代北京纸马《虫王之神》刻绘的虫王之神刘猛将军是个文官形象，右立一个捧盒童子，四周除有鹿、鹤，还有蝎子、蜈蚣、蛇、蝗虫等毒物，寓意虫王之神刘猛将军能驱除各种害虫。

一七七 祭祀井神

在民间俗神中，井神的资历算是很老的，早在殷商时代，他就已是人们所尊奉的一位大神了。人们日常生活的出入、饮食、栖身等方方面面都离不开居家神，而门、户、井、灶、中溜都有着造福人类的功劳，自然都被人们列为祭祀的对象。

清代南通神祃《井泉童子甘露将军》

相传井神的诞日为农历六月十一日，在这一天人们要在水井前焚香点烛，摆上甜甜的蜜食，以祈求井神保证井水甘甜可口，无毒无异味。除井神的诞日祭祀外，各地还有其他礼仪习俗。

井神经民间拟人化后，成为可爱的童子形象。如清代南通神祃《井泉童子甘露将军》刻绘的是井泉童子站立井边，身旁还有四位侍臣。

一七八　鲁班祖师

　　鲁班为春秋末期鲁国人，又称鲁般、公输般、公输子、公输盘，以巧夺造化闻名于世，先秦史籍多有记载。在日常生活中，人们习惯把那些技艺精湛的能工巧匠誉为"活鲁班""鲁班再世"。鲁班成了中国民间名声最大、影响最广的工匠神，自古便被木匠、泥瓦匠、石匠等土木建筑工匠尊奉为本行业的祖师爷和保护神。各地建有许多鲁班祀所，称为鲁班庙、鲁班殿、鲁班庵、公输子祠、鲁班先师祠等，定期祭祀。

　　清代河北武强年画《赵州石桥》刻绘五代皇帝周世宗柴荣和宋代开国皇帝赵匡胤应张果老邀请，同来考验赵州桥的牢度。他们搬来了日月、四大名山，分别装在柴王推的独轮车和张果老的法器里。而鲁班在桥下用双手托住了桥身，以示桥经住了严峻考验。赵匡胤、柴王头上分别有一条龙，暗寓他们的皇帝身份。

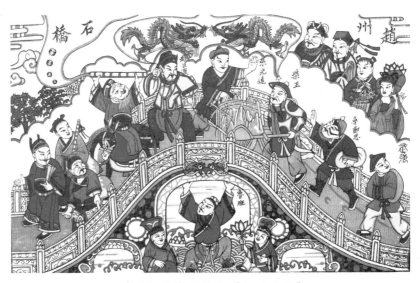

清代河北武强年画《赵州石桥》

一七九　祭祀马王

　　马为六畜之首，对人类的贡献巨大。古代农业生产中，马替人耕田种地；日常生活中，马为人运输往来；行军打仗中，马为人征战远行……马是人类最得力的助手和伙伴。马神，俗称马王，又称马祖、马明王、马王爷、水草马明王，是主宰和保佑六畜的神灵。自古以来，人们尤为重视祭祀马神，并形成经久不衰的习俗。

　　早在以农业起家、重视家耕的周代，官方就规定了四时祭祀马神的制度。后世历代都有延续，只是祭祀方式逐渐演变，有所不同。明太祖朱元璋曾命祭祀马神，特令太仆寺主持。明成祖朱棣迁都北京后，即令建马神祠，由官方礼祭，各府州县官吏每年也要祭祀马神。清代祭祀马神风俗久盛不衰。民间各地祭祀马王时间大都在马王诞日农历六月二十三日，又称马王节，多在马王庙举行，亦有在马号、马厩祭祀的。河南朱仙镇年画《马王》图中正坐的是穿圆领官衣、手抱如意、头生三目的马王，图下有牛马，形象地反映了人们祭祀马王祈求六畜平安的愿望。

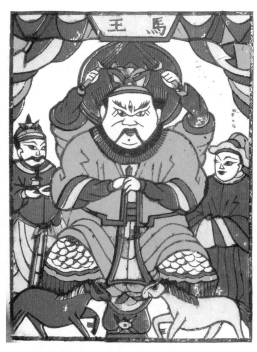

河南朱仙镇年画《马王》

一八〇　牛郎织女

　　牛郎织女、嫦娥奔月、孟姜女、梁山伯与祝英台是古代歌颂男女真诚爱情的四大民间传说，而牛郎织女的故事最为人熟知，名列中国四大民间传说之首。牛郎与织女最初源于原始信仰中的星辰崇拜，是人们将牵牛星和织女星神化与人格化的产物。牛郎星即牛宿（牵牛星），是二十八宿之一，为北方玄武七宿的第二宿；织女星又叫天孙，在银河西，和银河东的牵牛星相对。在东汉末年到三国魏时，牵牛和织女的爱情故事基本上定型了，其婚姻很不美满。后来，七月初七日这一天就变成民间的"七巧节""乞巧节"，也是中国的情人节，牛郎织女也就成了情人的爱神。

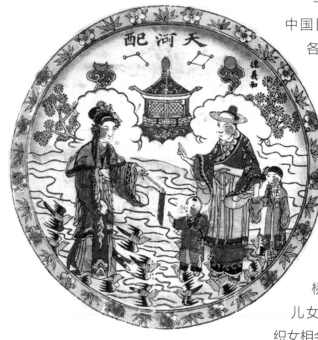

清代德义和画店年画《天河配》

　　牛郎织女传说在中国民间广为流传，各地年画作坊多喜刊印，但风格各异。清代德义和画店年画《天河配》刻绘牛郎织女分隔天河两边，喜鹊飞来搭起鹊桥，牛郎携一双儿女与天河对岸的织女相会。

七月初七日古称七夕，是夕女子祭祀河鼓、织女二星，以追慕天上织女的工巧和牛郎织女鹊桥相会的恩爱，所以也叫乞巧节、女儿节、双七节等。此节的起源与牛郎织女天河相会的美好传说密切联系，最初是由星名演变而来的。

在民间，七夕是一个完全属于女子的佳节，流行乞巧会习俗。相传七夕拜织女，会像织女一样有一双巧手。所以古代有女儿的人家都会在七夕夜的晚上摆设香案，供上鲜花、水果、白粉、胭脂和针线，乞求织女能够赐予她们一双灵巧的手。姑娘、

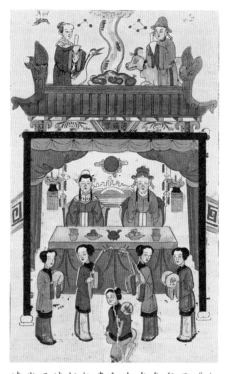

清代天津杨柳青印本套色年画《七夕乞巧》

媳妇们在这一天要穿针引线乞巧，向织女乞求智巧、灵巧，并用彩线对月穿针，若能穿过，则表示手艺会特别好。围绕着乞巧，又派生出来乞聪明、乞富贵、乞美貌、乞长寿等，而更多的则是向织女乞良缘。闺中姊妹一同来祭拜属于她们的神祇，带有联谊、同乐的味道。千百年来，女子怀着极大的热情和企盼，每逢七夕乞巧不辍，乞巧会这个习俗一直延续到今天。清代天津杨柳青印本套色年画《七夕乞巧》就刻绘了七夕乞巧会的场景。

一八二　魁星点斗

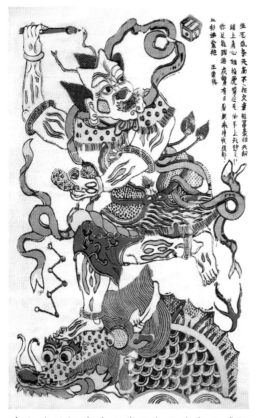

生毫喜象无高不(柏又书龙罩象雅天额
顶上肩心雄约虎暗蛇毛仰牛上天颗甲
赤足龙踏海衣背有日星照来诗依接脚
血形摊紫絕 王荣兴

清代苏州桃花坞王荣兴年画店年画《魁星点斗》

民间认为魁星主掌文章气运，是读书士子的守护神。魁星的信仰源于星宿崇拜，为广义之五文昌之一。魁星原是北斗七星的第一颗至第四颗星，其余三星为杓。后来以星拟人托祀，将其化为相对固定的形象，取"魁星踢斗"之意而加以供奉。

早期图绘的魁星神像，是画一个如鬼的神灵用脚踢一只斗或抱一只斗。还有一种魁星图则画一蓝面赤发、手舞足蹈的鬼单足独立于鳌头之上，一手捧墨，一手执笔，另一只脚踢出或托起后面的北斗，反顾举笔点之，称为"魁星点斗，独占鳌头"，象征圈点题名金榜的士子姓名，寓榜上有名。

俗传七月七是魁星的生日，因此七月初七日有祭拜魁星爷的习俗。古时读书人在七夕这天祭拜魁星，祈求魁星保佑自己考运亨通，大魁天下。清代苏州桃花坞王荣兴年画店年画《魁星点斗》点明了"独占鳌头，金榜题名"的画意。

一八三　盂兰盆节

农历七月十五日，又称七月半，是民间的重要节庆，道教称为中元节，佛教则称为盂兰盆节。民间旧称鬼节，即祭祀祖先的节日，与清明、十月朔合称为民间三大鬼节。

佛教确定每年农历七月十五日为盂兰盆节，起源于佛教"目连救母"故事。《大藏经》记载，释迦牟尼佛的弟子目连为了救他死去的母亲脱离饿鬼道的折磨，向佛祖求救。在佛祖的指点下，目连在七月十五日僧众安居终了日，备好百味饮食，供养十方僧众，借助众僧之力，超度亡魂，助其母亲解脱了苦难。从此，佛教徒们都会在这天举行功德法会。明清时期，《目连救母》戏曲、戏画佳作层出不穷，如明代绘本《目连救母》。

后来，这一天成为民间祭祀已逝先人的鬼节，每年到了农历七月半，人们都会宰鸡杀鸭，焚香烧衣，拜祭由地府出来的饿鬼，以化解其怨气，不致贻害人间，久而久之，就形成了鬼节的风俗。

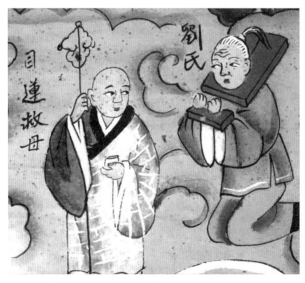

明代绘本《目连救母》

一八四　祭月赏月

　　每年农历八月十五日是中秋节，我国传统三大节之一，也称仲秋节、八月节、团圆节。关于中秋节起源，民间流传最广的就是"嫦娥奔月"，散见于古代典籍之中，说的是嫦娥偷吃了西王母给后羿的不死药，于八月十五夜飞到月宫。相传中秋节为月神生日，祭月赏月是中秋节的重要习俗。

　　古代帝王有春天祭日、秋天祭月的礼制，民间也有中秋祭月的习俗。到了后来赏月重于祭月，严肃的祭祀变成了轻松的欢娱。唐代盛行七夕拜月，是从七夕拜双星风俗演变而来的，至晚唐才与中秋家庭团圆风俗相结合，转变为八月十五中秋之夜拜月赏月，这一转变对后世有广泛而深刻的影响。

　　明月千里寄相思，每逢佳节倍思亲。古人把圆月视为团圆的象征，因此，中秋节作为团圆节，是中华民族象征团圆、吉祥的传统佳节。每到中秋之夜，少女祈求早得佳偶，妇人祈求夫妻恩爱，新妇祈求早生贵子。民间的中秋拜月活动，均以女子为主。

　　唐代以后，改变了唐人以七夕拜月为主、八月中秋拜月为次的习俗，逐渐形成了主要在八月中秋赏月的风俗，祭月拜月就成了中秋节最普遍、也最重要的一个活动。明清时期月神形象发生了重要变化，由早期纯道教色彩的以嫦娥为主的月宫图景演变为佛道交融的月光菩萨与捣药玉兔并存的世俗形象。明人刘侗、于奕正《帝京景物略》记载，每逢八月十五日中秋节，家家拜月供奉的果饼必须是圆的，而且要在对着月亮升起的地方设立月光牌位，向着月亮供奉祭拜，还要从市中纸肆买回月光纸。月光纸通常为木刻版水彩印制的神像，为传统中秋祭月所用神像纸马，绘有月神和月宫。满月图像中有月光普照菩萨趺坐在莲花上。月光下是月宫桂殿，前有玉兔人执杵捣着臼中仙药。这种月光神祃小的三寸，大的一丈，精致

的还在纸上洒金。月光神祃供在月光牌位上，设下供案摆好瓜果、月饼等祭品。等月亮升起，便燃烧斗香恭祀太阴星主月光菩萨来享用。礼拜之后，就把月光神祃焚烧，开始撤供，把祭品分给家人享用。出门在外的家人，也要替他留一份。

　　清代北京神祃《广寒宫》月光纸上方刻印观音菩萨跌坐在莲座上，有龙女、善财童子双手合十立于漂浮海面的莲瓣上；下方有一圆光，象征满月，内刻玉兔在桂树下捣药，后有绣窗画栋，玉石栏杆的宫殿。圆光外上刻北斗七星和南斗六星站立两侧，下方有寿山福海图。这类神祃构图匀称饱满，刻工细密，是北京年画作坊上乘之品。

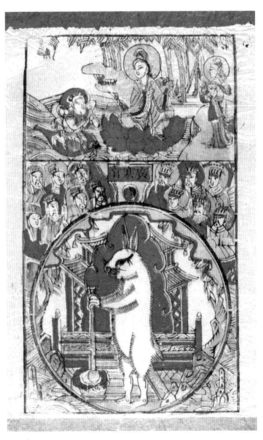

清代北京神祃《广寒宫》(美国哥伦比亚博物馆藏)

一八五　酒神杜康

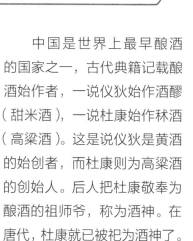

中国是世界上最早酿酒的国家之一，古代典籍记载酿酒始作者，一说仪狄始作酒醪（甜米酒），一说杜康始作秫酒（高粱酒）。这是说仪狄是黄酒的始创者，而杜康则为高粱酒的创始人。后人把杜康敬奉为酿酒的祖师爷，称为酒神。在唐代，杜康就已被祀为酒神了。全国各地酿酒业普遍崇拜杜康，立庙祭祀，以祈求酒神保佑所酿出的酒味道醇香，畅销万里。

相传每逢农历八月十八日是酒神的诞辰，各酒坊、酒店要祭祀酒神，除香、烛、牲、果等供品，酒是主要的供品。酒坊祭祀酒神，墙上挂着巨幅酒神神像。出酒时，酒工们燃

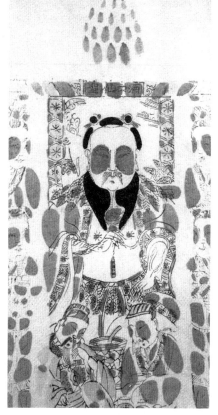

清代余杭彩色神祃《酒中仙圣》

烛点香，捧着酒碗，酬谢酒神，祈祷酒神保佑酿出好酒。各地酿酒业举行各种祭祀酒神活动，其目的一是崇德报功不忘本，二是祈求酒神保佑酿酒顺利，酒业兴旺。

清代余杭彩色神祃《酒中仙圣》刻绘酒中仙圣头扎仙髻，身着树叶衣裙，袒胸露腹，居中端坐，一派原始天然。左右四个侍童捧杯托酒侍奉。有趣的是，下方有两个饮者围着酒缸而坐，酣睡无语，设色时以小面积色块点染，丰富斑斓。

一八六　登高赏菊

菊花花期为农历九月，故而九月叫菊月，重九也叫菊节、菊花节。重九菊节与菊有关的节俗活动有赏菊、饮菊酒、食菊糕等。

汉代人们饮菊花酒以延寿，由三国魏人钟会《菊花赋》可知，重阳节习俗已经从汉代的饮菊花酒发展到在饮酒时赏菊，可见重阳节赏菊的习俗，魏晋时期就已经形成。而陶渊明爱菊、种菊、赏菊，更是为后世留下了赏菊的千古佳话。唐代赏菊已蔚成大观，上自宫廷，下至民间，赏菊习俗十分风行。两宋时期无论禁中、贵家，还是士庶之家，重阳赏菊必不可少。由于南宋菊艺技术的提高，在南宋都城临安每至重九举办菊花会。辽金元时期，宫廷和民间也流行赏菊之风，当时已经在皇家园林中栽培菊花供帝后赏玩了。在元代的宫廷生活中，赏菊已经成为一项重要内容，重阳节时不但要设宴赏菊，还要举行菊花节，并已形成制度。明清时期赏菊风俗更为盛行。乾隆初期北京地区的艺菊赏菊盛况空前，几乎家家都要供赏黄菊，诗人咏菊佳作连篇。

山东杨家埠年画《农家乐》中"重阳登高赏菊"就刻绘了人们重阳登高赏菊的场景。

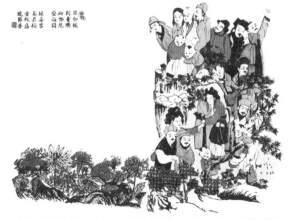

山东杨家埠年画《农家乐》中"重阳登高赏菊"

一八七　祭祀妈祖

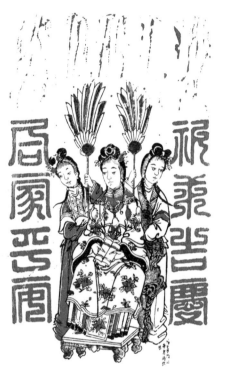

清代福建漳州年画《天后圣母》

中国广大沿海地区都有海神崇拜，民间敬奉的海神，称为海神娘娘、妈祖、天后、天妃、天上圣娘、天后圣母，等等。

海神娘娘本名林默，宋初福建莆田湄洲屿人，父亲林愿是当地的都巡检。林默只活了二十七岁。因出生后不啼哭，所以家人给她取名默。到了结婚年龄，她发誓不嫁人，相传有"出元神救弟兄"的神举。林默去世后，人们祈望神灵保佑自己在海上行船时避祸，便将她奉为海神妈祖，湄洲人建造庙祠，供奉林默。很快海神娘娘信仰日益扩大，蔓延到广大沿海地区和一些内河地区，林默一下子从地方保护神上升为全国性的女神，还得到历代皇帝的大力提倡。相传九月初九日是妈祖羽化升天的忌日。妈祖的故乡湄洲在重阳祭祖的比清明更多，俗有以三月为小清明，重九为大清明的说法，从而形成重阳祭祀海神的习俗。妈祖也是福建民间最尊崇的神祇。

清代福建漳州年画《天后圣母》刻绘天后圣母在两个执扇侍女簇拥下，身着花袍，手捧书卷，端坐龙椅，主仆形象都是美女模样。对于天后圣母，老百姓们送给她一个更加亲切的称呼"海神娘娘"。

一八八 万里寻夫

十月初一日，民间称为十月朔、十月朝、祭祖节、寒衣节、烧衣节等，也称之为鬼节。俗语说："十月一，送寒衣。"传统民俗，十月朔这天最重要的活动就是烧纸，为故去的亲人送寒衣。时序入冬，天气渐寒，人皆着棉，唤起人们思念亡故的亲人的情怀，于是就有了送寒衣的习俗，实际上是儿孙想尽孝道的一种慰藉。这也是中华民族慎终追远、不忘根本的传统道德的体现。

相传寒衣节源于孟姜女万里寻夫的传说。因孟姜女找到自己的丈夫的这天正是十月初一日，人们就将这一天称为寒衣节，相沿成习。这一天人们都要用五色彩纸剪寒衣，到坟头上烧给死去的亲人，有的将所剪制的寒衣，悬挂在小树枝上或插在坟头，寄托人们对故去亲人的一种缅怀之情。孟姜女万里寻夫一直是民间年画钟爱的画题，为老百姓喜闻乐见，清代上海孙文雅出品彩色套版年画《孟姜女万里寻夫全部》生动描绘了孟姜女万里寻夫的故事，是民间年画中的佳作。

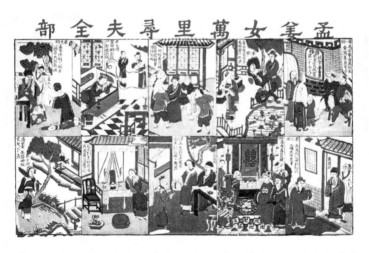

清代上海孙文雅出品彩色套版年画《孟姜女万里寻夫全部》
（英国伦敦大英图书馆藏）

一八九　城隍出巡

城隍信仰始于三国时期，城隍成为城市的守护神，地位与土地神相当。宋代时城隍被纳入国家祀典，明清时期人们已经把城隍神比作各地的地方官。旧时全国各地大大小小的城市里，几乎无一例外，都设有城隍庙。所以各地又陆续出现了与城隍神有关的民俗活动，最著名的是每年清明节、七月半和十月朔迎接城隍率领部将出巡的活动。

民间年画中多有城隍神像，如清代北京神祃《灵应城隍》等。

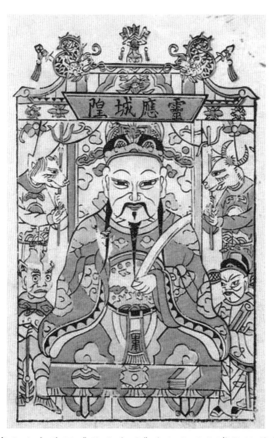

清代北京神祃《灵应城隍》（台北历史博物馆藏）

一九〇　祭祀牛王

古代中国是典型的农耕社会，牛王就是牛神。农民以牛为主要耕畜，对牛十分看重，祭祀牛神就是希望得到神灵的佑护而使耕牛平安。祭祀牛神的风俗由来已久，春秋时秦文公就已立祠供奉牛王。由于牛在农业中的作用、地位不断提高，牛王也越来越被神化，并逐渐人格化。宋代供奉的牛王是牛头人身，后来又成了人神形象。

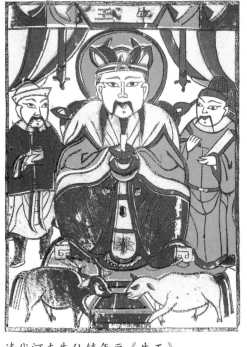

清代河南朱仙镇年画《牛王》

历朝历代有许多与牛相关的节日，各地祭祀性节日，称为牛王节、牛神节、牛王会、牛王诞、祭牛节、敬牛节、颂牛节、牛诞节，等等。牛王节既是汉族的民间节日，也是西南少数民族的民间节日。牛王节的时间各地不一，有农历四月初八日、四月十八日、五月初七日、六月初六日、七月初七日、八月初八日、十月初一日、十一月初一日、冬至日，影响较大、分布较广的则是十月朔的祭牛习俗。

农家敬奉保护耕牛的牛王，民间供奉的牛王就是拟人化的神灵，牛王的形象明显与马王不同，大多是白面五绺长须，文官装扮。清代河南朱仙镇年画《牛王》刻绘牛王头戴纶巾，身穿天衣，腰系挺带，双手托圭，白面长须，形貌温顺，左右各立侍从，前有双牛吃料。

一九一　祭祀炉神

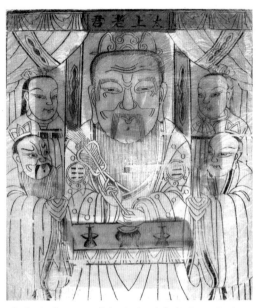

清代北京纸马《太上老君》（美国哥伦比亚大学博物馆藏）

炉神（炉火神），是旧时金银铜铁锡等冶铸行业所供奉的神祇，把炉神尊奉为该行业的祖师爷。炉神就是道教三大尊神之一的太清道德天尊，又称太上老君，俗称老君，也就是大哲人老子。老子出关前，把他用毕生心血所撰写的一部书赠予了尹喜，这就是震古烁今的道教祖经《道德经》五千余言。老子留书之后，就骑着一头大青牛，继续西行，从此杳无音信。

太上老君原本是早期道教最高神，自从六朝以后三清尊神出现，才降为第三位，尊号是道德天尊。旧时全国各地金银铜铁锡业大多供奉炉神老君。农历十月十五日下元节，又称下元日。民间在这一天有工匠们备香褙供品、磕头烧香、酹酒祭祀炉神的习俗，祭祀炉神是为了祈求炉神保佑自家的生意像炉火那样红火兴旺。民间也有在农历二月十五日老君诞辰这一天祭祀的。

在各地道观中的三清殿里供奉的三清神像中，那位手持一把画有羽扇的就是道德天尊，如清代北京纸马《太上老君》就是描绘手持羽扇的太上老君。

一九二 九九消寒

中国人在两个节日都有吃饺子的习俗，一是春节，这时正是大年初一的开始，"交"与"饺"谐声，"子"为"子时"，取"更岁交子"的意思；二是冬至，俗称冬节、交冬、长至节、亚岁等，既是二十四节气之一，又是传统节日。冬至日是一年中白昼最短、夜间最长的一天。古人对冬至十分重视，曾有"冬至大如年"的说法。冬至吃饺子的习俗在明清时已相当盛行，旧时冬至节的饮食习俗，因地域不同，南北方各有差异。北方在冬至吃饺子，南方则在冬至吃汤圆。

从冬至起，中国大部分地区真正进入了数九寒天。按照传统历法计算，从冬至次日开始数起，每九天为一个时段，共有九个时段：第一个九天叫一九，其后依次称二九、三九，直至九九，合称"九九"。以九数日叫数九，以志数九消寒。南朝梁人宗懔《荆楚岁时记》记载："俗用冬至日数及九九八十一日，为寒尽。"民间冬至还有贴绘"九九消寒图"的习俗。

"九九消寒图"是民间年画中历画的一种，也是早期出现的年画形式之一，看似数九，实为冬日八十一天的简单气象记录，大致有三种图式：文字、圆圈、梅花。明人尤侗《帝京景物略》说："冬至日，画素梅一枝，为瓣八十有一，日染一瓣，瓣尽而九九出，则春深矣。"可知明代"九九消寒图"的形式多画梅花。另有"九九消寒诗图"表现了老百姓对天、对大自然的关注，以及人类与大自然的生存关系。清代年画中"九九消寒图"的形式花样较多，传世之作尚有不少，在"九九消寒图"一类民间年画中清代河北武强年画《九九消寒农历图》名气最大，民间也叫"六子争头"，画面主体巧妙地将头部和臀部相互借用，组成了六个不同姿态的孩子。孩子手中分别拿着苹果、桃和柿子，分别寓意平安、长寿和如意；四周绘制

十二生肖，四角绘有四季富贵花卉，暗含富贵吉祥之意。花瓣共有九九八十一瓣，顶部中间印有九九歌："一九二九不出手，三九四九凌上走，五九萌芽生，春打六九头，七九河开河不开，八九雁来雁准来，九九加一九，遍地犁牛走。"两侧为福寿花瓶一对，有"六畜兴旺，五谷丰登"联语。

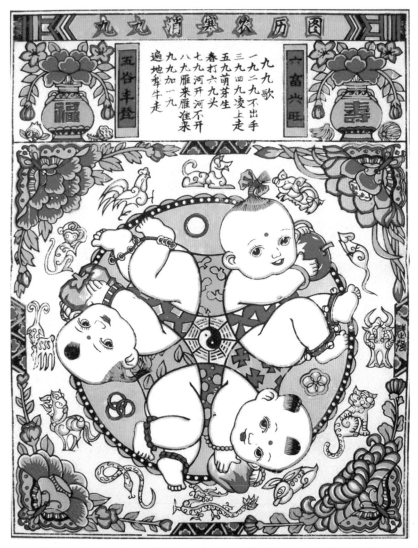

清代河北武强年画《九九消寒农历图》（英国大英博物馆藏）

一九三　腊八蜡祭

腊月初八日为腊八节，原本是上古腊日蜡祭、腊祭两种祭祀活动之一。蜡祭与农业生产有关，是祈求丰收的节日，祭祀八大农神以感谢一年收获。周代有关农事的祭名叫八蜡，原先分别指先啬、司啬、农、邮表畷、猫虎、坊、水庸、昆虫。周代每年农事结束后，就在腊月举行祭祀八蜡活动，又叫八蜡祭、大蜡之礼、八蜡之祭。

虫害是农业的大敌，古代基本没有农药，所以驱逐害虫就演变成八

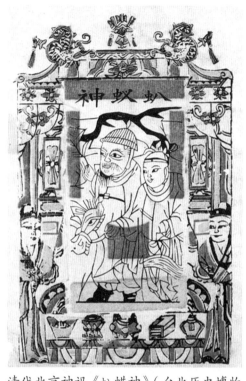

清代北京神祃《虮蜡神》（台北历史博物馆藏）

蜡祭祀的主要内容，八蜡神也就变成专司其职的神祇。八蜡祭发展到汉、唐时，蜡祭的活动已变得非常隆重。明清时期，蜡祭时行时止。后来人们修建起八蜡庙。八蜡被后世讹为蚂蚁，农家祭蚂蚁，以祈求田中无水旱虫灾，五谷丰登。

清代北京神祃《虮蜡神》就是祭祀八蜡的神祃，"虮"在北京方言里同"蚂"，虮蚁神就是蚂蚁神，古称八蜡，是古代年终田功告成之际，合祭八神而报飨的神祇。

一九四　发财还家

　　"回家过年"一直是中国人心中一个根深蒂固的情结，是中国人特有的强烈而无意识的冲动，这就是对家和故乡的无限眷恋。春节将至，除非迫不得已的情况下，每个家庭成员都会赶回家，与家人一起过年。

　　近代在资本主义思想影响下，城乡弃农经商的地主不断涌向新开辟的商埠城市，在他乡经商作客的买卖人越来越多，于是"发财还家"一类的年画大量出现。清代天津杨柳青年画《发财还家过新年》描绘了一个在外经商的人回家过大年，带回大量金银元宝，雇了工人推车，送进家门来，家中男女老少都出房门到院子里迎接。正值过年时节，院子大门贴有春联，肥猪拱门送来财宝，公鸡在院墙上啼叫，小狗在院里撒欢，寓意财神进门、鸡犬宁家；厨房里妇女正在煮饺子，老人在供桌前祭祀财神，孩子放着鞭炮，真实地刻画出了清代富商阶层的生活状态以及当时的社会风气。

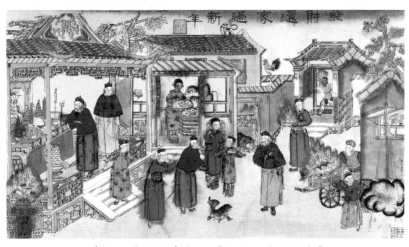

清代天津杨柳青年画《发财还家过新年》

一九五　小年祭灶

在古代中国人信奉的众多神灵中，灶神在民间的地位是最高的。俗信灶神为天帝派驻各家的监察大员，每年腊月二十三日或二十四日，灶王爷都要返回天宫，向玉皇大帝述职，报告一家人这一年来所作所为。玉皇大帝依据灶王爷的报告，来决定降祸或赐福于这家人。所以每家在这一天都要举行祭祀仪式，恭送灶王爷上天。这种送灶习俗在我国各地都极为普遍，自古至今大致相同。

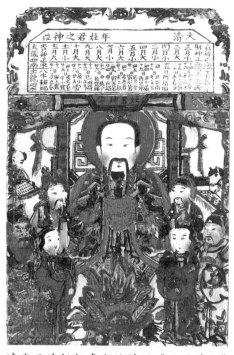

清代天津杨柳青彩绘神祃《灶君神位》

灶神神像是个庞大的体系，供奉灶王的神龛大都设在灶的北面或东面，中间供上灶王爷的神像。没有灶王神龛的人家，也有将神像直接贴在墙上的。各地灶神造型主要是单座和双座，单座只有灶王爷一人，双座则是灶王爷与灶王奶奶。还有三座灶，是山东东昌府和潍县杨家埠年画独有的。灶神像上大都还印有这一年的日历，上书"灶君神位""东厨司命主""人间监察神""一家之主"等文字，以表明灶神的地位，两旁贴上"上天言好事，回府（宫）降吉祥"之类的对联，以祈求灶神保佑全家老小的平安。清代天津杨柳青彩绘神祃《灶君神位》描绘灶王爷居中捧圭独坐，这是供给商家官府无眷属之家张贴的神祃。

一九六　扫尘迎新

扫尘，就是年终大扫除，北方叫扫房，南方叫掸尘。这是春节传统习俗之一，本是起源于古人驱除病疫的一种宗教仪式，后来演变成年底的大扫除习俗。民间在举行过祭灶后，就开始正式地为过年做准备，从腊月二十三日起到年三十止。民间把这一段日子叫作"迎春日""扫尘日"，家家户户都在准备过年了。

民谣说："腊月二十四，掸尘扫房子。"春节扫尘风俗由来已久，按照民间的说法，因"尘"与"陈"谐声，"扫尘"就有"除陈布新"的含义，意思是把一切穷运、晦气统统扫出门，寄托着老百姓一种除旧迎新、拔除不祥的美好愿望，也反映了老百姓讲究卫生、预防疾病的传统。为了扫尘吉祥，老百姓还创作了扫尘神符。人们相信凡神像或名讳所出的符令，经法师、道士次点开光圣化后，可以传递神灵威力，以克制不祥，驱邪除祟，从而达到镇宅护身、长保平安的目的。如清代山东潍县年画《扫尘》。

清代山东潍县年画《扫尘》

一九七　张贴门神

门神是民间最受人们欢迎的保护神之一，中国民间信奉门神，由来已久，各地过年都有贴门神的风俗。歌剧《白毛女》中

重庆梁平门神画《秦叔宝尉迟恭》

经典唱段说："门神门神骑红马，贴在门上守住家。门神门神扛大刀，大鬼小鬼忙逃跑。"

春节时人们要在门上新贴一对门神，用以驱邪辟鬼，守护家宅，迎祥纳福。早期的门神并没有神灵的物像，最初的门神是刻桃木为人形，悬挂在大门旁边。汉代以后，才出现人物形象的门神，最早的有形门神是专门治鬼的神荼、郁垒。最迟在元明时期，门神不再是神荼、郁垒两个神人，开始由人来选派，最初选出的是大唐开国元勋秦琼、尉迟恭两位将军，这是民间流传最广的一对门神。在传世的门神画里，秦琼和尉迟恭两人的形象为数最多，可谓享誉全国，家喻户晓，堪称天下第一门神。二人形象所持兵器各不相同，白脸秦叔宝执锏，黑脸尉迟恭执鞭，有节的是鞭，没有节的是锏，如重庆梁平门神画《秦叔宝尉迟恭》。

　　中国人过年家家户户都有贴春联的风俗，春联的源头是桃符，最初人们以桃木刻人形挂在门旁以辟邪，后来刻画门神像在桃木上，再后来简化为在桃木板上题写门神名字。魏晋南北朝隋唐时期，人们在立春日多在门上贴"宜春"二字；到宋代逐渐演变成今天的春联。春联真正普及始于明代，据说与朱元璋的提倡有关，因为"红"与"朱"意思相同，以示朱姓永坐江山。

　　贴春联、挂门笺、贴福字，欢欢喜喜过大年。民国山东杨家埠年画《年年发财》描绘一个童子执扇，一个童子驮宝，一个童子持"年年发财"手卷，簇拥着三位神仙来到一户人家。神仙捧着金元宝、火龙珠，女主人出来迎接。大门贴有写着"生意兴隆地，财源茂盛家"的春联，横批是"福临门"，大门内的照壁上则是一个大大的"福"字斗方，反映了过年贴"福"字的风俗。这户人家门前插有民国国旗，可见这是民国时期的年画。

民国山东杨家埠年画《年年发财》

一九九　祭神祭祖

旧时过大年各地有祭祀天地三界全神的风俗。每到年三十晚上，家家户户在中庭安放长案（天地桌），挂出《全神图》，摆上供品，燃香点烛，一家老小在神位前跪拜。祭拜后将天地全神图焚烧以送全神，以表达对新的一年美好的寄望和祝福，祈求来年的安宁康乐。祭神后，全家人才开始围炉吃团圆年饭。

河南滑县年画《全神图》刻绘天地三界佛道各类神灵，包括以雷神、如来佛祖、太上老君、孔圣人、泰山老奶、增福财神、地藏王、关圣帝君等为主体的六组七十八全神。这些多是千百年来与民间生产生活密切相关并长期信仰的土生

河南滑县年画《全神图》

土长的神灵，突出表现了"敬神镇宅降祥纳福、天地众神和谐共存"的主题，全图构图分层排列，主次分明。

年三十晚上，还有各家祭拜祖宗的风俗。祭祖仪式由家庭主妇先做准备，在祖宗牌位前（或在中堂悬挂祖宗图像），在供桌上摆好各种供品，点燃香烛，家人一一虔诚跪拜，还要烧金纸（一种贴着金箔，折成元宝状的纸钱）。民间认为祖宗神灵是每家的保护神，可祈求全年人口平安，家业兴旺。

二〇〇 团圆守岁

　　大年与平日最大的不同是，一家人欢聚一堂，坐在一起吃年夜饭，共享家庭团聚的幸福。过大年吃年夜饭是中华民族的传统习俗，年夜饭里饱含的是家人的亲情，融入的是一种文化传统，俗称"合家欢"。没回家的人，也要为他摆好碗筷，象征他也回家团聚了。家人在一起既享受着满桌的佳肴盛馔，也享受着那份团圆喜庆的气氛。家家户户的年菜中都有一道必不可少的菜，那就是完整的鱼。很多地方吃年夜饭，这鱼是不能动筷子的，要到年初一才能吃。"鱼"与"余"谐声，象征吉庆有余，也寓示年年有余，一家老少既享受满桌的佳肴盛馔，也享受那阖家团圆的快乐。

　　清代天津杨柳青年画《新年多吉庆，合家乐安然》之"年夜饭"一则描绘了一家几代同堂过大年、坐在热炕上围着炕桌吃年夜饭的场景，炕桌中央的大盘子里盛着一条完整的大鱼。

清代天津杨柳青年画《新年多吉庆，合家乐安然》之"年夜饭"

民间在除夕之夜还有送旧迎新、守岁的习俗。除夕守岁是最重要的年俗活动之一，就是从吃年夜饭开始，年夜饭要慢慢地吃，从掌灯时分入席，有的人家一直要吃到深夜，甚至彻夜不睡觉，熬夜迎接新一年到来叫守岁，又称熬年。守岁风俗由来已久，西晋时期就有守夜辞旧迎新的风俗。通宵守夜象征着把一切邪瘟病疫照跑驱走，期待着新的一年吉祥如意。

当子正到来的那一刻，家家户户抢着燃放开门鞭炮。清代天津杨柳青早期年画《新年吉庆》就描绘了一户诗书人家除夕夜全家男女老少欢聚守夜辞旧迎新的情景，全家人各忙各的，喝茶、端坐抽烟，对镜梳妆，煮饺子，消夜，敬茶，玩莲花灯，玩提线木偶，耍拨浪鼓，扛鞭炮准备燃放……连小狗小猫也熬夜凑热闹，大厅正中座钟的时针指向零点二十分，表示此时正是辞旧迎新的时刻。

清代天津杨柳青早期年画《新年吉庆》（日本早稻田大学藏）

参考文献

[1] 王树村. 杨柳青墨线年画 [M]. 北京：人民美术出版社，1980.

[2] 王树村. 中国年画百图 [M]. 北京：人民美术出版社，1988.

[3] 王树村. 苏联藏中国年画珍品选 [M]. 北京：人民美术出版社，1989.

[4] 王树村. 中国民间年画史论集 [M]. 天津：天津杨柳青画社，1991.

[5] 王树村. 中国民间年画史图录 [M]. 上海：上海人民美术出版社，1991.

[6] 王树村. 年画史 [M]. 上海：上海文艺出版社，1997.

[7] 王树村. 中国民间年画 [M]. 济南：山东美术出版社，1997.

[8] 王树村. 中国年画史 [M]. 北京：北京工艺美术出版社，2002.

[9] 王树村. 王树村藏年画精品 [M]. 广州：岭南出版社，2004.

[10] 王树村. 中国戏出年画 [M]. 北京：北京工艺美术出版社，2006.

[11] 王树村. 中国民间门神艺术史话 [M]. 天津：百花文艺出版社，2008.

[12] 王树村. 中国民间纸马艺术史话 [M]. 天津：百花文艺出版社，2008.

[13] 冯骥才. 中国年画集成：杨家埠卷 [M]. 北京：中华书局，2005.

[14] 冯骥才. 中国年画集成：朱仙镇卷 [M]. 北京：中华书局，2006.

[15] 冯骥才. 中国年画集成：杨柳青卷 [M]. 北京：中华书局，2007.

[16] 冯骥才. 中国年画集成：滩头卷 [M]. 北京：中华书局，2007.

[17] 冯骥才. 中国年画集成：云南甲马卷 [M]. 北京：中华书局，2007.

[18] 冯骥才. 中国年画集成：绵竹卷 [M]. 北京：中华书局，2008.

[19] 冯骥才. 中国年画集成：武强卷 [M]. 北京：中华书局，2009.

[20] 冯骥才. 中国年画集成：高密卷 [M]. 北京：中华书局，2009.

[21] 冯骥才. 中国年画集成：滑县卷 [M]. 北京：中华书局，2009.

[22] 冯骥才. 中国年画集成：内丘神卷 [M]. 北京：中华书局，2009.

[23] 冯骥才. 中国年画集成：俄罗斯藏品卷 [M]. 北京：中华书局，2009.

[24] 冯骥才. 中国年画集成：平度 (东昌府卷)[M]. 北京：中华书局，2010.

[25] 冯骥才. 中国年画集成：绛州卷 [M]. 北京：中华书局，2010.

[26] 冯骥才. 中国年画集成：梁平卷 [M]. 北京：中华书局，2010.

[27] 冯骥才. 中国年画集成：佛山卷 [M]. 北京：中华书局，2010.

[28] 冯骥才. 中国年画集成：凤翔卷 [M]. 北京：中华书局，2010.

[29] 冯骥才. 中国年画集成：漳州卷 [M]. 北京：中华书局，2010.

[30] 冯骥才. 中国年画集成：上海小校场卷 [M]. 北京：中华书局，2011.

[31] 冯骥才. 中国年画集成：桃花坞卷 [M]. 北京：中华书局，2011.

[32] 冯骥才. 中国年画集成：日本藏品卷 [M]. 北京：中华书局，2011.

[33] 冯骥才. 中国年画集成：平阳卷 [M]. 北京：中华书局，2011.

[34] 冯骥才. 中国年画代表作 [M]. 青岛：青岛出版社，2013.

[35] 罗启荣，欧仁煊. 中国年节 [M]. 北京：科学普及出版社，1983.

[36] 金铭子. 中国传统节日及传说 [M]. 济南：山东美术出版社，1991.

[37] 邓明，高艳. 老月份牌年画 [M]. 上海：上海画报出版社，2003.

[38] 冯敏. 新春吉祥画：中国年画 [M]. 哈尔滨：黑龙江人民出版社，2005.

[39] 韦黎明. 中国节日 [M]. 北京：五洲传播出版社，2005.

[40] 宋兆麟，李露露. 图说中国传统节日 [M]. 西安：世界图书出版公司，2006.

[41] 中央文明办调研组. 我们的节日 [M]. 北京：学习出版社，2006.

[42] 陆克勤. 新年画图录 [M]. 上海：上海书店出版社，2007.

[43] 赵红，祁斌. 中国传统节日习俗 [M]. 合肥：安徽文艺出版社，2007.

[44] 陆克勤. 新年画图录：中国年的回忆 [M]. 上海：上海书店出版社，2007.

[45] 刘魁立. 中国节典：四大传统节日 [M]. 合肥：安徽教育出版社，2008.

[46] 高天星. 中国节日民俗文化 [M]. 郑州：中原农民出版社，2008.

[47] 薄松年. 中国年画艺术史 [M]. 长沙：湖南美术出版社，2008.

[48] 马志强. 中国民间孤本年画 [M]. 北京：中国书店，2008.

[49] 严敬群. 中国节日传统文化读本 [M]. 北京：东方出版社，2009.

[50] 周啸天. 中国节日 [M]. 成都：天地出版社，2009.

[51] 霍清廉. 中国经典年画 [M]. 郑州：河南文艺出版社，2010.

[52] 郭思克. 山东省博物馆藏年画珍品 [M]. 北京：文物出版社，2010.

[53] 王文章. 中国传统节日 [M]. 北京：中央编译出版社，2010.

[54] 李露露. 中国节：图说民间传统节日 [M]. 福州：福建人民出版社，2012.

[55] 余志慧. 中华传统文化经典：中国节日 [M]. 合肥：黄山书社，2012.

[56] 殷伟. 寻找遗失的中国年味 [M]. 新加坡：世界中华传统文化（新加坡）交流会出版社，2013.

后 记

六十多年前，我一直在外婆身边生活。外婆是一个具备传统价值观的女性，虽然她没有读过书，但在我幼小心灵中是一位无所不知的长辈。她的大多知识都是通过耳熟能详的民间谚语、歌谣中得来的。小时候，外婆教过我许多谚语、民谣等，如一首民谣完整地描绘了过大年的习俗："……二十三，祭灶官；二十四，扫房日；二十五，磨豆腐；二十六，炖猪肉；二十七，杀只鸡；二十八，贴年画；二十九，去打酒；年三十，包扁食；大初一儿，撅着屁股乱作揖儿！"

这里说到的"二十八，贴年画"，是说一般在腊月二十八日，家家户户为了迎接新年都要在这一天开始贴年画作为新年的吉祥装饰。人们十分认真、郑重地粘贴，有一种独特的仪式感，体现了一种热爱生活的态度。

外婆每年贴门神的画面成为我记忆中永远抹不去的影像。

如今贴年画与昔日相比，在不知不觉的时间流失过程中悄悄发生了一些变化。前文给小读者讲完二百则年画故事后，我们再说说如今过大年如何贴年画。一般来说，过大年贴年画的时间，有在腊月二十三日、二十四日这两天的，而在腊月二十八日则最为常见。因为这正是临近过年之时，家家户户都会准备迎接新年的装饰的时候。

说到贴年画的位置，大多贴在家室内显眼的地方，如客厅一般多贴中堂画，题材有"福禄寿喜""花福字""花寿字""百寿图""天官赐福""福寿无极"等吉祥年画，以寓意吉祥安康。有的年画也贴在门框或门楣上，通常是"春"字或"福"字，小幅一些的也可以贴在家中的墙上和柜子等上面，寓意福气到家、春满人间。

老百姓过大年比较盛行贴门神，其实贴门神大有讲究。门神分武门神、文门神、房门画。武门神多为秦叔宝与尉迟敬德两位大唐名将，一般贴在大门口。武门神魁梧粗壮、威风凛凛、圆睁双目，审视着门外的一切。人们相信武门神能使妖魔鬼怪见了胆战心惊，不敢入内。文门神多为"天官赐福"等，一般贴在室内门或堂屋门上。文门神人物表情和颜悦色，喜气洋洋，似有接福纳祥、满堂笑语之声，以保家室平安，吉祥如意。房门画则贴于屋内居室之门上，由于房内主人身份的不同，所贴房门画的题材亦不同：儿童的卧室门上一般都会贴上一对门童对开的年画，如"五子夺魁"等；新婚夫妇的卧室门上多贴充满喜庆的"和合二仙"等；在老年人的卧室则大多贴"福禄寿三星"或"仙童拜寿"，寓意长命百岁。

　　财神年画也是老百姓喜欢的年画，一般贴在财神座上，以供祭拜，祈求财运。文财神多贴在主人私密空间，可以是书房，一般不宜贴卧室。从腊月二十三日、二十四日开始，在室内墙壁上或一开门就能看见的地方贴上财神年画，寓意财源广进，富贵吉祥。而在正月初五迎财神的日子几乎家家户户都要贴"五路财神"等年画，以祈求财神爷保佑家人一年四季平安和顺、招财进宝……

　　中国年画是中国传统文化的一部分，具有较高的艺术价值和历史价值。年画传递出的内核是植根于中华民族灵魂深处的文化基因，期盼这本年画书能让小读者在图文并茂的形式中形象直观地走近年画、了解年画、体验年画、喜欢年画，零距离感受中华民族优秀传统文化的魅力，以增强文化自信心和民族自豪感，从而为传承优秀传统文化大显身手。

甲辰龙年乙亥月